FELGINES M.J. 93

24661

LES PEINTRES FRANÇAIS

SALON DE 1859

Paris. — Imp. de la Librairie Nouvelle, A. Bourdilliat, 15, rue Bréda.

LOUIS JOURDAN

LES

PEINTRES FRANÇAIS

—

SALON DE 1859

PARIS
LIBRAIRIE NOUVELLE
BOULEVARD DES ITALIENS, 15.

A. BOURDILLIAT ET Cⁱᵉ, ÉDITEURS

La traduction et la reproduction sont réservées.

1859

LES PEINTRES FRANÇAIS

SALON DE 1859

Le journal *le Siècle* a publié les principaux chapitres de ce petit livre. Je me suis borné à modifier la forme là où ces modifications m'ont paru nécessaires, mais le fond est resté. Bons ou mauvais, les jugements que j'ai portés sur les principales œuvres de peinture exposées au salon de 1859, ont au moins la valeur d'une impression naïvement ressentie et sincèrement exprimée. C'est avec des matériaux de ce genre qu'il sera possible un jour d'écrire l'histoire de l'art et des artistes contemporains.

Je dois, avant tout, dire à quel point de vue je me suis placé, en ma qualité de juge dans ce tournoi artistique.

Voici ce que j'écrivais à M. le rédacteur en chef de la partie littéraire du *Siècle*:

« Je n'appartiens à aucune école, je n'ai aucun parti pris pour ou contre telle ou telle coterie, tel ou tel système, tel ou tel nom; je n'ai aucun engagement

d'atelier, je ne suis tenu à aucune admiration ni à aucun dénigrement. J'aime la couleur, et je ne fais pas fi du dessin ou de la composition. J'admire M. Ingres aussi bien que M. Delacroix, quand ils font bien ; je ne dédaigne pas M. Courbet dans ses bons moments ; les jeunes talents me paraissent devoir être sérieusement encouragés. En un mot, je crois que la mission du critique consiste à mettre en évidence tout ce qui est réellement beau, sans distinction d'école ; à tenir compte de tous les courageux efforts. Je remplirai cette mission de mon mieux et aussi consciencieusement que possible ; je me souviendrai que tous les genres sont bons, hors le genre ennuyeux.

» Après cela, je dirais volontiers ce que dit Alfred de Musset :

. . . . J'espère
Que vous m'épargnerez de vous parler latin.

» En d'autres termes, vous me dispenserez de vous faire une théorie sur l'art. J'en ai tant lu, de ces théories, que je ne me sens pas la force d'ajouter un épi à cette gerbe abondante. L'art, c'est la vie idéalisée ; l'art est partout où se trouve le sentiment du beau justement et poétiquement exprimé. J'écrirai suivant mon impression, bonne ou mauvaise. Si je me trompe, je me tromperai du moins de bonne foi.

» Et pour commencer, je ne crois pas me tromper en accusant tout d'abord le jury d'admission, qui a refusé des œuvres très-sérieuses et très-recommandables, selon moi, pour en accepter de très-médiocres.

Mais, eût-il été plus clairvoyant, je l'accuserais encore par ce fait seul qu'il existe. »

Je n'accepte pas, pour mon compte, et à plus forte raison pour le compte des artistes, une juridiction ainsi composée. Je n'admets pas que quelques personnes choisies dans une des classes de l'Institut puissent être appelées à décider éternellement du sort et de l'avenir des jeunes talents qui aspirent à se produire devant le public. Plus j'y pense, et moins je comprends que des hommes prennent légèrement une telle responsabilité.

Il est de droit commun dans notre pays que l'on soit jugé par ses pairs ; or les membres du jury ne sont pas les pairs des artistes, de ces plébéiens encore obscurs qui ne sont ni arrivés ni décorés ; humbles piocheurs qui défrichent le sol et dont l'avenir peut être brisé, sinon par un refus systématique, du moins par une simple distraction de la part des juges. On ne connaît pas encore toute l'étendue de l'ostracisme exercé par le jury, mais on cite des œuvres importantes qui ont été repoussées sans qu'il soit possible de s'expliquer pourquoi elles l'ont été. De méchantes langues prétendent que le jury ne les a même pas vues. Cela n'est pas, sans doute, mais bien souvent on paraît s'être borné à consulter les notices : Un tel ? quel est son maître ? Non ! oui !

En admettant même que les juges aient rempli consciencieusement leur mandat, comment est-il possible que quelques hommes, toujours les mêmes, puissent apprécier, en un temps si court, dix mille

toiles qui défilent sous leurs yeux? Quel est le tempérament capable de résister à un pareil exercice?

C'est la constitution du jury qui est vicieuse, plus encore que les hommes ne sont imparfaits ou prévenus. Il est bien évident qu'à moins de laisser arriver devant le public des horreurs comme celles qui provoquèrent, en 1848, un si vaste éclat de rire,—et cet éclat de rire ne fut pas sans utilité, — il est bien évident, dis-je, qu'il faut faire un choix parmi les œuvres qui aspirent à l'honneur du Salon; mais le jury chargé de ce choix ne doit écarter que les œuvres immorales ou les barbouillages informes. Donc, il faut un tribunal; mais pourquoi les membres de ce tribunal ne seraient-ils pas pris parmi tous les artistes ayant obtenu une distinction quelconque aux précédentes expositions, depuis la simple mention honorable jusqu'à la croix de la Légion d'honneur?

Comment agit-on lorsqu'on veut constituer le jury chargé de prononcer sur des questions qui touchent à l'honneur, à la fortune, à la liberté, à la vie des citoyens? On dresse d'abord une liste générale des principaux patentés, avocats, banquiers, médecins, rentiers, employés, etc., et l'on tire au sort les noms des personnes qui doivent former le jury pendant chaque session de cour d'assises. Indépendamment de ce premier tirage au sort, il y en a un second qui désigne les jurés chargés de siéger spécialement dans chaque affaire.

Le pays trouve dans cette institution libérale d'assez sérieuses garanties pour qu'on puisse les appliquer à l'art. La liste générale du jury d'admission serait

composée, ainsi que je l'ai dit, de tous les artistes ayant précédemment exposé et reçu une distinction quelconque. A l'époque fixée pour l'admission des tableaux, un tirage au sort désignerait la veille le jury du lendemain ; les jurés désignés par le sort seraient avertis immédiatement et viendraient occuper le lendemain leur siége, qu'ils céderaient le surlendemain à d'autres, et ainsi de suite, jusqu'à ce que l'examen fût fini. De cette façon, on échapperait aux influences d'école et de parti pris ; on épargnerait aux jurés la fatigue écrasante qui résulte d'une session prolongée, et les artistes n'auraient pas à se plaindre. Sans doute, quelques œuvres médiocres passeraient ; où serait le mal ? On dit, lorsqu'on parle de la justice, qu'il est préférable de voir cent coupables absous plutôt qu'un innocent condamné. De même, la chance de voir des œuvres sans talent figurer à l'exposition serait préférable à celle de l'exclusion d'une seule œuvre de mérite.

Je vais plus loin. Je parlais tout à l'heure de l'éclat de rire homérique qui accueillit certaines toiles admises à la libre exposition de 1848. J'ajoutais que cet éclat de rire ne fut pas sans utilité. En effet, combien de malheureux, persuadés qu'ils avaient du talent, qu'ils étaient méconnus parce qu'ils avaient été repoussés des expositions précédentes, durent à ce jugement solennel du public la perte de leurs illusions, et abandonnèrent définitivement une carrière pour laquelle ils n'étaient certainement pas nés.

A ce point de vue, il serait peut-être nécessaire d'avoir tous les cinq ou six ans une exposition libre où tous

seraient appelés. On n'exclurait que les œuvres portant atteinte à la morale publique. Indépendamment du bon effet que produiraient ces sortes de saturnales artistiques en guérissant de la manie de peindre ou de sculpter des gens qui, évidemment, se sont trompés de vocation, on en obtiendrait un résultat plus décisif encore : c'est que le public, en voyant les toiles, les marbres, les plâtres, les dessins sur lesquels aurait porté l'ostracisme des jurés, jugerait à son tour en dernier ressort, et au besoin rendrait justice aux talents qui auraient pu être systématiquement repoussés.

Je ne sais au juste ce que vaut cette idée ; mais je suis sûr qu'en prenant pour point de départ l'institution du jury en matière criminelle, on arriverait à doter l'art d'une institution qui couperait court à toutes ces petites intrigues, à ces exclusions de sectes, à ces plaintes qui se renouvellent chaque année ; on donnerait aux artistes la garantie qu'ils réclament. Cela ne plairait pas, je le sais bien, à quelques hauts et puissants seigneurs qui ont pris l'habitude de décider en maîtres du sort des artistes et de l'art contemporains. Mais il faudra pourtant se résoudre, un jour ou l'autre, à leur faire ce chagrin. Si l'on avait écouté les vieux gentilshommes qui, en 1815, nous revinrent de l'étranger avec leurs ailes de pigeon, croyez-vous que nous serions en possession du jury, du code civil, et de bien autres choses qui devaient inévitablement précipiter la France dans un abîme de maux, et dont la France a l'indignité de s'accommoder ?

Quelques personnes avaient, dit-on, songé à organiser une contre-exposition, où le public aurait pu

juger de la valeur des œuvres repoussées par les pachas du palais de l'Industrie. Il eût été désirable que cette tentative réussît. Le public, en voyant des œuvres refusées supérieures en mérite à certaines œuvres admises, se serait demandé où était la raison d'être des décisions du jury. Tous les critiques auraient été d'accord, j'en suis sûr, pour réclamer, au nom des intérêts de l'art, une réforme qui est devenue indispensable.

Quand on sait ce que coûte à l'artiste la production d'une œuvre, si infime qu'elle soit; ce qu'il y attache d'espérances exagérées, de rêves, d'illusions grandies à l'ombre de l'atelier, entretenues par des amis inexpérimentés, on ne peut se défendre d'une profonde sympathie pour ces laborieuses existences jetées en dehors des conditions de la vie commune; on désire surtout que la lumière rude et peu complaisante du Salon, succédant au jour tamisé de l'atelier, que l'opinion du public prenant la place des approbations individuelles, éclairent l'artiste sur sa propre valeur.

Je sais qu'il est des vanités tellement robustes qu'elles résistent aux plus sévères leçons. Celles-là, il faut les abandonner à leur malheureux sort. J'aime encore mieux entendre un artiste déclarer tout haut que le public est un crétin, que les critiques sont des ânes; affirmer solennellement son talent envers et contre tous, que de l'entendre dire : « On n'a pas voulu me laisser subir l'épreuve publique, on me redoute, j'ai des ennemis, des jaloux, des envieux, etc. »

Bien que les victimes du jury aient été nombreuses, nous n'avons pourtant chômé ni de tableaux, ni de statues. J'ai apporté à leur examen un esprit libre et entièrement dégagé de toutes préoccupations d'école ou de personnes. Je me suis efforcé de faire prévaloir les droits de l'intelligence sur toute autre considération. Quand on entre dans un parterre, l'œil est frappé tout d'abord par les fleurs éclatantes, se balançant fièrement sur leurs hautes tiges ; mais sous le gazon, loin du bruit, il peut se trouver des fleurs modestes qui ne le cèdent ni en éclat, ni en parfum, ni en grâce, aux roses et aux lis. Je crois avoir eu, pour les roses et les lis, tous les égards que l'on doit à leur beauté, à leur réputation, mais je me suis attaché à ne pas négliger les œuvres modestes, signées de noms obscurs.

I

Il y a plusieurs manières de rendre compte d'une exposition de peinture. Faut-il essayer de mettre de l'ordre dans ce tohu-bohu de toiles, dans cette orgie de couleurs qui se nuisent et s'écrasent mutuellement ? Est-il préférable d'adopter le classement par catégories et de parquer ensemble les tableaux de sainteté, les batailles, l'histoire, le genre et le paysage, comme les maraîchers des environs de Paris font pour leurs planches de légumes ? Vaut-il mieux procéder par ordre de célébrités, et glorifier un à un, en les critiquant humblement, les talents déjà consacrés ? Est-il plus sage au contraire de se laisser aller à son impression, de faire comme fait le public, d'errer de salle en salle, de s'arrêter là où l'attention est sollicitée soit par une beauté, soit par un défaut ?

C'est à ce dernier parti que nous nous arrêterons, si vous le voulez bien. Nous irons à droite et à gauche, nous reviendrons sur nos pas, au gré de la fan-

taisie, qui, après tout, n'est pas le pire des guides, en matière d'art surtout. Pourquoi d'ailleurs s'astreindre à un ordre inflexible quand les ordonnateurs de l'Exposition apportent eux-mêmes tant de confusion et d'irrégularité dans l'arrangement des tableaux ? Qu'on mette tout d'abord en évidence des toiles officielles, des épisodes de guerre, des portraits de maréchaux destinés à la nécropole de Versailles, rien de mieux ! toutefois ce n'est pas là ce qui attire immédiatement notre attention, et, n'en déplaise à M. Yvon et à M. Barrias, qui ont illustré de leurs toiles gigantesques le salon carré, nous portons ailleurs nos regards.

Un beau paysage de M. Palizzi nous semble être une des œuvres remarquables du Salon de cette année. C'est *la Traite des veaux* dans la vallée de la Touque en Normandie. Ces plaines luxuriantes, ces lointaines perspectives, cette nature calme et féconde, ces grands bœufs indolents, tout vit, tout est vrai, trop vrai peut-être, car si nous avions un reproche à faire au consciencieux artiste, ce serait, non de s'être trop inspiré de la nature, — on ne s'égare jamais avec un pareil maître, — mais de ne l'avoir pas assez idéalisée. Le réalisme a du bon, mais le réalisme brutal ne fera jamais sérieusement école, parce que l'art consiste surtout à élever, à ennoblir, à purifier ce que la nature, prise isolément sur un point, et non dans son ensemble harmonique, peut avoir d'incomplet ou de grossier. Et c'est très-heureux qu'il en soit ainsi, car la photographie, dans un temps prochain, deviendrait le beau idéal des arts plastiques.

Je ne blâme donc pas le sentiment réaliste qui a inspiré M. Palizzi, je lui reproche seulement de ne s'être pas élevé d'un degré plus haut. Son œuvre a une telle importance à nos yeux, elle lui assigne dès aujourd'hui une place si éclatante parmi nos plus célèbres paysagistes, qu'il ne faut pas craindre de donner le pain des forts à un talent si vigoureux.

On sent que M. Palizzi affectionne particulièrement Paul Potter, parmi les glorieux maîtres de l'art où il devient maître à son tour. Qu'il interroge l'œuvre de l'illustre hollandais que l'on a surnommé le *Raphaël des animaux*, il le trouvera toujours obéissant à la nature, mais obéissant en maître et non en esclave ; la poétisant sans la fausser. Je sais bien que c'est là le point difficile, mais une si faible distance sépare M. Palizzi de ce point de perfection, qu'il nous permettra bien de lui indiquer l'effort qui lui reste à faire pour l'atteindre. Sa *Traite des veaux* demeurera, malgré le défaut général que nous venons de signaler, une des bonnes productions de l'école paysagiste contemporaine, qui a fourni tant d'artistes et tant d'œuvres célèbres, mais ce n'est pas là encore le dernier mot de ce peintre consciencieux, de cet habile et profond observateur.

En face du tableau de M. Palizzi, nous trouvons une très-belle toile qui n'est pas non plus, nous l'espérons, le dernier mot de M. Troyon.

D'un tel maître on peut tout exiger et tout attendre. Parmi les six paysages que M. Troyon a exposés, celui-là, *le Retour à la ferme*, est le seul que nous ayons vu encore : c'est le seul aussi dont nous parlerons,

les autres auront leur tour. Je n'ai pas besoin d'exprimer ici ma sincère admiration pour le talent de M. Troyon, une de nos gloires les plus incontestables et les moins contestées, mais je me reprocherais comme un crime de ne pas dire mon sentiment, c'est-à-dire ce que je crois être la vérité, à un si éminent artiste. Je ne retrouve pas dans cette page, si remarquable qu'elle soit, les qualités que j'aime le plus chez ce maître. Sa couleur ici manque d'éclat, la teinte est généralement sombre, les arbres sont noirs et semblent dépourvus de cette sève si abondante jadis; les ombres n'ont pas cette transparence lumineuse que M. Troyon, mieux qu'aucun peintre peut-être, a su reproduire. J'ai beau me dire que c'est le retour à la ferme, que par conséquent les dernières clartés du soleil doivent attrister le paysage; je me dis en même temps que l'artiste aurait pu donner à cette tristesse de la nature plus de vie, plus de lumière.

Je ne sais si ces princes de l'art font quelque cas de la critique; il me paraît cependant que ses conseils ne sont point à dédaigner lorsqu'ils sont inspirés par une respectueuse sympathie. Quoi qu'il en soit, j'engagerais volontiers l'illustre paysagiste à se défier de sa tendance au noir; à ne pas divorcer avec la lumière, avec ses jeux charmants, avec ses merveilleux caprices. Dans le monde, quand nous voyons un de nos amis fuir les réunions, les fêtes, les plaisirs, nous l'engageons à ne pas *broyer du noir*. Ne broyez pas trop de noir, dirons-nous aussi aux artistes aimés du public. Vous avez les rayonnements de la gloire,

ceux de la fortune; on couvre d'or chacune de vos productions; donnez-nous en échange les rayonnements de la vie et l'or du soleil. Je n'ai pas besoin de décrire ce tableau de M. Troyon; la foule, qui a beaucoup plus qu'on ne le croit l'instinct des choses magistrales, s'arrête, sans qu'on les lui signale, devant les deux toiles dont nous venons de parler : *la Traite des veaux* et *le Retour à la ferme* ; elle ne raisonne pas son sentiment, mais elle sent que cela est beau, et franchement elle admire, mais elle critique aussi. Or, j'ai entendu un simple bourgeois demander à son compagnon : « Pourquoi diable M. Troyon a-t-il mis en avant des deux magnifiques vaches qui retournent à la ferme, pendant qu'à quelques pas plus loin une autre s'ébat dans une mare, pourquoi le peintre a-t-il mis sur le premier plan un chien noir? » Ce chien l'intriguait. Ce bon bourgeois faisait la critique que nous faisons nous-même. Ce chien est un artifice habile destiné à donner aux ombres plus de relief ; nous savons gré à M. Troyon de l'artifice, mais l'observation que nous avons humblement faite n'en subsiste que mieux.

Avant de quitter ces deux toiles monumentales par leur dimension, je voudrais placer une observation générale qui s'adresse à tous les genres et à tous les artistes. On fait encore trop de grands tableaux. Plus nous allons et plus nos appartements sont exigus. Nos architectes font des prodiges, ils trouvent le moyen de distribuer un appartement complet dans l'espace de quelques mètres carrés. La bourgeoisie

riche elle-même, qui a le goût de l'art, mais un goût qui a besoin d'être excité et développé, n'échappe pas à la loi commune ; si largement qu'elle vive, elle vit à l'étroit, et, lorsqu'elle veut se donner le luxe de quelques belles peintures, elle en trouve à peine dont les dimensions soient en harmonie avec les panneaux étriqués dont elle dispose. Pourquoi les artistes éminents ne se plieraient-ils pas à cette nécessité, à cette oi économique, comme le firent à leur grande gloire les Flamands et les Hollandais, qui peuplèrent de eurs chefs-d'œuvre une masse d'habitations privées?

On ne sait pas assez l'effet que produit une belle peinture dans une honnête maison bourgeoise ; on l'admire, on la fait admirer ; entre temps, la conversation s'élève ; on quitte un instant le terre à terre des préoccupations vulgaires, le goût s'épure, et l'artiste serait bien fier et bien plus passionné pour son art s'il connaissait l'étendue de la mission qu'il peut remplir au sein du foyer domestique, en y introduisant ses conceptions et ses chefs-d'œuvre réduits à de petites dimensions. Je connais une aimable et charmante femme à qui son mari fit cadeau, l'hiver dernier, d'un peigne orné de brillants, de perles, etc. Le peigne coûtait huit mille francs. « Je vous remercie, mon ami, lui dit-elle, je puis me passer de ce luxe, mais je prendrai volontiers les huit mille francs. » Et dare, dare, elle court acheter un très-beau petit tableau de Troyon, qui est l'orgueil, la splendeur de ce salon où je vais parfois l'admirer.

Ce sont de pareilles tendances qu'il faut encourager.

La jeune femme dont je parle est sans doute un esprit très-distingué, et l'esprit qui consiste à préférer une belle œuvre d'art à une parure n'est malheureusement pas commun parmi nos gracieuses compatriotes, mais c'est une raison de plus pour le faire naître, pour le provoquer. Il ne faut pas qu'on ait cette invincible excuse : Que voulez-vous que je fasse de ce tableau, je n'ai pas de place pour le suspendre ! Cela dit, je rentre au Salon.

Le paysage est vraiment la gloire de la France. C'est là seulement que l'art est en progrès, c'est là qu'il vit réellement. Partout ailleurs il végète ou se maintient à peine, et cela se comprend. L'art, ce n'est pas seulement l'habileté du pinceau, le sentiment de la forme et de la couleur : c'est aussi, c'est surtout la foi, la foi à l'utilité, à l'importance sociale de ce que l'on fait. Or, je vous demande, parmi les milliers de peintres qui peignent des tableaux de sainteté, s'il y en a trois seulement, — autant que de femmes fidèles du temps de Boileau, — animés de cette foi qui inspirait Raphaël et la pléiade des maîtres illustres ? La plupart peignent des sujets religieux parce qu'il existe un marché pour ce genre de productions, et qu'il y a chance de les écouler, de les vendre à des curés pour leurs églises ; mais il n'y a guère d'autre motif à leur prédilection. Beaucoup d'entre ceux qui exposent des Vierges, des saints, des saintes, des Christs, ne savent pas un mot de l'histoire sainte, et s'en soucient peu. De pareils tableaux peuvent n'être pas sans valeur artistique, mais il leur manque ce qui fait les

chefs-d'œuvre, il leur manque le souffle tout-puissant qui soulève les montagnes et donne à l'art cette naïveté, ce magnétisme par lequel les foules sont entraînées.

J'aurai bien des fois, dans le cours de mes pérégrinations, l'occasion de parler de nos paysagistes, et de Corot, et de Français, et de Bellel, de Fromentin, de Courdouan, etc., etc., et de bien d'autres; mais me voici devant quatre toiles de M. Daubigny, et je ne me sens pas la force de les quitter. Ces quatre paysages sont d'un effet saisissant. M. Daubigny a fait de sérieux et très-réels progrès; son exécution est large et sûre d'elle-même; on le sent maître de sa palette, maître de ses effets, maître enfin dans son art. *Le Lever de la lune* a un aspect fantastique qui contraste avec le calme et la limpidité des toiles voisines. La lune, voilée de vapeurs, se lève à l'horizon et éclaire d'une lueur étrange un troupeau que le berger pousse devant lui; çà et là quelques flaques d'eau miroitent sous les rayons de l'astre; c'est une composition remarquable, autant que le sont, à d'autres titres, *les Bords de l'Oise* et *le Soleil couchant* qui, pour être un soleil couchant, n'a pas, à beaucoup près, l'aspect terne et triste que je reprochais tout à l'heure au *Retour à la ferme* de M. Troyon.

M. Daubigny est arrivé à la grande manière du paysage, à ce que l'on peut appeler la manière historique. Nous l'engageons sincèrement à persister dans cette voie large et féconde, à y jouer serré, pour ainsi parler, c'est-à-dire à se défier de ce que, en termes d'atelier, on nomme, je crois, le *flou* et le *lâché*. Nous l'engageons aussi à se défier des tours de

force ; il en a fait un qui lui a réussi dans une de ses toiles : c'est une surabondance de vert. A Dieu ne plaise que je témoigne de l'antipathie pour cette couleur de l'espérance, dont la nature est si admirablement prodigue, mais je crois qu'il n'en faut pas abuser! La nature prodigue, il est vrai, toutes les nuances du vert, mais elle les harmonise dans un vaste ensemble. C'est toujours de cet ensemble, qu'il ne peut reproduire, que l'artiste doit tenir compte. Quand je vois une prairie, sa nappe verte et diaprée est modifiée par tout ce qui l'entoure, par l'effet général du paysage que j'ai sous les yeux. Si l'artiste ne reproduit que la prairie, il peut avoir imité parfaitement la nature et cependant choquer mon œil, parce que je ne retrouve plus les modifications, les reflets accessoires qui rendaient la prairie charmante à la vue, et sans lesquels elle n'a plus qu'un ton fade et monotone. M. Daubigny a heureusement vaincu cette difficulté.

Je voudrais bien parler maintenant d'un paysage qui m'a vivement impressionné : c'est tout simplement une route à travers champs après un orage, et tout simplement aussi c'est un chef-d'œuvre. Cette toile est due, je crois, au pinceau d'un artiste étranger dont le nom m'échappe en ce moment, mais que je retrouverai. Il n'y a âme qui vive dans ce paysage, ni homme ni bête, et cependant c'est remarquablement beau, cela vit. J'en reparlerai quand le nom de l'artiste me reviendra, mais je tiens à constater dès à présent que ce paysage est en tête de ligne parmi les meilleurs tableaux du Salon.

2.

Un élève de Troyon, M. Belly, marche fièrement sur les traces du maître. M. Belly est allé demander à l'Égypte ses inspirations, et il a rapporté de son voyage des perles précieuses. J'ai remarqué, entre autres, un effet de soleil couchant derrière les pyramides, qui m'a donné la nostalgie de ce beau ciel. Un troupeau de buffles se baignent dans le Nil, où se reflètent les hauts palmiers. La plaine de Djizeh, vue aussi au soleil couchant, est d'un très-bel effet. J'en dirai autant du tableau qui a pour titre *les Barques du Nil*, dont le fond calme et clair contraste heureusement avec la teinte profonde et un peu trop sombre peut-être des eaux du fleuve. M. Belly a résolu un problème qu'il n'est pas toujours facile de résoudre, le problème des tons gris ; les siens sont harmonieux et d'une grande finesse. S'il persiste dans cette voie, M. Belly a un très-brillant avenir devant lui.

L'Orient est un bon maître, et je constate avec plaisir que nos jeunes artistes vont le consulter. M. Fromentin, qui a vu et décrit notre Algérie en poëte, la fait vivre sous son pinceau.

C'est le Sahara algérien aussi que M. Bellel a interrogé, et le Sahara lui a révélé ses plus intimes secrets.

M. Fromentin a exposé cinq tableaux qui valent son livre, et ce n'est pas un mince éloge. Ses *Bateleurs nègres*, sa *Rue d'El-Aghouat*, sa *Lisière d'oasis pendant le sirocco*, révèlent une science profonde d'observation et un talent qui, pour atteindre à son apogée, n'a besoin que d'être maintenu dans sa voie. La touche est sûre : je la voudrais plus large, un peu moins maniérée. S'il

est une nature qui n'ait ni mignardise ni afféterie, c'est à coup sûr celle de la belle et riche contrée que M. Fromentin a si consciencieusement étudiée et décrite, et dont il reproduit si bien les tons et les aspects gracieux ou sévères. Qu'il l'étudie encore, et peut-être trouvera-t-il juste l'observation que nous lui soumettons humblement.

M. Bellel, qui a rapporté, lui aussi, de ses voyages dans le Sahara une si abondante moisson de matériaux, n'a pourtant exposé qu'une seule toile, de dimension un peu trop grande peut-être, mais très-certainement belle. Ce n'est pas une caravane, c'est une *nezla*, une fraction de la tribu d'Ouargla qui est à la recherche de son campement dans la vaste étendue où l'œil se perd. Ce sont bien là les tons de ce terrain gris et chaud, c'est bien cette nature étrange et ardente, ce sont bien les types sahariens que M. Bellel a reproduits. Quelle observation fine et pénétrante! Quelle transparence dans ce ciel, dans ces ombres, dans ces lumineux horizons! Notre armée algérienne a ouvert à l'art contemporain une mine féconde, et, s'il en faut juger par les heureuses tentatives des habiles pionniers qui sont allés l'exploiter, nous aurons un jour de précieux trésors artistiques. J'applaudis d'autant plus aux efforts des artistes qui nous révèlent ainsi ces contrées lointaines, qu'ils accomplissent, sciemment ou non, une vraie mission sociale ; ils sont les apôtres de cette union entre l'Orient et l'Occident que les poëtes ont prophétisée, ont chantée à l'avance, et que la politique réalise à travers les plus douloureux déchirements.

Quand je dis que M. Bellel n'a exposé qu'une toile, je veux dire une seule toile algérienne. Il a en outre au Salon trois paysages, que je n'ai pas trouvés encore, et dont par conséquent je ne puis parler; mais si j'en juge par sa *Nezla*, cet habile artiste est en voie de progrès. J'avais très-sincèrement admiré sa *Fuite en Égypte*, qui fut remarquée à l'exposition de 1855, mais je trouve cette fois chez lui une touche plus ferme, un sentiment plus vif et plus vrai.

Un des maîtres les plus illustres de notre grande école, M. Corot, a exposé plusieurs toiles cette année, et, je le dis bien bas, elles ne m'ont pas toutes enthousiasmé; c'est ma faute, sans doute, mais elle est à moitié pardonnée du moment où je la confesse. Un des plus remarquables tableaux de M. Corot est sans contredit celui qui est placé à l'entrée du second salon de droite. C'est un paysage sans horizon lointain. La lumière joue à travers des arbres dont le feuillage est clair-semé. Sur le second plan, une jeune femme, — elle est charmante de pose et de ton, — lit, appuyée contre un arbre; sa silhouette se dessine finement sur le fond du ciel. Sur le devant du tableau, au bord d'un bassin où flottent de larges feuilles de lotus, une nymphe quelconque, très-peu vêtue, fait sa toilette; auprès d'elle, une femme, gracieusement posée, arrange la chevelure de la jeune fille. C'est délicieux de grâce et de fraîcheur. Des tons argentins donnent à ce paysage de l'éclat et du charme, mais cette femme demi-nue me gâte le paysage, non parce qu'elle est demi-nue, bien entendu, la nudité n'a rien qui m'effraye, et je ne comprends pas la pudeur en peinture

ou en sculpture. Alfred de Musset l'a fort bien dit :

> Tout est nu sur la terre, hormis l'hypocrisie,
> Les tombeaux, les enfants et les divinités!

Or cette jeune femme que M. Corot a placée sur le premier plan de son paysage n'est pas une divinité, tant s'en faut ; l'artiste a copié trop exactement le modèle ; il fallait le copier en le poétisant.

Un autre paysage, placé sous le n° 690 et ayant pour titre : *Idylle*, est mou, beaucoup trop noir, et là encore je retrouve des nymphes dépourvues de grâce. Mieux vaudrait renoncer définitivement aux nymphes.

J'en passe, — et des meilleurs, — que je retrouverai bien dans mes pérégrinations. Je suis préoccupé d'un tableau dont j'ai hâte de parler, et qui, — si je ne me trompe, — est le premier des tableaux de genre exposés, non-seulement cette année, mais depuis longtemps. Ce tableau, irréprochable sous tous les rapports, chaud et vrai de ton, bien dessiné, bien composé, a pour titre *la Cinquantaine*, et pour auteur un peintre étranger, M. Louis Knaus, de Wiesbaden. Il me semble que je commettrais une injustice criante si je parlais de toute autre toile de genre avant d'avoir exprimé mon admiration pour celle-ci. M. Knaus n'en est pas à son coup d'essai, mais son talent n'avait pas encore cette plénitude, cette richesse de coloris, cette sûreté de lui-même qui le placent désormais au premier rang, *primus inter pares*. Ainsi que le titre l'indique, on célèbre le cinquantième anniversaire du mariage de deux beaux vieillards,

qui ouvrent gravement le bal champêtre, en plein air, sous la feuillée. L'orchestre villageois accompagne le pas cadencé du couple septuagénaire. Des groupes nombreux et souriants entourent les danseurs ; chaque tête a sa physionomie, son caractère distinct. Une jeune mère, au visage rose et rebondi, cesse, pour un instant, de contempler le nourrisson qu'elle allaite, afin de sourire à cet heureux couple. Des enfants jouent, émerveillés et frais comme des pommes d'api, sous les grands arbres qui prêtent leur ombrage à cette scène patriarcale. Je vous recommande particulièrement un beau jeune homme, fièrement campé, d'une incroyable finesse de formes; une jeune fille, sa fiancée sans doute, s'appuie à son bras et semble attendre que les violons ouvrent enfin le bal en son honneur. Tout cela peut être regardé à la loupe, c'est délicat et fini comme une miniature, et cependant ce n'est ni mièvre ni mignard ; c'est largement fait; la couleur est chaude et vraie. Je suis resté là attentif pendant longtemps, cherchant un défaut dans le dessin, un contre-sens, un heurt quelconque dans les gammes de couleurs ; je n'ai rien trouvé. M. Knaus est un peintre de la grande école flamande, mais il est supérieur à son école, sinon comme procédé et comme exécution, du moins comme poëte; il est supérieur sous le rapport de l'idée. Chacune des innombrables figures qu'il a si habilement groupées autour des deux danseurs, enfants, jeunes gens, vieillards, est un type vrai, mais un type idéalisé. C'est ainsi qu'il faut comprendre le réalisme. Chaque fois que je vais au palais des

Champs-Élysées, je suis attiré vers cette toile comme par un aimant irrésistible ; je n'ai pas souvenir d'une églogue plus harmonieuse et plus attachante. Nos jeunes artistes ne m'en voudront pas si je leur conseille de suivre et d'imiter ce maître, non de l'imiter en le copiant servilement, ce qui serait d'ailleurs assez difficile, mais en s'inspirant de sa pureté, de ses procédés, de sa manière de concevoir et de composer un sujet.

De tout ce que les artistes étrangers nous ont envoyé, rien n'approche de cette perfection. Un Belge, M. Kniff, a un assez beau paysage, avec des eaux limpides, un ciel transparent, mais — il y a un mais — je ne sais pourquoi M. Kniff affectionne pour ses terrains et ses arbres des tons si métalliques. Est-ce que la nature a ces tons-là? Et, les eût-elle, c'est qu'alors ils s'harmoniseraient avec d'autres tons que l'artiste ne reproduit pas. Figurez-vous un exécutant qui prendrait dans une symphonie de Beethoven ou de Mozart quelques phrases isolées de l'ensemble au milieu duquel le compositeur les aurait encadrées. On aurait beau nous dire : « C'est du Mozart, c'est du Beethoven ! » nous répondrions que l'œuvre du maître ainsi tronquée n'est plus l'œuvre du maître, et que pour la juger il faut la voir dans le cadre et avec les accessoires dont il a pris soin lui-même de l'entourer.

La mémoire est capricieuse comme une femme. Voilà que le nom du paysagiste qui a signé l'étonnante toile dont je parlais tout à l'heure, *Après l'orage*, me revient maintenant ; c'est un Français, M. Francis

Blin. Ce paysage laisse une impression qui ne peu s'oublier. Nul être vivant, disais-je, n'anime ce tableau, et cependant il vit. Les flaques d'eau que l'orage a creusées dans cette route effondrée sont vivantes pour ainsi dire. Ces terrains, ces gazons, qui semblent renaître après une si grande commotion, sont humides de pluie. Nous avons tous marché dans ces sentiers, nous avons courbé ces hautes herbes sous nos pas; si l'orage qui fuit là-bas dans les lointaines profondeurs de l'horizon n'était venu tout à coup bouleverser le sol, nous y reconnaîtrions l'empreinte de nos pieds. Je n'hésite pas à placer ce tableau à côté des meilleurs paysages du Salon, sans en excepter les Palizzi, les Troyon, les Daubigny et les Corot. M. Francis Blin a un autre paysage, *le Matin dans la lande* qui vaut presque celui dont je viens de parler.

II

J'ai besoin de tenir ma tête à deux mains pour ne pas la perdre et pour ne pas croire que je suis devenu tout à coup un personnage de quelque importance. Je ne me serais jamais douté qu'en faisant par accident de la critique d'art, je serais traité en ministre, ni plus ni moins, et accablé de sollicitations venant de tous les points de l'horizon. A chaque pas que je fais, des amis, de simples connaissances, et même des personnes que je ne connais pas, me recommandent des peintres d'un immense talent contre lesquels les hauts seigneurs de la critique auraient organisé la conspiration du silence. Toutes les lettres que je reçois me révèlent des chefs-d'œuvre ignorés, sans compter les artistes qui se recommandent eux-mêmes. Je n'aurais pas cru que nous eussions tant de Raphaëls, de Titiens, etc., etc. !

Je tiens à répondre à toutes les personnes qui

m'ont fait l'honneur de m'écrire ou de me recommander verbalement leurs amis. Je n'aurai aucun égard à leurs recommandations. Je suis critique par occasion, comme par occasion aussi Figaro était poëte. Je tiens à ne pas dire un mot d'éloge ou de blâme qui soit contraire à mon impression ou à ma pensée. S'il m'arrive de louer quelques-unes des toiles qui me sont si chaudement recommandées, leurs auteurs sauront, à n'en pas douter, que je rends sincèrement hommage à leur mérite et non que je cède à une amicale sollicitation. Cela vaudra mieux pour eux et pour moi.

J'avais besoin de faire cette déclaration solennelle, pour me mettre en règle vis-à-vis de moi-même d'abord, et vis-à-vis de mes nombreux correspondants, qui auraient peut-être interprété à mal mon silence.

J'ai hâte de parler d'un jeune artiste auquel un très-brillant avenir me semble réservé. Le talent de M. Breton est en pleine floraison, et si les gelées tardives ne viennent détruire de si belles espérances, c'est-à-dire si ce talent ne se détourne pas de sa voie, s'il ne va pas se heurter contre des systèmes ou des partis pris, s'il persiste dans l'étude et l'observation de la nature, la moisson sera saine et forte. Cette étude et cette observation se révèlent déjà à un très-haut degré dans les tableaux que M. Breton a exposés, dans deux surtout: *la Plantation d'un Calvaire*, et *les Glaneuses de l'Artois*, auxquels on a justement fait les honneurs du salon carré. Carré ou non, ce salon est toujours celui qui précède les autres, celui où le public entre d'abord. C'est là que sont suspendues

les principales toiles officielles : portraits de grands personnages, épisodes militaires, etc., etc.

M. Breton compose bien ses tableaux ; son dessin, ferme et correct, peut le devenir davantage ; sa couleur manque d'éclat, mais elle est harmonieuse, et c'est là, je crois, la principale qualité du coloriste. Sous ce rapport, le tableau des *Glaneuses de l'Artois* est bien près de la perfection. Toutes ces femmes revenant des champs au coucher du soleil, dans leurs vulgaires atours, avec les gerbes d'épis qu'elles ont butinés, sont bien réellement des paysannes, et cependant la façon dont elles sont groupées, leurs poses naturelles, ont quelque chose d'attique qui attire le regard et captive l'attention. Une de ces belles filles de l'Artois portant une gerbe sur sa tête a la fière allure des femmes de la campagne de Rome, dont Léopold Robert a popularisé le type. C'est doux et fort à la fois, c'est harmonieux de tons et sans éclat cependant, à cause de cela même plein de charme. Je sens là un vif amour de la nature et un profond sentiment de l'art.

Les mêmes qualités, le même soin se retrouvent dans *la Plantation d'un Calvaire*. Le sujet n'est pas heureusement choisi ; il est lamentable et ne récrée pas l'œil. Mieux vaudrait un enterrement ; ce ne serait pas plus gai, mais ce serait touchant, tandis que cette procession, dirigée par des capucins qui portent sur leurs épaules l'effigie en bois du Christ, n'a rien d'émouvant. C'est quelque chose que le choix d'un sujet ! A part cela, ce tableau abonde en détails charmants. Le groupe de femmes qui, sur le pre-

mier plan, accompagnent la procession, est bien posé, bien exécuté. Le ciel s'harmonise avec le paysage et la scène que le peintre a représentée. M. Guizot a dit : « On ne tombe jamais que du côté où l'on penche ; » que M. Breton soigne son dessin, qu'il se défie du gris et des tons sales, qu'il ne craigne pas de donner plus de vivacité à sa couleur. Le talent de M. Breton est de si bon aloi, il a tant de naïveté et de vigueur, le sentiment du beau et du vrai y éclate en qualités si brillantes, que nous ferions volontiers pour lui ce qu'on fait pour une plante précieuse que l'on préserve de toutes atteintes mortelles. Nous voudrions le prémunir contre les exagérations de la camaraderie. Il a en lui l'étoffe d'un maître ; il deviendra un maître par le travail, par l'observation, mais il n'est pas un maître encore.

Je ne quitterai pas le salon carré sans rendre un très-sincère hommage, — et ceci n'est point de la galanterie française, — au talent solide et nerveux de l'artiste qui se cache sous le nom de M^{me} Henriette Browne. En l'absence de Rosa Bonheur, qui n'a pas exposé cette année, M^{me} Browne porte fièrement le drapeau de l'art féminin. Comme portraitiste, elle s'est placée parmi les forts. Son portrait de M. de G... est un des meilleurs parmi les portraits du Salon ; je mets hors ligne ceux de Flandrin, qui sont des chefs-d'œuvre, et dont je me réserve de parler à cœur ouvert. A part Flandrin, qui distance de très-loin tous ses rivaux, il est à remarquer que les portraitistes déjà célèbres sont restés au-dessous de leur réputation, tandis que des talents inconnus, ou dont l'apti-

tude pour le genre si difficile du portrait ne s'était pas encore révélée, ont pris hardiment le pas sur leurs anciens et les ont devancés. Ainsi ce portrait de M^me Browne, qui rappelle un peu le fameux portrait de M. Bertin aîné par M. Ingres, a des qualités très-remarquables.

J'ai vu aussi un bon portrait peint par M. Lazerges.

M. Hébert a exposé un portrait de femme où brillent toutes les qualités qui ont assuré sa réputation. Un autre artiste, dont le talent plein de verve s'est depuis longtemps manifesté par de belles et grandes compositions, M. Bonnegrâce, l'auteur de cette charmante idylle grecque, *Daphnis et Chloé*, qui eut tant de succès à la précédente exposition, M. Bonnegrâce est devenu aussi un portraitiste distingué. Indépendamment de deux tableaux dont je parlerai, il a exposé des portraits vigoureusement peints : ils ont à la fois de l'*humour* et une gravité splendide qui rappelle les maîtres de l'école italienne. Je regrette que le caprice du jury ait exclu un de ses plus beaux portraits, celui de M. F...; mais le caprice du jury en a fait bien d'autres! il a frappé d'exclusion totale un artiste distingué, M. Joseph Fagnani, qui avait envoyé huit toiles très-réellement belles ; il a rejeté comme coupable d'indécence *l'Étoile du matin* de M. Chaplain, une belle fille rose et blanche, étincelante des clartés de l'aurore, et qui m'a paru, dans sa mélancolique solitude de l'atelier, beaucoup moins indécente que ne le sont la plupart des Vénus et des Ève admises au Salon ; il a rejeté, pour crime d'indécence aussi, une Ève de M^me Frédérique O'Connell, une Ève qui n'est

ni plus ni moins vêtue que celle de M. Clesinger. Mais puisque j'ai tant fait que de prononcer le nom de M. Clesinger, j'aime autant me soulager dès à présent d'un fardeau qui me pèse.

Je comprends que tout artiste soit séduit par la gloire de Michel-Ange et ambitionne la triple couronne que ce souverain pontife de l'art posa si carrément sur sa tête. Que le peintre s'essaye à modeler l'argile et à assouplir le marbre; que le sculpteur, sans abandonner le ciseau qui a fait sa gloire, se laisse aller aux séductions de la couleur et s'efforce de rendre sur la toile son inspiration, rien de mieux ! De pareilles tentatives sont toujours louables, mais c'est à la condition que le peintre n'exposera devant le public ses sculptures, que le sculpteur ne lui montrera ses tableaux, que lorsque tableaux et sculptures, auront atteint un certain degré de perfection. S'il ne peut parvenir à ce degré, l'artiste doit garder pour lui ses ébauches et continuer à forger jusqu'à ce qu'il soit devenu forgeron. Je ne connais pas de peintre qui ait exposé une œuvre sculpturale, mais deux sculpteurs justement célèbres, MM. Clesinger et Etex, ont exposé des peintures qui, soit dit sans les fâcher, auraient dû rester dans le demi-jour de l'atelier, où l'on trouve toujours assez d'amis complaisants pour les admirer. Nul plus que moi n'aime le talent de ces deux artistes, quand ils font de la sculpture sérieuse, quand ils font, comme Puget, trembler le marbre devant eux. Mais en voyant l'Ève de M. Clesinger, les panneaux et les portraits de M. Etex, je ne puis m'empêcher d'engager ces habiles artistes à reprendre le ci-

seau et l'ébauchoir, et à suivre le conseil du poëte, en ce qui concerne leurs peintures:

Il faudrait se garder de les montrer aux gens.

Si la causerie à bâtons rompus a son charme, elle a aussi ses inconvénients. J'ai commencé à parler de M^me Browne, et, de fil en aiguille, je suis arrivé aux sculpteurs peintres. Je reviens à M^me Browne, car ce n'est pas seulement un très-beau portrait qu'elle a exposé: j'ai remarqué, signée de son nom, une composition fort belle, fémininement conçue et virilement exécutée. C'est une sœur de charité qui tient sur ses genoux, à demi enveloppé dans une couverture, un jeune enfant chétif et malade, pendant que, sur le second plan, une autre sœur prépare une potion fortifiante pour le petit orphelin. C'est d'un sentiment exquis. La sœur qui tient l'enfant sur ses genoux a une si tendre et si maternelle sollicitude! On sent que la charité chrétienne lui révèle à la fois toutes les douleurs et toutes les joies de la maternité. Quand la critique rencontre une artiste de cette valeur, elle lui doit toute sa pensée. M^me Henriette Browne avait déjà exposé avec succès; elle se place cette fois en première ligne, et je sais beaucoup d'artistes en réputation, surtout parmi les portraitistes, qui n'arrivent pas à sa hauteur. Mais si j'osais, comme j'engagerais M^me Browne à fermer l'oreille aux éloges très-mérités qui vont lui arriver de toutes parts! Son talent est plein d'âme et de finesse, cependant son exécution laisse à désirer encore. On sent que parfois M^me Browne se défie de son sexe, et alors

elle arrive à des effets virils trop accentués peut-être;
d'autres fois la nature féminine reprend le dessus, et
la touche devient molle et indécise. Si j'avais l'honneur d'être l'ami de cette éminente artiste, je lui conseillerais de s'attacher à rendre son exécution plus
uniforme, moins capricante. Qu'elle s'inspire de son
gracieux maître, qu'elle étudie les procédés de Flandrin et de Gérôme! Le jour où M^{me} Browne aura réalisé le progrès que nous attendons d'elle, son incontestable talent la placera d'emblée parmi les rares
maîtres de haut style que compte l'école moderne.

Les maîtres! les maîtres! où sont-ils, hélas! à part
M. H. Flandrin, qui supporte vaillamment le poids
de sa renommée, je vois bien des décadences dont je
m'afflige. Je ne serai pas suspect en parlant de Diaz;
il a été pour moi le rayonnement de l'art contemporain; je ne connais pas sa personne, mais je pourrais
décrire minutieusement tous ses tableaux. Ce qu'Alfred de Musset a été pour la poésie, Diaz l'a été pour
la peinture; l'éclat de la couleur, je ne sais quelle
grâce nonchalante dans la forme, le scintillement de
la lumière, il avait tout ce qu'on aime, tout ce dont
on rêve quand on ferme les yeux pour évoquer librement les illusions et les souvenirs de la jeunesse.
Hélas! qu'a-t-on fait de mon Diaz? Vers quels bords
s'est-il enfui, le doux poëte qui, de son pinceau, a
écrit tant de charmants poëmes? Je vois bien çà et
là des toiles signées de ce nom lumineux: ici, *Vénus
et Adonis*; là, l'*Éducation de l'Amour*; plus loin une
Galatée, et d'autres encore! Mais ce n'est pas là mon

Diaz, on me l'a changé. C'est quelque homonyme jaloux qui nous trompe et a pris le masque du maître. Non! elle n'est pas de Diaz cette couleur lourde, sans finesse, sans transparence; non! elles ne sont pas de Diaz ces formes communes ou grossières. Où sont ces chatoiements de lumières, ces splendides contrastes, ces délicatesses de ton que j'aimais tant en lui? Je me souviens qu'au temps de mes plus ardentes admirations, un de mes amis me disait toujours : « Prenez garde! ne vous laissez pas ainsi aller à vos enthousiasmes! Diaz n'a pas fait de sérieuses études artistiques; il ne travaille pas assez pour lui-même; sa réputation l'entraîne, il fait du métier parce que ses toiles sont avidement recherchées, mais il ne fait pas de l'art, et vous verrez qu'à force de tourner, comme un cheval de manége, dans cet invariable cercle d'effets qu'il rend si bien, il arrivera à l'impuissance et rétrogradera. » Et je soutenais le contraire, et j'avais tort. Diaz ne s'est pas même maintenu à sa hauteur comme paysagiste. Dans sa *Mare aux vipères*, où il se montre cependant plus coloriste qu'il ne l'a été dans ses autres tableaux, ce talent si aimé a faibli : son paysage est lourd, l'air n'y circule pas. Faut-il mettre une croix de bois noir à cette place et y poser une inscription funéraire? Non! j'espère encore, je fais mieux que cela, je conjure M. Diaz de ne pas nous laisser ainsi sous le coup d'une défaite, nous ses admirateurs, nous ses enthousiastes! Je l'attends à sa revanche.

Et cet autre demi-dieu de ma jeunesse, cet Hercule qui, entre autres travaux glorieux, a si lestement ba-

layé les platitudes et les fadeurs de l'école d'Augias,
M. Eugène Delacroix, est-il bien resté lui-même?
Non, s'il a cru exposer des tableaux ; oui, si l'illustre
maître sait qu'il nous a seulement montré de magnifiques esquisses où la pensée est à peine indiquée.
Alors nous ne demanderons pas à ces esquisses sommaires le fini, la perfection que M. Eugène Delacroix
leur aurait données sans doute s'il eût voulu faire des
tableaux de chevalet. Derrière chacune de ces ébauches, je vois un tableau, une grande page historique
qu'il nous sera donné d'admirer quelque jour. A ce
point de vue, l'exposition d'Eugène Delacroix ne mérite pas les critiques qu'elle a soulevées. L'aspect de
ces esquisses n'est généralement pas agréable, la couleur est d'un violet monotone, mais elle est d'une
grande harmonie ; regardez-la de près et vous y découvrirez, à côté d'une remarquable puissance d'exécution, une distinction et une finesse de tons prodigieuses. Pour vous en convaincre, après avoir fixé votre
regard pendant quelque temps sur les toiles de Delacroix, promenez votre œil sur les toiles qui l'entourent, et vous comprendrez la puissance de cette harmonie de tons.

Le Christ descendu au tombeau est la plus saisissante
de ces ébauches où le maître se révèle. Le Christ est
d'une belle couleur, sa tête est pleine d'expression.

La toile qui représente *Ovide exilé chez les Scythes*
est la préface d'une page magnifique. Ce paysage est
grandiose et sauvage; son exécution et ses lignes rappellent quelques-unes des belles toiles du Carrache
que nous possédons au musée du Louvre. Pourquoi

le peintre a-t-il mis sur le premier plan cette cavale fantastique dont le moindre inconvénient est de rompre l'harmonie de la composition et d'arrêter l'œil d'une façon désagréable ?

Le *Saint-Sébastien*, quoique d'une exécution bien imparfaite, est cependant d'une vraie beauté. Mais ce ne sont là, je le répète, que de brillantes promesses, de bonnes intentions, et c'est bien assez que l'enfer soit pavé de ces dernières sans venir encore en suspendre au Salon. Quoi qu'il en soit, M. Eugène Delacroix reste un des plus grands peintres d'histoire de notre époque, et nul, parmi les contemporains, n'est riche coloriste à ce haut degré. Je sais bien qu'il n'est pas vrai comme Rubens et van Dyck, qu'il n'a ni la puissance de Paul Véronèse ni la grâce du Corrége ; il est lui ; c'est un talent original, et sa couleur, quoique ce soit une couleur de convention, est d'une harmonie splendide. Mais c'est une raison de plus pour que nous attendions de lui autre chose que des esquisses. Si malheureusement ce n'étaient pas là de grandioses ébauches, si M. Delacroix avait voulu exposer des tableaux de chevalet, il serait impardonnable. Mais nous ne le pensons pas.

La peinture historique a trouvé un vaillant adepte en M. Gérôme, le populaire auteur du *Duel des Pierrots*, qui eut un si grand succès à la précédente exposition. Son *César mort* et son *Cirque romain* ont, cette année, plus de succès encore, et c'est justice. Le *César* est une belle page dramatique d'un effet saisissant, et cependant, il n'y a là ni choc d'épées ni le mouvement que comporte une toile historique. Le maître

du monde vient d'être poignardé ; il est étendu sur le sol, enveloppé dans son manteau ensanglanté ; c'est à peine si l'on aperçoit son visage pâli par la mort, et quelques feuilles de la couronne d'or qui ceint ce front devant lequel tout à l'heure le monde s'inclinait tremblant. Les siéges renversés témoignent du désordre de la lutte ; la vaste salle du sénat est vide. Amis et ennemis se sont enfuis et remplissent la ville du bruit de leurs passions. De ce qui fut César, de tant de gloire, de tant de génie, de tant d'audace, d'une si prodigieuse ambition, voilà tout ce qui reste : un cadavre abandonné! On s'arrête devant ce tableau, et l'esprit s'élève dans les hautes régions de la pensée. C'est là, à mon sens, le véritable triomphe de l'artiste et le plus noble but de l'art.

J'ai entendu bien des critiques dirigées contre ce tableau ; quelques-unes sont justes, d'autres le sont moins ; je ne me sens le courage d'en formuler aucune. Le visage de César est trop noir, les siéges renversés ne sont pas irréprochables, l'empâtement de cette peinture manque de vigueur, mais que m'importe! L'artiste m'a emporté sur son aile, et je lui en sais un gré infini. Relisez tous les discours, les sermons, les plus savantes homélies sur le néant des choses humaines, aucun d'eux n'aura cette éloquence vibrante qui devant cette toile remue l'âme jusqu'en ses profondeurs.

On me dit que ce n'est là qu'un épisode détaché d'un plus vaste tableau que M. Gérôme n'a pas eu le temps de terminer. J'en suis fâché, mais le tableau ne vaudra jamais l'épisode, et j'engage fort le peintre à ne

pas détruire lui-même l'impression profonde qu'il vient de produire. Cette simple tunique ensanglantée me raconte la mort de César bien mieux que les historiens ne l'ont racontée. Qu'est-il besoin de voir les conjurés, la joie de ceux-ci, l'effroi de ceux-là ? Le cadavre n'est-il pas à lui seul tout le drame et tout l'enseignement?

Le *Cirque romain* est une toile de moins grande dimension, mais non moins belle. C'est à la fois l'œuvre d'un penseur, d'un archéologue et d'un artiste. La Rome des Césars vit là tout entière sous nos yeux. Le *velarium* aux riches couleurs se déploie au-dessus de la vaste enceinte ; la foule frémissante s'agite là-bas dans les gradins ; sur le premier plan s'élève la loge impériale, que Vitellius, comme un pourceau immonde, remplit de son ignoble obésité. Au-dessous et à côté de la loge de César, les vestales couronnées de verveine assistent souriantes au sanglant spectacle. La troupe des gladiateurs armés passe devant l'empereur et le salue du cri qui a retenti jusqu'à nous : « Adieu, César! ceux qui vont mourir te saluent! » et çà et là dans l'arène ensanglantée, des esclaves armés de crochets entraînent les cadavres des combattants qui ont précédé ceux que Vitellius impassible voit défiler devant lui. L'effet est puissant, par la seule puissance de la composition et de la pensée qui l'a inspirée. Si ce tableau était plus fermement exécuté, si le peintre s'était élevé à la hauteur du poëte et du penseur, ce serait irréprochable. Il en est du spiritualisme comme de la vertu: pas trop n'en faut! Soyez spiritualiste dans la conception du sujet, dans la com-

position de votre tableau, autant que vous le voudrez, mais, lorsqu'il s'agit de peindre, c'est-à-dire de matérialiser votre pensée, laissez-vous aller au prestige et aux séductions de la palette. A force de spiritualiser sa couleur, M. Gérôme la réduit à si peu de chose que l'œil en éprouve une sorte de mécompte, et le peintre doit moins que personne oublier que l'œil est le chemin de l'âme.

Sous ce rapport comme sous celui du dessin, des savantes recherches, du fini de l'exécution, le troisième tableau de M. Gérôme, *le Roi Candaule,* serait près de la perfection si le troisième personnage, celui de *Gygès,* était mieux posé, si le roi était moins cuivré, etc., etc. Mais que de riches et innombrables détails! On sait l'histoire de cet imbécile roi Candaule, qu'Hérodote nous a transmise. Il était roi de Lydie et avait épousé une femme remarquablement belle. Il était vain de cette beauté, à ce point qu'il s'arrangea pour que son confident Gygès pût la contempler à son aise. Au moment où la belle Lydienne se dépouillait de sa tunique, Gygès, ébloui, ne put retenir un cri d'admiration. La reine, indignée de la bêtise de son mari, le fit assassiner par Gygès, et s'unit ensuite avec le meurtrier. Certes, c'était un procédé peu délicat, mais convenez aussi que ce roi stupide avait bien mérité son sort. L'artiste a représenté cette scène. Candaule est lourdement posé sur le lit, fier et joyeux de son stratagème. La jeune femme vient de laisser tomber son dernier vêtement, et apparaît dans toute la splendeur de sa chaste nudité. Gygès est près de la porte, où la reine l'aperçoit. M. Gérôme a traité ce

sujet avec une délicatesse infinie, avec une merveilleuse science de détails. Je recommande ce soin scrupuleux, ces laborieuses recherches historiques, cette finesse de touche à tous les jeunes artistes. Cette toile de M. Gérôme, et *la Cinquantaine*, de M. Knauss, sont, en fait de tableaux de chevalet, les deux perles du Salon.

Je voudrais surtout recommander cette manière à M. Muller, dont le tableau représentant la *Proscription des jeunes Irlandaises catholiques en* 1655, est placé près de celui du *Roi Candaule*. Ce tableau a sans doute de sérieuses qualités, il est composé avec goût, et le talent d'exécution n'y manque certainement pas, mais l'originalité, le soin y font défaut. La barque qui doit emporter les jeunes proscrites dans l'exil doit être cruellement ballottée par la mer, puisque les flots viennent se briser en franges écumantes sur le rivage : cette barque est droite et immobile comme si elle se jouait au milieu d'un lac. Les jeunes filles posées sur la planche qui sert d'embarcadère, et qui, par conséquent, doit suivre toutes les ondulations de la vague, y sont aussi paisibles et aussi raides que si elles avaient encore pied à terre. La couleur est terne; je ne demande pas qu'elle soit gaie et chatoyante, puisque la scène est triste et se passe sous un ciel sans soleil ; mais, même dans ces conditions, la couleur peut avoir des gammes plus vivantes. M. Muller est un artiste trop distingué pour que la critique ne soit pas très-sincère avec lui.

Et à ce titre elle doit l'être aussi avec M. Hébert, un des talents les plus sympathiques de l'école mo-

derne. J'ai déjà dit que cet artiste avait exposé un beau portrait, mais le morceau capital de son exposition est le tableau des *Cervarolles*, qui attire l'attention du spectateur dès qu'il entre dans le salon carré. Sans doute, je vois là, aussi bien que dans un tableau de plus petite dimension, *Rosa Néra*, de précieuses et rares qualités, d'habiles recherches d'exécution et de procédé, une généreuse aspiration vers le beau; mais M. Hébert arrive à l'étrange bien plus qu'il n'arrive au beau, et cela parce qu'il manque de simplicité, cette simplicité qui est toute la force de M. Flandrin. Pourquoi cette prodigalité de tons nacrés dans les rochers? pourquoi ces tons papillottés qui ne sont pas dans la nature et qui nuisent à l'effet et au relief de l'action? Ah! si M. Hébert n'avait pas prouvé victorieusement dans son *Baiser de Judas*, qu'il possède toutes les ressources de son art, qu'il a en lui tous les éléments d'un grand artiste, je me garderais de le critiquer, de lui reprocher ce luxe de recherches matérielles qui l'éloignent de son but, mais je sens qu'il s'égare, qu'il fait fausse route, qu'il tombe dans une monotonie dangereuse, et je le lui dis avec une sincère affection. A quoi servirions-nous, humbles critiques que nous sommes, si, étrangers aux luttes d'école, aux jalousies d'ateliers, à toute camaraderie, n'ayant la vue faussée par aucun système, par aucun parti pris, jugeant comme le public juge, nous ne disions la vérité aux artistes bien-aimés.

Je parlais de M. H. Flandrin tout à l'heure. Il n'a exposé que trois portraits, mais ce sont trois chefs-

d'œuvre, en ce sens que ce sont non pas seulement
des portraits admirablement peints, mais des toiles
où se reflète je ne sais quelle beauté intérieure qui
captive à la fois le regard, l'esprit et le cœur. On
reste pensif devant ces portraits comme on le serait
devant le tableau le plus émouvant et le plus drama-
tique. Il n'y a là cependant ni artifice, ni accessoires
intéressants, ni empâtements, ni trompe-l'œil; mais
c'est la nature vue et reproduite en maître, et il suffit
de ce sentiment pour placer les portraits de M. H. Flan-
drin même au-dessus de ceux d'Ingres dont il est le
glorieux élève. J'ai vu d'excellents portraits au Salon ;
j'ai cité celui de Mme Browne, ceux de M. Bonnegrâce,
celui de M. Hébert; M. Ricard en a un fort beau sous
le n° 2,563; M. Pérignon a un bon portrait de Mme G.;
M. Leman est plein de brillantes promesses; mais
aucun d'eux n'atteint encore à ce degré de perfection
qui égale tout ce que les grands maîtres nous ont
laissé de plus achevé en ce genre. Je n'ai pas l'hon-
neur de connaître M. Flandrin, même de vue ; mon
éloge n'a donc aucune intention de lui être personnel-
lement agréable; j'exprime sincèrement mon admi-
ration pour son œuvre, où je vois un profond respect
pour l'art dont M. Flandrin est une des plus pures
gloires.

De tous les genres de peinture, le portrait est le
plus difficile; il n'en est pas cependant où l'artiste se
risque plus aisément. A voir la désinvolture avec la-
quelle la plupart des peintres abordent le portrait, on
croirait que c'est un passe-temps, plus qu'un art sé-
rieux. Et cependant, voyez comme les portraits vrai-

ment beaux sont rares! on les cite. M. Bonnegrâce s'y essaye avec grand succès; M. Ricard et M. Pérignon, deux portraitistes renommés pourtant, ne s'y maintiennent pas à la hauteur qu'ils avaient précédemment atteinte. M. Hébert pourrait y réussir. Un portraitiste que le jury a exclu, je ne sais pourquoi, M. J. Fagnani, est déjà un des maîtres en ce genre. Je ne parle pas des papillotages blancs et roses que M. Dubuffe vermillonne pour le bonheur des femmes élégantes; je conseille à tous d'avoir l'œil fixé sur M. Flandrin, d'étudier sa simplicité, son naturel, sa sobriété, ce talent sévère et consciencieux qui observe pour ainsi dire l'âme de son modèle avant d'en observer les traits et de les reproduire avec cette finesse de tons et de modelé que l'on peut égaler, mais non surpasser.

III

Il n'est pas de pays, je crois, où plus qu'en France on ait le goût des œuvres artistiques, et il n'en est pas où l'on ait moins le sentiment de l'art. Ne me demandez pas le pourquoi, je l'ignore ; je me borne à constater que le bourgeois de Paris, ce bourgeois si décrié, et qui pourtant vaut mieux que sa réputation, que la Parisienne surtout, tiennent à mettre en montre leur goût pour les belles productions dues au pinceau, au ciseau ou au burin de nos artistes. Pour ce qui est de l'appréciation, de la connaissance raisonnée de ces productions, c'est autre chose ! Notre public est tout à fait dépourvu de ce profond instinct du vrai et du beau qui révèle aux plus ignorants la trace d'un chef-d'œuvre. Allez au Salon, vous n'y verrez jamais la foule s'arrêter devant un tableau remarquable, si toutes les voix de la critique ne lui en ont préalablement énuméré les beautés. La foule,

en revanche, ira tout droit porter son admiration à ce qui est excentrique ou maniéré ; elle sera en extase devant un trompe-l'œil bien imité, devant un sujet commun ou terrible, devant des couleurs éclatantes et criardes. Le bourgeois, sous ce rapport, ne se distingue pas de la foule ; mais il est docile comme elle, et pour rien au monde il ne voudrait refuser ton admiration à une œuvre digne d'être admirée, alors même que son goût protesterait contre elle.

Le moment où nous écrivons est favorable pour juger de cette prétention du bourgeois. Le Salon tient vaillamment sa place dans les conversations, même les plus béotiennes, à côté des préoccupations politiques, dont la gravité est cependant incontestable. On a vu l'exposition, on ira la visiter encore ; on cite les toiles qu'on a remarquées, on aime ceci et on n'aime pas cela ; mais on se garde bien de dire tout haut qu'on a un invincible penchant pour ce qui est vulgaire. « Voyons, là, entre nous, me disait hier une aimable femme, dites-moi si vraiment vous préférez les portraits de Flandrin à ceux de Dubuffe ? » Et comme je persistais dans mon opinion : « C'est étonnant, ajoutait-elle ; ils sont pourtant *bien jolis* ces portraits de Dubuffe ; mais, puisque c'est chose convenue et acceptée, je me garderai bien de les placer au-dessus de ceux de Flandrin. »

Le monde parisien est là tout entier : c'est le joli, c'est le chatoyant, c'est le papillotage qui l'attire. Nous pourrons bien le forcer, par respect humain, par genre, à admirer du bout des lèvres ce qui est réellement beau, mais nous ne pourrons pas le con-

traindre à le sentir : il penchera toujours vers le joli, vers le mignard, et c'est là qu'iront ses secrètes sympathies. Les conditions sérieuses de l'art, la pureté du dessin, l'harmonie de la couleur, échappent aisément à ces mêmes yeux qui pourtant distingueront et blâmeront très-énergiquement la moindre discordance de lignes ou de tons dans les traits ou dans la toilette d'une femme, dans l'étalage d'un marchand de nouveautés. Car, c'est une remarque à faire, le Parisien est né coloriste; mais, par une inexplicable fatalité, dès qu'il s'agit de peinture, cet instinct lui fait défaut. C'est là ce qui donne à la critique d'art une très-grande importance parmi nous, puisqu'elle est le guide du goût public; en revanche, je suis convaincu que ses conseils ont peu de prise sur les artistes. Ceux-ci généralement ne reconnaissent la compétence de la critique que lorsqu'elle les loue, et encore faut-il que l'éloge soit fait à tour de bras; s'il est modéré, s'il est exprimé avec une certaine finesse, s'il comporte quelques réserves ; si vous dites à un peintre, à un sculpteur qu'il a en lui, — et c'est déjà fort gentil, — l'étoffe d'un Titien, d'un Vélasquez, d'un Murillo, d'un Poussin, d'un Michel-Ange, d'un Puget, etc., mais qu'il a tels efforts à faire, tels écueils à éviter pour se rapprocher des maîtres, l'artiste déclarera tout net que vous ne savez pas un mot de ce dont vous parlez, qu'il est bien plus près de la perfection que vous ne le dites, et que celui qui tient la plume n'est pas en état de juger l'homme de génie qui tient le pinceau ou l'ébauchoir.

On sait ce que raconte la tradition : Quand le diable

eut créé toutes les passions, tous les vices, tous les défauts qui devaient tenir l'œuvre de Dieu en échec et pousser l'humanité à sa perte, il passa en revue cette armée formidable. Arrivé devant l'orgueil, il le trouva tellement beau qu'il le prit presque pour une vertu. « Toi, lui dit-il, tu es de trop bon aloi; il faut que je te change en monnaie. » Et il créa alors toutes les subdivisions de l'orgueil : la vanité, l'amour-propre, etc., etc. ; il les répartit à doses inégales; les femmes et les artistes eurent les plus fortes parts. Dans l'intérêt de la vérité, je dois ajouter que les écrivains ne furent pas trop mal lotis non plus. Que peut-on espérer de ce choc d'infaillibilités : infaillibilité de l'artiste, infaillibilité du critique ? Mais comme, en définitive, c'est celui-ci qui a la parole, comme c'est lui qui a le privilége d'établir et de consolider les réputations, comme le troupeau de Panurge est avec lui, c'est à lui que reste la dernière victoire.

Je dis que la critique établit et consolide les réputations ; elle les défait aussi, et pour cela elle n'a aucun effort à faire : son silence suffit. C'est en cela que la critique d'art est chose fort délicate, et, pour mon compte, je ne l'aborde qu'en tremblant. Je voudrais pouvoir mettre en évidence tout talent sérieux, alors même qu'il n'est encore qu'à l'état de germe, pour le développer. Et comment se flatter de tout voir et de tout dire ?

Quelle mignonne petite violette j'ai découverte sous l'herbe ! M. James Tissot a exposé deux petits portraits imperceptibles : l'un, d'une belle jeune fille; l'autre, d'une dame dans la splendeur de sa maturité. C'est

d'une excessive finesse de tons ; le modèle est ferme
et sobre, le dessin est correct. Les cheveux de la jeune
fille sont massés trop confusément par rapport à la
figure, qui est finie avec soin. Il est bien évident qu'à
la distance très-rapprochée où les traits du visage
ont été vus par l'artiste avec cette grande richesse de
détails, les cheveux ont dû lui apparaître plus distinc-
tement aussi. Une autre petite toile du même artiste
représente un couple se promenant sur la neige. La
neige qui couvre leurs cœurs est plus épaisse que
celle qu'ils foulent aux pieds, s'il en faut juger par
leur indifférence : l'un regarde à droite, l'autre à
gauche. Je ne sais si l'amour a passé par là, mais il
s'est à coup sûr envolé. Deux autres petits tableaux
peints à la cire représentent des sujets religieux qui
ne sont pas de mon goût en tant que sujets, et
qui me charment comme exécution : tel est le ba-
gage de M. Tissot, et avec un tel bagage on peut aller
loin. Je désire ne pas me tromper, mais il me semble
que si ce jeune artiste poursuit avec amour la voie
dans laquelle il entre timidement et modestement s'il
renonce au pastiche et s'il a le courage de n'aimer,
de ne suivre, de ne comprendre que la nature, il a
devant lui un bel avenir.

Un artiste qui expose aussi pour la première fois,
mais qui s'est depuis longtemps fait un nom dans le
monde artistique par ses dessins, M. Emeric de Ta-
magnon, a peint avec une rare perfection de détails,
qui ne nuit pas à l'effet grandiose de l'ensemble, une
vue de la basilique de Sainte-Marie-Majeure, à Rome.
L'artiste n'a rien sacrifié aux faux dieux. Sa peinture

a des qualités plus solides que brillantes ; elle atteint l'effet sans y viser. J'affectionne par-dessus tout ces talents consciencieux qui se préoccupent de leur œuvre et de la vérité plus que des goûts éphémères du public. Le jury a refusé un second tableau de M. de Tamagnon ; c'est une marine qui se distingue par des qualités opposées à celles que je signale dans la vue de la basilique de Sainte-Marie-Majeure, et qui prouve les diverses aptitudes de ce talent digne d'être vivement encouragé. M. de Tamagnon est né à Hyères ; qu'il n'oublie pas les rayons du soleil natal, ses jeux de lumière, ses capricieux effets. Je crains pour lui la fatale influence du gris.

Et à propos de gris, j'ai aperçu dans les plus hautes régions du salon carré *la Jeune captive*, qu'André Chénier a immortalisée. M. Marguerie a essayé de traduire sur la toile cette poétique élégie. Mais l'élégie n'est pas à ce point vouée au gris. Ce n'est pas ainsi que je l'avais rêvée, la belle jeune fille dont la vue charma les dernières heures du poëte. Elle est captive, c'est vrai, et à ce titre l'artiste a le droit de la vêtir d'une robe grise ; mais des bras gris, un visage gris, une lumière grise, c'est trop ! Est-ce bien là ce bel oiseau bleu qui s'écrie :

> L'illusion sereine habite dans mon sein,
> D'une prison sur moi les murs pèsent en vain :
> J'ai les ailes de l'espérance !

Où sont ces ailes ? où est cette sereine illusion ? Telle qu'elle est, cette toile a des qualités estimables,

et il faut bien que ces qualités soient saillantes pour que, de la hauteur où le tableau est placé, elles fixent l'attention. Dans cette variété de teintes grises, il y a une harmonie charmante; dans cette composition, il y a un sentiment élevé, et c'est plus qu'il n'en faut pour espérer beaucoup de M. Marguerie. Il a exposé en outre quelques portraits estimables et un *Jésus sur la croix* que je n'ai point aperçu. J'avoue que je n'ai pas encore eu la force de m'arrêter devant ce qu'on appelle les tableaux de sainteté; une répulsion profonde m'en éloigne, parce que je ne crois pas qu'au temps où nous sommes, les artistes traitent ces sujets avec la foi qui seule peut donner au talent sa naïveté et sa puissance. Peindre un tableau de sainteté parce qu'il est commandé par une église ou parce qu'on a la chance de le vendre pour la même destination, et non parce qu'on est sincèrement inspiré par un sentiment religieux, c'est faire un métier qui n'a rien de déshonorant sans doute, et qui peut être plus ou moins lucratif, mais ce n'est pas faire de l'art.

Je conviais tout à l'heure les artistes à mettre les proportions de leurs toiles en rapport avec celles de nos appartements modernes, qui ne pèchent certes pas par l'ampleur et l'élévation; à imiter les maîtres flamands, qui peuplèrent de tant de chefs-d'œuvre d'innombrables habitations bourgeoises. Le bourgeois français, ainsi que je le disais en commençant, a bien plus le goût que le sentiment de l'art. Il faut développer celui-là et faire naître celui-ci. Comment y parviendra-t-on? En mettant de bonnes peintures à

sa portée, et, pour ainsi dire, en lui forçant la main. Combien de gens pourraient, à moins de frais que n'en exigent les plus stupides dorures, les moulures les plus déplorables, avoir chez eux des panneaux convenablement peints qui réjouiraient l'œil et honoreraient leur intérieur! Ils n'osent pas; la peinture a la réputation d'être fort chère, tandis qu'en réalité elle est à peine rémunératrice pour la plupart des artistes; et je suis bien sûr que le propriétaire de Vire, — cette joyeuse patrie du vaudeville, — qui a eu le bon esprit de commander à M. Paul Huet les huit panneaux que j'ai vus au Salon, a fait non-seulement une bonne action, mais aussi une excellente affaire, quel que soit le prix dont il ait payé ces charmantes toiles. Ces panneaux, de petite dimension, fredonnent les plus douces et les plus riantes gammes de couleur. Le vieux château féodal, emprunté aux souvenirs de la Normandie légendaire; le ruisseau, les baigneuses, les herbages, sont des tableaux décoratifs habilement peints. Je voudrais que cet exemple fût généralement imité : l'art y gagnerait un immense débouché, et nous verrions un peu moins de tableaux de sainteté créés par le seul besoin de vivre. La famille de son côté n'y perdrait rien quand, au lieu de contempler des murs blancs ou des papiers enluminés, l'œil des enfants s'arrêterait sur des œuvres peintes avec talent et avec goût.

Parmi les beaux paysages que nous avons au Salon, combien figureraient avec honneur dans nos demeures bourgeoises, si les bourgeois osaient enfin se

r squer à acheter des tableaux ! J'ai signalé déjà bien
des compositions remarquables ; combien encore sont
dignes d'attention, dignes d'éloges, et que je me re-
procherais de ne pas mentionner ! M. Lambinet a
des toiles qui peuvent soutenir la comparaison avec
les meilleures. J'ai remarqué de lui, sous le n° 1737,
un ravissant petit paysage qui attire le regard.
C'est la nature finement observée, fidèlement et poé-
tiquement traduite, avec des tons pleins de vérité et
de douceur ; cela vit en un mot. La couleur est vive
et vraie ; les masses sont parfois confuses, les con-
trastes d'ombre et de lumière ne sont pas toujours
assez habilement ménagés ; mais M. Lambinet peut
se corriger de ses défauts, élever son talent, il a l'es-
sentiel : le sentiment de la vie et l'amour de la na-
ture.

M. Auguste Bonheur a aussi ce don, et, par une
patiente étude, par un consciencieux travail, il se
montre digne du nom qu'il porte, et que son père
Raymond Bonheur et sa sœur Rosa ont illustré. Ses
paysages se distinguent par de précieuses qualités
d'exécution, et surtout par ce sentiment dont je par-
lais tout à l'heure, ce sentiment de la vie et de la
nature qui seul fait les grands artistes. M. Auguste
Bonheur a sans doute des efforts à tenter encore pour
arriver au premier rang, et je crois que, même quand
on y est parvenu, il reste encore beaucoup à faire ; le
véritable artiste a pour but l'infini, qu'il ne peut at-
teindre. *L'Abreuvoir*, souvenir de Bretagne, est un
excellent paysage, sérieusement étudié, sérieusement
peint. Les effets ne sont pas le résultat de procédés

faciles; ils jaillissent de l'harmonie générale. Les animaux sont vrais et bien observés; on sent que M. Auguste Bonheur est à bonne école et qu'il n'y perd pas son temps. Oh! mon pauvre vieil ami Raymond Bonheur, aurait-il été heureux, s'il eût pu être témoin de la gloire de sa fille et des premiers succès de son fils!

Les peintres abusent un peu du viatique, et je crois devoir les en prévenir. Je conviens que c'est un sujet tentant. Le soir, au clair de lune, à travers des landes désertes, par un temps orageux ou serein, mettre en campagne le vieux prêtre de la contrée, l'enfant de chœur portant l'aspersoir, le bedeau tenant dans ses mains la lanterne dont les faibles lueurs éclairent cette scène, tandis que là-bas le pauvre mourant agonise, c'est un effet dramatique tout trouvé. Mais quand un motif a été reproduit si souvent, il faudrait s'en défier. M. Lhuillier n'a pas su résister. Son tableau n'en est pas moins bon, si le sujet en est commun ou plutôt usé. Il a eu, du reste, le mérite de le rajeunir. Les deux paysans et l'enfant qui escortent le prêtre sont traités avec talent. Je me demande pourquoi le personnage qui précède ce groupe et qui porte la lanterne, inévitable accessoire de cette scène, a l'air d'un gentleman en blouse. Est-ce un portrait? est-ce un souvenir de quelque drame intime? Tout cela cache un mystère.

Parmi les paysagistes de talent et d'avenir, parmi ceux qui non-seulement promettent mais tiennent, c'est justice de compter M. René Ménard, qui a exposé

de très-bonnes et très-sérieuses études. Il s'est inspiré de ses maîtres MM. Troyon et Jules Dupré, sans s'astreindre à leur manière. Sa *Marche d'animaux* suffirait à établir sa réputation. C'est bien observé, c'est bien peint, c'est vivant ; mais la couleur manque de splendeur, d'éclat, de ce je ne sais quoi qui, en toutes choses, fait les maîtres. Je voudrais que M. Ménard pût aller raviver sa palette sous le ciel d'Orient, en Espagne, en Italie, et, s'il faisait ce voyage, je lui conseillerais d'emmener M. Louis Ménard avec lui.

La *Plaine avant l'orage*, de M. Jeanron, est une belle toile aussi, d'un grand effet, que Rembrandt ne désavouerait pas. Le ciel est d'un ton crû et dur ; les laboureurs, réunis en groupes, sont nonchalamment assis ou étendus ; ils n'ont pas l'air de se douter que l'orage va fondre sur eux, et, malgré ces défauts, le paysage a une incontestable beauté. C'est l'œuvre d'un dessinateur et d'un coloriste. Du reste, ce tableau, par la position qu'il occupe, est soumis à une épreuve décisive, et il la supporte bravement. Placé près des vigoureuses esquisses de Delacroix, il est le seul qui ne soit pas écrasé par ce terrible voisinage.

M. Louis de Kock est un paysagiste aussi, et un paysagiste consciencieux. Ses *Animaux dans un bac* sont bien observés, sagement peints, trop sagement peut-être, dans une gamme grise dont la monotonie est fatigante ; mais l'effet général est bon, les eaux ont de la transparence, et ce n'est pas assez cependant. Je voudrais mieux, je voudrais plus d'originalité, parce que je sens que M. de Kock peut davantage.

J'en dirai autant de M. Ernest Guillaume, qui a

représenté des Espagnols malades se rendant aux eaux de Cauterets, et qui s'est cru obligé de donner une teinte froide, grise et maladive à son paysage, bien composé d'ailleurs, plein de sentiment, mais triste à mourir, comme si ces bons Espagnols, au lieu d'aller demander la santé à la vertu des eaux minérales, marchaient à la mort. Si j'étais propriétaire des Eaux de Cauterets, je me fâcherais tout rouge contre M. Guillaume.

A côté des astres qui s'élèvent, il y a ceux qui déclinent à l'horizon. M. Lacroix, un des meilleurs élèves de Corot, dont le talent était gracieux et hardi, fait fausse route. Est-ce que ce n'est pas lui rendre service que de crier casse-cou ? J'ai vu deux payages qui m'ont désagréablement impressionné, et j'ai eu besoin de regarder à deux fois le livret pour croire qu'ils étaient bien de lui. Les tons sont durs et entiers, l'exécution est molle, les ciels sans pureté ; l'art en un mot, cet art difficile et glorieux dont il me semblait que M. Lacroix posséderait un jour tous les secret, l'art est absent.

Et M. Adolphe Leleux, qui était mieux qu'un espoir, une réalité ! lui qui avait tenu les promesses de sa floraison, vers quels écueils va-t-il se briser ? Dans ses *Bûcherons bourguignons* j'essaye en vain de retrouver les fines qualités qui distinguaient des tableaux dont j'ai gardé le souvenir, un entre autres qui représentait un pauvre musicien ambulant à la porte d'une *posada* espagnole Que nous sommes loin de là ! Sans doute, l'habileté de main n'a pas disparu ; mais que

tout cela est commun, à peine ébauché, papillotant à l'œil, sans fermeté, et, pour tout dire, peu digne du talent très-réel de M. Adolphe Leleux.

Je constate avec douleur ces décadences; nous n'avons pas assez d'artistes d'un grand mérite pour qu'on voie de gaieté de cœur ceux qui avaient grandi sous nos yeux s'amoindrir ainsi ou s'engager dans de fausses voies. Vous nous représentez des bûcherons au repos mangeant leur soupe ou leur tranche de pain bis, les uns assis, les autres debout, soit! vous êtes maître de choisir où il vous plaît vos sujets, et nous n'avons rien à dire pourvu que vos sujets soient traités avec art, dessinés avec soin, peints avec talent. Bûcherons en sabots ou notaires en cravates blanches, paysannes ou grandes dames, nous avons le droit d'exiger, non-seulement que vous représentiez exactement la nature, mais que vous l'idéalisiez ; il faut que vos personnages se tiennent sur leurs jambes, et, en outre, qu'ils vivent, que nous sentions une âme sous leurs haillons aussi bien que sous leur velours il faut que votre peinture ait les conditions de la vie, alors même qu'elle ne représenterait qu'un tas de pierres.

Ce qui fait que nous avons tant de peintres et si peu de grands artistes, c'est qu'on n'observe la nature que superficiellement, c'est qu'on ne cherche pas le sens intime, la physionomie intérieure, pour ainsi dire, des objets que l'on représente. Un arbre, un homme, une mare, un bœuf, un cheval ont une façon d'être qui ne ressemble à celle d'aucun autre ; ils sont dans un certain milieu et en vertu de certaines conditions

qui leur sont propres. C'est ce qu'il ne faut jamais oublier. Tenez! j'ai remarqué au Salon un tableau de M. Juglar; c'est une nature morte. Je garantis que, toute morte qu'elle est, cette nature vit d'une vie puissante. Ces objets inanimés sont largement peints; l'effet est saisissant, et M. Juglar a fait là un coup de maître. Pourquoi? Parce qu'il s'est identifié avec ce qu'il voulait peindre, parce qu'il a saisi à la fois l'harmonie de l'ensemble et l'harmonie des détails et qu'il a eu le talent d'exprimer l'une et l'autre; mais tout le talent du monde eût été insuffisant si l'artiste ne s'était d'abord assimilé son sujet; si l'observation et l'étude ne lui avaient, avant même qu'il prît le pinceau, révélé cette double harmonie.

M. Leroux la cherche et la trouve parfois. Il a exposé cinq ou six paysages qui témoignent de sérieux efforts, et je l'engage a y persister. Il voit juste, il soigne ses tableaux; mais l'exécution est molle et ne rend pas toujours le sentiment qui l'a inspiré. Ses premiers plans ne sont pas en parfaite harmonie avec ses fonds et notamment dans ses *Marais de Kramaseul*. Dans une autre de ses toiles, j'ai vu des nuages qui se reflètent trop lourdement dans l'eau et nuisent à la composition. Je sais bien ce qu'on répond à la critique: « La nature est ainsi! » Oui, la nature est ainsi dans son harmonieux ensemble; mais pourquoi ce qui ne jure pas dans la nature jure-t-il et produit-il un effet désagréable dans un tableau? Parce qu'un tableau n'est et ne peut être qu'un des coins, un des aspects de la nature, et c'est à nous de chercher celui de ces aspects qui peut le mieux être isolé de l'en-

semble et former un tout harmonieux. Là est le premier talent du peintre : bien choisir. S'il n'a pas ce talent indispensable, eût-il une main de fée, il n'arrivera jamais au premier rang. Voyez le maître des maîtres, voyez le Poussin, avec quel art, quel soin minutieux, quel sentiment profond et vrai de la nature, il a composé ses tableaux immortels !

Le reproche que je fais à M. Leroux, je l'adresserais volontiers à un artiste consciencieux, qui a eu déjà de légitimes succès, M. Dubuisson. Il avait exposé en 1857 une très-belle composition : c'était un attelage de bœufs arrivant péniblement au haut d'une côte. Les vaillantes bêtes tendaient leurs muscles et semblaient concentrer toute leur vigueur dans un dernier effort.

Le tableau que M. Dubuisson expose aujourd'hui a les mêmes qualités, mais il n'a pas le même charme, et cela tient tout simplement à la nature du sujet. Nous sommes au dernier relais de la route de Lyon à Grenoble. Je vois là de solides chevaux, dessinés avec soin, peints *con amore*, mais sur le fond gris des maisons ils manquent de relief ; l'aspect général du tableau est triste ; les tons sombres y abondent, parce que l'artiste a choisi un sujet qui l'a entraîné. Ce qui prouve que M. Dubuisson eût pu faire un excellent pendant à son attelage de bœufs, c'est la finesse de son ciel, c'est la vigueur de sa touche. Cet artiste a tout ce qu'il faut pour prendre une éclatante revanche. Il a un talent sérieux, l'amour de la nature ; il ne lui reste qu'à choisir des sujets qui lui permettent de développer ces précieuses qualités sous

une forme plus agréable, plus sympathique aux regards du public.

M. Coignard, qui a exposé trois bons paysages, me permettra-t-il de lui soumettre aussi quelques humbles remarques, dictées par le vif intérêt que m'inspire son talent? J'ai attentivement observé ses toiles ; elles vivent, et je ne sais pas de plus bel éloge que celui-là. L'étude est consciencieuse, la couleur est bonne, l'observation vraie. Ces gras pâturages de la vallée d'Auge, ces bœufs indolents, cet abreuvoir, je les ai vus, et M. Coignard me les rappelle avec une admirable précision ; et cependant il me semble que le talent de M. Coignard manque d'élévation : il pourrait voir la nature de plus haut. Je voudrais aussi qu'il serrât de plus près son dessin, qu'il tînt plus de compte des lois de la perspective. Dans cet herbage de la vallée d'Auge, des vaches traversent un pont sur le second plan et elles viennent presque en avant de celles qui, sur le devant du tableau, reniflent de leurs muffles roses l'eau de l'abreuvoir. Le dessin n'est pas seulement la fidèle reproduction des contours, c'est l'art très-difficile de grouper les masses et de mettre chaque chose à sa place par l'insensible dégradation des teintes.

Le plus grand coloriste ne sera jamais un grand peintre s'il ne sait pas dessiner ; tandis qu'un grand dessinateur alors même, qu'il n'aurait que du noir et du blanc sur sa palette, peut devenir un des princes de l'art, témoin M. Ingres, témoin M. Bida. J'engage donc M. Coignard... Mais, en vérité, nous sommes incorrigibles avec notre manie de donner des conseils

dont les artistes sont si peu disposés à faire cas. Si
M. Coignard faisait exception à la règle, s'il voulait
bien croire que ce que je lui dis ici m'est inspiré par
la plus affectueuse sympathie, non pour sa personne
que je ne connais pas, mais pour son talent honnête,
consciencieux et viril, j'en serais bien enchanté.

Si nous passions du grave au doux! Voici précisément une aimable reine qui fut la compagne du moins
aimable des rois, la belle Marguerite d'Écosse. Elle
sort de la messe, suivie de ses courtisans ; un page
porte la queue par trop longue de sa robe. Marguerite aperçoit un beau jeune homme endormi contre
un des piliers du cloître : c'est le poëte Alain Chartier. Doucement elle approche et le baise sur sa lèvre,
ce qui est incontestablement la plus charmante façon
de réveiller les gens.

Les dames et les seigneurs trouvent la princesse un
peu leste ; elle se justifie en disant que ce n'est pas la
bouche de l'homme qu'elle a baisée, mais bien celle
du poëte. Subtilité féminine, royale fantaisie! Ce tableau est de M. Comte, et pourtant ce tableau laisse à
désirer. Il n'est pas habilement composé ; le sujet est
gracieux, et il est disgracieusement traité. Les personnages du second plan auraient dû être plus sacrifiés;
ils sont par trop accusés, et semblent faire trou dans
la toile. Les détails architecturaux sont excellents, la
couleur est agréable à l'œil et dans de bonnes gammes.
D'où vient que ce tableau n'est pas un excellent tableau ? Ah! l'on est porté à l'indulgence pour les
artistes quand on songe aux innombrables qualités
nécessaires pour produire une œuvre vraiment belle

et digne d'être admirée. Le dessin d'abord, qui est à la peinture ce que la charpente est à la maison ; le sentiment du vrai et du beau, le coloris, l'amour de la nature, l'art et le goût dans la composition, dans le choix du sujet, que sais-je ! la moindre insuffisance dans une seule de ces qualités essentielles, et le meilleur tableau devient un tableau médiocre. Je le répète, comment ne pas être indulgent en présence de tant de difficultés qui environnent l'artiste !

IV

Dans les premières pages du roman qu'elle a publié sous ce titre : *Elle et Lui*, George Sand fait dire à son héros, peintre fantaisiste très-distingué : « Si j'avais le malheur de faire aujourd'hui un bon portrait, j'aurais beaucoup de peine à réussir, à la prochaine exposition, avec autre chose que des portraits; de même, si je ne faisais qu'un portrait médiocre, on me défendrait d'en jamais essayer d'autres : on décréterait que je n'ai pas les qualités de l'emploi, et que j'ai été un présomptueux de m'y risquer. »

L'observation est juste, à la condition cependant qu'on ne la généralisera pas trop. Nous avons une tendance moutonnière à parquer les talents dans la spécialité qui les a mis pour la première fois en évidence. C'est paresse d'esprit, et pas autre chose. Nous avons l'habitude de voir tel artiste, tel écrivain réussir dans un genre; s'il essaye son talent sur d'au-

tres sujets, s'il se transporte sur un autre terrain, nous lui en voulons instinctivement, par ce fait seul qu'il nous dérange en nous obligeant à l'y suivre. Mais il ne faut pas conclure absolument de là qu'on dénie au talent la faculté d'avoir plusieurs facettes, à l'artiste celle de mettre plusieurs cordes à son arc. Seulement nous exigeons,—et nous en avons certes le droit,—que le paysagiste déjà célèbre, s'il a la fantaisie d'exposer un tableau d'histoire ou un portrait, que le peintre, s'il se décide à faire une statue, que le sculpteur, s'il brosse une toile, n'affrontent le jugement du public qu'après de nombreux essais et lorsque leur tentative a réussi ; à cette condition, nous sommes très-portés à applaudir, et nous ne demanderions pas mieux que de voir des génies universels exceller et briller dans toutes les directions, dans toutes les manifestations de l'art. De pareils génies sont rares.

Ces réflexions nous étaient inspirées par les toiles de M. Courdouan. Cet artiste, qui a conquis une place si éminente parmi nos paysagistes les plus célèbres, dut ses premiers succès à de très-beaux dessins, à de grandes aquarelles qui révélaient non-seulement un très-vif sentiment de la nature, mais une science du coloris, une touche magistrale très-remarquables. Qu'il ne s'essaye pas à la peinture, disait-on, il y échouerait. Il s'y est essayé, Dieu merci ! et M. Courdouan y a trouvé la véritable voie de son talent, qui, d'année en année, s'y perfectionne.

Les trois tableaux qu'il a mis au Salon peuvent supporter la comparaison avec les meilleurs. De toutes les qualités, celle que M. Courdouan possède au plus

haut degré est la composition. Chacun de ses tableaux est un tout complet, un petit poëme. J'y sens un amant passionné de la nature, mais un amant intelligent et discret qui ne veut pas que celle qu'il aime apparaisse avec la moindre imperfection.

Sa *Vue d'Evenos*, prise au milieu des gorges d'Ollioules, gigantesque débauche de roches volcaniques, ne peut donner qu'une idée incomplète des ces magnifiques horreurs que les voyageurs allant de Marseille à Toulon ne pourront plus admirer, grâce au chemin de fer qui a sagement évité ces grandes masses montagneuses dont la capricieuse distribution aurait défié les efforts du génie humain. M. Courdouan n'a pas craint de se mesurer avec ces géants de granit, et il a parfaitement rendu leurs aspects fantastiques et bizarres, leur caractère grandiose. Quelle science du dessin dans ce tableau! Quelles lointaines et lumineuses perspectives! Je recommande aux jeunes artistes cette toile, une des plus remarquables qui soient au Salon.

Des deux autres, la *Route de Carqueiranne à Hyères* et les *Pirates recevant la chasse*, je n'ai pu rencontrer que la dernière; la séve y abonde, trop peut-être! j'y voudrais plus d'apaisement. Même dans ses tumultes, même dans ses lignes les plus tourmentées, la nature a plus de calme et moins de coquetteries. Il faut parer son idole, sans doute, mais il ne faut pas la surcharger d'ornements. M. Courdouan ne pèche que par excès d'amour pour cette idole adorée. Est-ce un péché? Je suis bien plus tenté de croire que c'est une vertu. Les portes du ciel ne s'ouvrirent-elles pas

devant la plus belle des pécheresses, parce qu'elle avait beaucoup aimé ? Que M. Courdouan ne laisse donc pas faillir sa sainte passion pour la nature; je lui conseille seulement, lorsqu'il voudra peindre son immortelle amante, de ne pas lui prêter plus de beautés qu'elle n'en a.

Je veux adresser un conseil analogue à M. Compte-Calix. Il possède ce don gracieux et indéfinissable qu'un seul mot peut désigner : le charme; mais le charme ne suffit pas, en peinture surtout, celui de tous les arts qui, même au milieu de ses fantaisies les plus excentriques, ne peut se dispenser d'étreindre la réalité.

Des trois tableaux que M. Compte-Calix a exposés, je n'en ai vu que deux : *le Chant du rossignol* et *les Biches effrayées*; j'y trouve beaucoup de charme, en effet, mais pas assez de vérité. Vous vous demandez, sans doute, comment un peintre a pu représenter le chant du rossignol, ces cascades harmonieuses et suaves que ce petit poëte ailé laisse échapper de son gosier pendant les tièdes nuits de mai. Rassurez-vous !

Nous sommes en plein dix-huitième siècle, dans un jardin enchanté, peuplé de vases, de statues et d'escaliers de marbre ; de jeunes femmes rêveuses sont groupées çà et là dans des poses un peu prétentieuses. Elles écoutent, dit-on, le chant du rossignol. Je croirais tout aussi bien qu'elles écoutent l'oiseau bleu qui chante au fond de leurs cœurs les douces chansons de l'amour et de la fantaisie. La lune, dont les rayons filtrent à travers les grands arbres, éclaire

cette scène gracieuse. J'ai vu bien des clairs de lune sous des cieux différents ; j'avoue que je n'en ai jamais vu un comme celui que M. Compte-Calix a représenté avec des teintes azurées complétement inconnues jusqu'ici, mais que je ne déteste pas pour cela. Des prophètes modernes ont prédit malheur à la lune. M. Michel, de Figanières, dans le volume très-curieux et très-intéressant qu'il vient de publier sous ce titre : *Vie universelle*, nous annonce que la lune, étant le quartier général des mauvais génies, est destinée à disparaître. Elle sera remplacée par un ou deux autres satellites qui exerceront sur notre planète une meilleure influence. Je désire qu'un de ces deux astres réalise le rêve azuré de M. Compte-Calix, mais jusque-là, il me permettra bien de considérer son clair de lune comme apocryphe.

J'aime mieux *les Biches effrayées*, si maniérées qu'elles soient. Deux jeunes femmes sortent du bain ou allaient s'y plonger. Ce point est indécis. Le fait est qu'elles sont encore suffisamment vêtues. L'eau profonde reflète la verdure des grands arbres. Deux cavaliers, Actéons bourgeois, viennent de déboucher à travers un fourré, et les deux biches s'enfuient en se courbant le plus possible derrière les haies pour échapper aux regards indiscrets. C'est charmant, et on se laisse aller à cette séduction. Ces deux petites femmes sont des amours de femmes ; l'une a les pieds nus sous sa robe rose ; l'autre a eu à peine le temps de chausser les siens, que j'aperçois sous les plis de sa robe rouge. Tout cela est coquet, élégant, mignon, mignard ; mais c'est comme le clair de lune de tout

à l'heure : il y manque ce presque rien qui est tout ; la vérité.

Cette peinture a pourtant de si aimables qualités ; le sentiment de la couleur y est si juste et si vif qu'on se prend à regretter de ne pas voir un tel talent mieux et plus solidement employé. Et puis, pourquoi des biches ? Ce mot a reçu, dans ces derniers temps et par antiphrase, une si étrange signification, que le titre du tableau désoriente le spectateur. Sous ce nom de *biches*, on est convenu aujourd'hui de désigner des femmes qui ne font pas précisément profession d'être prêtresses de Diane, et qui ne se laissent pas facilement effrayer, surtout par de jeunes cavaliers. Les biches de M. Compte-Calix sont probablement les aimables petits êtres qui habiteront la future lune qu'il a rêvée, et j'avoue que ce ne sera pas un séjour désagréable. Mais, en attendant, qu'il consente à revenir à la réalité et à vivre de notre vie : nous n'y perdrons rien, et il y gagnera.

Si au contraire M. Bellet du Poisat voulait idéaliser un peu plus sa peinture, ce chassé-croisé nous donnerait deux artistes remarquables. C'est un talent vigoureux et original que celui de M. Bellet du Poisat ; je ne sais pourquoi les ordonnateurs du Salon ont relégué son tableau des *Trois Bohémiens* dans les plus lointaines limbes de la dernière salle, où il est fort mal éclairé. Si c'est pour apprendre à l'artiste que sa fougue a besoin d'être contenue, que la puissance très-réelle de son coloris a besoin d'être réglée, je n'ai rien à dire. Qui aime bien, châtie bien, et j'espère que M. du Poisat se le tiendra pour dit. Je n'en ai pas

moins ses étranges bohémiens en grande estime, et je préfère ce tableau abrupte et mal peigné à une foule de toiles léchées, pommadées et soigneusement ratissées. J'y remarque des qualités précieuses qui n'ont besoin que d'être disciplinées. C'est une si rare et si bonne chose que l'originalité !

J'ai essayé de découvrir le second tableau de M. du Poisat ; je l'ai cherché en vain. Quoi qu'en dise l'Évangile, le plus sûr moyen de ne pas trouver un tableau dans ce pandémonium de peinture, c'est de le chercher. Et combien on en voit qu'on n'aurait pas voulu rencontrer !

Croyez-vous, par exemple, que je ne me passerais pas volontiers, chaque fois que j'entre au Salon, de me trouver face à face avec *l'Incendie de l'Austria*, par M. Isabey, cette erreur monumentale d'un homme dont le talent ne peut être contesté ? On se souvient de l'émotion profonde que causa la nouvelle de cette catastrophe ; il y avait certainement là de quoi tenter la verve de nos peintres de marine. Aussi avons-nous deux incendies de *l'Austria* au Salon.

M. Tanneur a vu cet horrible sinistre par le gros bout de la lunette, et l'a réduit à des proportions tellement froides et mesquines, que mieux vaut n'en pas parler.

M. Isabey, lui, l'a regardé à travers un verre grossissant, mais grossissant à ce point qu'il n'a pu voir que la coque du navire et la fumée. Hélas ! quelle fumée ! elle est découpée à l'équerre. Son tableau m'a rappelé ces charbonniers qui, en faisant leur toilette, oublient de se laver une joue. Sa toile est noire et

blanche. N'y cherchez aucune des qualités brillantes qui distinguent ordinairement les charmants papillotages, les délicieux fouillis de couleur avec lesquels le pinceau d'Isabey nous a familiarisés; il n'y a là rien de ce qui distingue ce fin talent.

Que voulez-vous! c'est une erreur, et erreur ne fait pas compte. Si M. Isabey devait peindre et composer ainsi ses tableaux à l'avenir, il faudrait désespérer de lui : mais, moi qui l'aime beaucoup sans le connaître le moins du monde, je sais que nul n'est plus capricieux et plus prompt à prendre une revanche. Aussi, je m'attends à voir bientôt un de ces petits chefs-d'œuvre de grâce pittoresque que M. Isabey excelle à peindre.

Bien que je n'aie pas le pied très-marin, je suis sur mer et j'y reste pour assister à une pêche aux thons sur les côtes de Provence. Ce tableau, dû au pinceau de M. Suchet, a des qualités excellentes; il est harmonieux de tons, bien mouvementé. Cette mer est bien celle où je me suis plongé tout enfant, et qui me fut si hospitalière; M. Suchet en a rendu la transparence et la profondeur. Je lui reproche d'avoir un peu trop forcé ses ombres et d'avoir donné à son ciel, dans le haut, je ne sais quelle apparence rocheuse que notre beau ciel de Provence n'a jamais eue; mais sa marine est une des belles marines du Salon. Qu'il travaille, qu'il étudie les phénomènes multiples de cette splendide Méditerranée que notre poëte Autran a si bien chantée, et M. Suchet deviendra un de nos bons peintres de marine, si rares aujourd'hui.

Un autre artiste méridional, M. de Tournemine, a

rapporté de la Syrie et de l'Asie-Mineure de gracieuses inspirations. Ses tableaux ont une finesse lumineuse, un éclat, une vérité qui attirent et caressent le regard ; ils révèlent un artiste consciencieux, un talent auquel il ne manque, pour être complet, que ce je ne sais quoi, auquel nous avons donné le nom de : diable au corps. Les *Habitations près d'Adalia*, dans la Turquie d'Asie, et le *Souvenir de Tyr* sont remarquables par la pureté des tons, par la composition, par le dessin ; pourquoi ces toiles n'ont-elles pas la chaleur, les ardents reflets du ciel d'Orient? C'est argentin et ce n'est pas doré. Le *Café en Asie-Mineure* vaut mieux sous tous les rapports. Ce café original est bâti sur pilotis, entouré d'eau et de verdure ; un blanc minaret se perd à l'horizon. On voudrait être là et, à travers ces jeux de lumière, poursuivre les chimères aimées. M. de Tournemine est en bonne voie, et je le félicite d'avoir abandonné la peinture microscopique ; en agrandissant ses toiles, qui ne dépassent pas cependant la proportion des tableaux de chevalet, il a agrandi la sphère de son talent.

Je parlais de diable au corps tout à l'heure. Ce n'est pas à M. Ziem que je reprocherai de ne pas l'avoir. On n'a pas besoin de chercher ses tableaux ; ils sautent aux yeux. Quelle fougue! quelle vigueur de coloris! quelle richesse de tons! Le livret m'assure que M. Ziem est né à Beaune, dans cette luxriante Côte-d'Or que mon ami Auguste Luchet a si énergiquement célébrée. Est-ce le vin généreux de cette contrée qui verse à M. Ziem ces méridionales ardeurs? Ses quatre toiles : *Gallipoli*, *Damanhour*, *Constantinople* et

l'Entrée des eaux douces éblouissent le regard comme s'il rencontrait un rayon de soleil. Le ciel et les eaux ont une grande finesse harmonieuse, des reflets charmants. Il faut avoir vu ces pays de lumière, avoir été inondé de ces flots d'or pour être persuadé qu'il n'y a aucune exagération dans l'opulent coloris de M. Ziem. Malheureusement M. Ziem se borne à ébaucher ses toiles, à les marteler. Il faudrait au moins qu'il consentît à soigner un peu plus ses premiers plans. Je comprends qu'on sacrifie beaucoup à un effet général, mais il ne faut pas cependant aller trop loin, et, quand on veut faire un tableau, il ne faut pas accoucher d'une pochade. Ces effets magnifiques seraient tout aussi puissants si l'artiste consentait à finir davantage. Quoi qu'il en soit, M. Ziem est un de nos grands coloristes, et je plains les artistes dont les tableaux se trouvent placés près de ses tableaux étincelants.

J'y ai remarqué, entre autres, un paysage de M. Charles Busson; il est probablement dans une gamme vraie, mais il pâlit à ce voisinage, et ressemble à un clair de lune. Cette réaction peut expliquer bien des erreurs du jury.

M. Bonnegrâce est un coloriste aussi, mais un coloriste doublé d'un dessinateur. Indépendamment de plusieurs beaux portraits dont j'ai parlé déjà, et qui lui assurent désormais une place éminente parmi nos portraitistes célèbres, il a exposé un tableau représentant *Saint François de Paule distribuant des aumônes à la porte de son couvent*. C'est une belle et sérieuse étude, bien composée, bien ordonnée. Le groupe des

mendiants est d'une vérité frappante. La tête du saint est belle et calme; l'enfant de chœur, vêtu d'une robe blanche, qui tient la corbeille dans laquelle le moine puise les aumônes, n'est pas irréprochable, et c'est le seul défaut que nous ayons à signaler.

M. Bonnegrâce ayant eu la funeste idée de commettre mon portrait, je ne puis dire de lui tout le bien que j'en pense; j'aurais l'air de le rembourser en compliments; je puis dire cependant qu'il a fait ses preuves depuis longtemps, et que son talent n'a pas été peut-être apprécié à sa juste valeur. Sa grande toile de *Jésus enfant enseignant les docteurs*, commandée par la ville de Toulon, restera une des œuvres capitales de l'école contemporaine. Avec le *Saint François de Paule* et ses quatre portraits, M. Bonnegrâce a exposé *l'Amour et Psyché*, un tableau de chevalet où éclate la science du coloriste; mais j'aurais voulu plus de soleil, plus de rayonnements lumineux autour de ces amants immortels.

Je dois tenir compte à M. Bonnat des bonnes qualités qu'il a déployées dans son *Bon Samaritain*. Il y a là un consciencieux effort, une patiente étude. Le tableau manque d'air, mais le groupe est bien posé, dessiné avec talent; les draperies sont un peu lourdes. Somme toute, c'est une promesse; j'engage M. Bonnat à la tenir et à puiser ailleurs ses sujets.

Je serais vraiment tenté de croire que les artistes n'ont pas beaucoup d'imagination, eux qui pourtant devraient en avoir à revendre. Il me semble qu'ils n'auraient qu'à regarder autour d'eux pour trouver des sujets intéressants et pour enseigner leurs con-

temporains, pour les émouvoir. Je ne demande pas au peintre de traiter du bout de son pinceau des questions économiques et sociales ; il faut cependant bien qu'il tende vers un but, qu'il traduise une idée. Certes, je ne veux médire ni des sujets bibliques, ni des tableaux de sainteté, ni des batailles, mais convenez cependant qu'il est bien d'autres choses capables de nous toucher.

Et par exemple, M. Marchal, nous représente une jeune mère portant son enfant à l'hospice. Le tour est déjà ouvert; elle se penche, les yeux en pleurs, vers le pauvre petit être blanc et rose dont la misère l'oblige à se séparer. Avant même d'examiner la toile en critique, avant de me demander si ce dessin est correct, si cette peinture est bonne, je suis ému : l'artiste a remué les fibres de mon cœur ; il a rappelé mon attention vers une des plaies les plus douloureuses de notre ordre social. Quand cette première émotion est passée, je juge la toile en critique ; j'y reconnais le germe d'un talent qui se cherche encore et qui se trouvera, j'en suis sûr.

Est-ce que M. Antigna a voulu nous émouvoir, lui aussi, et nous inspirer l'horreur des guerres civiles en nous peignant sous de si sombres couleurs un épisode des guerres de la Vendée? Son tableau est plein de mouvement ; tous les personnages qui prennent part à cette scène de désespoir ont un caractère qui leur est propre; la touche est vigoureuse, la composition est bien ordonnée, et cependant je ne suis pas satisfait. Ce tableau est trop noir, la lumière y manque, la couleur est sombre. Je conseillerais à

M. Antigna de quitter la Vendée pour l'Orient, si, dans une autre toile : *Baigneuses effrayées par une couleuvre*, il n'avait prouvé que la lumière et les rayons du soleil n'ont pas de caprices qui lui soient étrangers. Je ne suis pourtant pas fou de ces baigneuses qui n'ont pas eu le temps de se vêtir ; leurs formes sont lourdes et massives. Pourquoi ne pas mieux choisir?

J'aime encore mieux ces chairs, qui, après tout, sont vivantes, sous lesquelles le sang circule, que l'aspect maladif de *la Madeleine* de M. Baudry. Comment cet artiste a-t-il pu rétrécir ainsi, amoindrir ce type suave de la beauté chrétienne : l'amour transfiguré, l'amour idéalisé? Tant de maîtres illustres ont peint ce sujet qu'il n'est plus permis, même sous prétexte d'originalité, de s'écarter de la tradition. Jamais M. Baudry ne nous persuadera que cette petite grisette marbrée qui, de son lit de douleur où la maladie l'a clouée, semble regretter les fanfares du bal Mabille, soit la vaillante femme qui vint mourir à la Sainte-Baume.

Je ne veux pas dire que ce tableau soit sans mérite, M. Baudry a fait ses preuves ; il les fera mieux encore j'en suis sûr. Dans sa *Madeleine* comme dans sa *Toilette de Vénus*, je trouve les qualités qui distinguent ce talent jeune et hardi : la finesse et la limpidité, une grande habileté de pinceau, une certaine témérité qui ne craint pas d'aborder les obstacles et qui souvent les franchit ; mais pour prendre rang parmi les maîtres, et c'est, je crois, la légitime ambition de M. Baudry, il faut autre chose : il faut une pensée

plus sûre d'elle-même, une science plus approfondie du dessin, la science sans laquelle nulle gloire n'est durable, eût-on dérobé à Raphaël, à Paul Véronèse et à Rubens les secrets de leurs palettes.

Et si je parle ainsi à M. Baudry, qui est dans la séve de son talent, que dirai-je à M. Hamon, qui, s'il n'y prend garde, se noiera indubitablement dans du sirop de groseille, la pire des morts! Il en est de la groseille comme de la vertu : pas trop n'en faut, et M. Hamon en fait une consommation effrayante. C'est d'une monotonie à désespérer ses plus fervents admirateurs! M. Hamon se reproduit lui-même avec une rare constance. Narcisse cherchant des ruisseaux pour y voir son image me donne une idée assez fidèle de cet artiste. M. Hamon m'enverrait poliment promener si je lui disais de consacrer son talent à l'ornementation des produits de la manufacture de Sèvres: c'est pourtant un conseil d'ami. Son *Amour en visite* est d'un maniéré déplaisant et fade, qui rappelle l'ancien Dubuffe, dont le talent pourtant vient de se raviver à la vue d'une jeune Granvillaise qu'il a peinte avec une énergie toute juvénile. Si M. Dubuffe n'avait en même temps exposé une Vénus classique et raide comme un alexandrin, je croirais à une résurrection ; mais cette Vénus, je l'ai sur le cœur!

A beaucoup près, j'aime mieux le talent encore désordonné de M. Hamman, qui nous a représenté André Vésale professant à Padoue. Le sujet est austère et n'a rien d'attrayant; on aime pourtant à s'arrêter devant cette toile bien étudiée, bien exécutée, et dont l'aspect cependant est lourd. L'air manque

entre chaque plan de figures, et tous ces gens-là vont étouffer s'ils n'y prennent garde. Il faudrait bien peu de chose, ce me semble, pour faire disparaître ces défauts, et bien que je me pique peu d'être prophète, je prédis un beau succès à M. Hamman s'il travaille avec ardeur à se perfectionner, à introduire plus d'ordre dans ses compositions. Son petit tableau de *Stradivarius* est un des bons tableaux de genre du Salon.

M. Vetter est en progrès aussi. J'ai vu de lui, il y a quelques années, un Molière chez son barbier; depuis lors, chaque exposition a été marquée par un nouveau succès, et les toiles qu'il a exposées sont réellement remarquables. En l'absence de M. Meissonnier, le grand maître du genre microscopique, M. Vetter me paraît avoir la corde. Sa *Halte à l'hôtellerie* est d'une finesse de tons très-caressante : le cavalier est peint de main de maître ; il y a tout plein d'esprit dans la façon dont cette petite tête est touchée. La servante est gracieuse, bien ajustée dans son costume, et l'ensemble est harmonieux. C'est une excellente peinture dont je ne peux mieux faire l'éloge qu'en disant qu'elle pourrait supporter le voisinage d'un Metzu ou d'un Gérard Dow.

La *Femme à sa toilette*, qui roule nonchalamment un bracelet autour de son bras, est traitée avec une délicatesse et un soin tout *géroméen*. M. Gérôme ne m'en voudra pas si je fais ainsi de son nom un adjectif flatteur. *Le Départ pour la promenade* est le moins original des trois tableaux de M. Vetter; j'y vois bien le même mérite d'exécution, mais il me

rappelle un peu trop M. Wilhem, un peintre belge qui n'a rien envoyé cette année et qui a souvent traité des tableaux de ce genre.

MM. Fauvelet, Plassan, Fichel et Chavet occupent un rang distingué dans la pléiade qui gravite autour de Meissonnier; ils font de courageux efforts; mais qu'ils sont loin encore du maître!

M. Fichel a peint des amateurs dans un atelier de peintre. Toutes ces petites figures sont bien observées; les deux amateurs qui, au fond du tableau, se penchent sur un carton, ont des poses naturelles, mais ce n'est pas assez : je ne trouve pas là l'étude, la finesse, la parfaite harmonie et l'unité des compositions de Meissonnier. M. Fauvelet a été moins heureux qu'à l'ordinaire. Il s'est donné beaucoup de peine pour arriver à un maigre résultat. Son Vanloo est habillé de fer-blanc; les tons sont secs et ne se fondent pas. Beaucoup de qualités isolées et pas d'unité dans l'ensemble; des figures parfaitement dessinées et qui ont l'air d'être découpées sur le fond du tableau. Ce n'est pas chose facile que de faire la petite peinture, qui n'est petite que dans les proportions, et qui ne peut être bonne qu'à la condition d'être largement conçue et largement exécutée.

M. Plassan l'a compris: sa *Prière du matin* réunit toutes les conditions du genre. Cette jeune fille qui prie, agenouillée sur le bord de son lit, est harmonieuse; sa tête et ses épaules sont finement dessinées; l'avant-bras est peut-être un peu dur, mais l'ensemble et les détails sont si charmants! cette petite peinture est si largement exécutée, que ce mignon

tableau pèse beaucoup plus dans la balance de la critique que ne pèsent des toiles gigantesques.

Paulo majora canamus! ce qui signifie : Quittons le monde des infiniment petits, et, pour ménager la transition, je m'arrête devant un bon tableau de M. G. Boulanger. Ce sont des pâtres arabes nonchalamment assis ou étendus, pendant qu'un de leurs compagnons debout joue de la flûte. Il faut connaître et aimer notre belle Algérie pour comprendre tout ce qu'il y a de vérité dans ces groupes, dans ces physionomies accentuées, dans ces types étranges que M. G. Boulanger a si exactement observés et rendus. La vie arabe, à la fois active et indolente, a été prise sur le fait. Quel malheur que M. G. Boulanger ne soit pas plus paysagiste! S'il eût réussi à traduire le sol, la végétation et le ciel de ce pays comme il en traduit les habitants, sa toile serait une petite merveille.

Un autre tableau du même auteur, *la Lesbie*, est remarquable par l'arrangement du sujet et la délicatesse de l'exécution. Si M. Boulanger parvient à donner un peu plus d'énergie à sa touche ; si, sans cesser d'être fin, il devient robuste, deux qualités qui ne sont pas exclusives, il ira loin. Il me semble que j'aurais manqué à tous mes devoirs si je n'avais signalé ce charmant talent digne d'être encouragé.

Autre Boulanger! Celui-ci a été jadis le grand Boulanger.

Le respect que j'ai pour les vieilles gloires m'interdit de parler des portraits qu'il a exposés et qui, généralement, laissent quelque chose à désirer. Je ne

dirai rien non plus de son *Apparition du Christ aux saintes femmes*. J'aime mieux louer tout simplement une jolie pochade d'un joli ton, habilement troussée, et qui a nom *le Message*. C'est gentil.

Que ne puis-je au moins dire cela d'un grand diable de tableau, *la Trahison de Dalila*, par M. Glaize! Est-ce que vous croyez de bonne foi qu'une pareille Dalila eût jamais pu séduire cet aimable homme qui répondait au nom de Samson? Je m'étais toujours imaginé Dalila gracieuse comme une couleuvre, belle et séduisante. Il paraît que je m'étais trompé. Dalila était pâle, sèche, maigre et très-laide, si j'en crois M. Glaize fils; il est vrai que le Samson endormi à ses pieds est représenté comme un être immonde. Des serviteurs accourent de tous côtés pour garrotter le monstre; un de ces messieurs, qui est probablement un acrobate de profession, exécute un tour de sa façon à la droite du spectateur.

J'espère bien que M. Glaize ne commettra plus un si gros péché; nous mettons notre absolution à ce prix. Je me sens incapable d'apprécier ce que peut valoir un grand décor destiné au musée de Versailles, peint par M. Glaize père. Je crois, Dieu me pardonne! que je préfère encore la *Dalila* de M. Glaize fils. En revanche, je suis heureux de déclarer que M. Glaize père nous a donné un bon portrait du savant écrivain notre ami M. Louis Figuier.

V

Pendant les belles nuits d'été, on éprouve un charme triste et doux à voir les étoiles filantes traverser notre atmosphère. L'œil et la pensée suivent dans leur course rapide ces blocs de matière embrasée, et les cherchent encore après qu'ils ont disparu. Il y a beaucoup d'étoiles filantes aussi dans le ciel des arts, mais celles-là ne font que m'affliger. En vain je me dis que c'est dans l'ordre des choses naturelles; que tout astre, après avoir brillé dans les splendeurs du firmament, doit décliner à l'horizon ; que les rigueurs de l'hiver succèdent aux ardeurs de l'été. Je ne puis accepter philosophiquement la décadence d'un talent aimé. Quand on a vu les champs couverts de beaux épis blonds et dorés, on a bien le droit de compter sur une moisson abondante, et si la moisson fait défaut, c'est tout au moins une cruelle déception.

Je suis de ceux qui avaient compté sur le talent de M. Ed. Frère. Ce talent, je ne le nie pas plus que je ne songe à nier son inépuisable fécondité ; mais, en matière d'art, on doit tenir à la qualité plus qu'à la quantité, et c'est la qualité qui fait défaut. M. Frère a exposé cette année une foule de tableaux de genre : *la Leçon de flûte, la Leçon de tambour, la Prière*, etc. Mais par quelle fatalité toutes ces prières, toutes ces leçons se ressemblent-elles? M. Ed. Frère me fait comprendre pour la première fois la vérité de ce vieux dicton : « Ce qui vient de la flûte retourne au tambour, » et réciproquement. C'est toujours le même ton, le même type, le même enfant, la même figure. Un peu de variété ne nuirait pas, ce me semble, et je conseille à cet habile artiste d'en essayer.

Parmi les toiles uniformes de M. Ed. Frère, il faut mettre en première ligne *la Prière* et *l'Enfant malade*, qui se distinguent par une grande finesse de touche, par une bonne couleur ; mais l'aspect, le caractère, les physionomies sont invariablement les mêmes. M. Ed. Frère n'est pourtant décoré que depuis deux ans ! Ah ! les lauriers ! quel mauvais lit ! Quand une fois l'artiste s'y est endormi, enveloppé ou embaumé dans sa gloire, il est bien difficile de le réveiller.

M. Français y dort, lui aussi, d'un profond sommeil. Je ne crois pas qu'il y ait eu dans l'école contemporaine un talent plus gracieux, plus vrai, plus charmant que celui-là. Je le retrouve, mais amoindri, dans son *Effet de soleil couchant près d'Honfleur*. Je ne veux pas médire des *Hêtres de la côte de Grâce*, toujours près d'Honfleur : j'y vois des terrains bien

dessinés, bien peints; tout le reste n'est pas de M. Français, ou du moins n'est pas digne de lui. Quant aux *Bords du Gapeau*, c'est une tapisserie au petit point, tapisserie qui n'est pas sans mérite; mais la place de M. Français n'est, ce me semble, ni aux Gobelins ni aux Invalides; elle est à l'avant-garde des paysagistes, parmi les peintres aimés du public. M. Français s'est amusé en route et il a laissé passer devant lui ses cadets. Qu'il s'éveille, et que d'un bond il reprenne son poste au premier rang; c'est le vœu sincère du plus inconnu de ses amis.

Autre étoile qui file! M. Cabat n'a exposé qu'un seul tableau, *l'Étang des bois*. C'est joli, c'est fin, c'est bien composé; mais je cherche en vain, derrière ce marivaudage, l'artiste qui fut, après Marilhat, un de nos plus grands paysagistes, au temps où cet élégant pinceau jetait sur ses toiles une chaumière délabrée, un puits couvert de houblons et de plantes grimpantes, quelques allées d'ormes gigantesques que les rayons du soleil essayaient vainement de percer, et avec cela créait des chefs-d'œuvre. C'était le bon temps alors! Cabat allait demander ses inspirations à la forêt de Fontainebleau; son humeur aventureuse ne le poussait guère au delà des provinces normandes, et de ces lointains voyages il rapportait de précieuses moissons. Depuis lors, l'éminent artiste est allé visiter l'Italie, et il semble en être revenu écrasé par cette nature plus ardente, plus dorée, plus grandiose.

Quel étrange effet que celui-là! comment ce qui grandit et développe les uns peut-il ainsi amoindrir et paralyser les autres? Chaque talent a son tempé-

rament qui lui est propre, et qui, aussi bien que le tempérament physique, est soumis aux influences des climats. Tel meurt dans les hautes montagnes qui aurait vécu dans la plaine avec un air moins vif. Que M. Cabat oublie les lumineux horizons qui l'ont ébloui ; qu'il recommence l'école buissonnière dans la forêt de Fontainebleau, ce magnifique théâtre de ses premiers exploits ; qu'il laisse de côté le lacryma-christi capiteux et qu'il aille redemander aux fermes normandes leur cidre inoffensif : ce régime rendra peut-être à son beau talent la vigueur et la santé qui lui manquent. Il serait trop douloureux de désespérer d'un si gracieux et si charmant pinceau.

Et je prêche d'exemple, ce qui sera éternellement, de toutes les façons de prêcher, la meilleure. Je conseille à M. Cabat l'école buissonnière ; je la fais moi-même. Si, dans ce dédale de tableaux, il me fallait suivre une méthode, un ordre, un classement quelconque, j'y mourrais d'ennui, et, ce qui est plus grave, je risquerais de vous inoculer ma maladie. Allant au hasard, m'arrêtant sans parti pris ici ou là au gré de ma fantaisie, au gré de mes souvenirs, j'échappe à toute monotonie insipide, et je serais bien heureux si mon style pouvait y échapper aussi !

Ah ! si le lecteur pouvait éprouver, à nous lire, la millième partie du plaisir que nous éprouvons à écrire, tout serait pour le mieux dans le meilleur des mondes possibles. Alfred de Musset exprima une vérité profonde le jour où, dans je ne sais quelle spirituelle boutade, il s'écria :

> C'est amusant d'écrire !
> Si c'est un passe-temps pour se désennuyer,
> Il en vaut bien un autre ; et si c'est un métier,
> Je pense qu'après tout ce n'en est pas un pire
> Que fille entretenue, avocat ou portier.

Métier ou passe-temps, je l'adore, et lorsqu'il m'arrive de rencontrer des personnes qui, avec bienveillance, me plaignent de me voir ainsi condamné aux travaux forcés de la plume, je crois rêver. C'est vous que je plains, vous qui ne pouvez communiquer avec cet être collectif, multiple, enthousiaste, ingrat, ardent, facile à émouvoir, qui a nom : le public !

Le public, c'est notre maître ; disons mieux, c'est notre maîtresse. Que faites-vous à cette heure ? Vous vous occupez de vos intérêts, de vos plaisirs, de vos relations, de vos amours, de votre toilette, du bal d'hier, de la fête de demain, et, pendant ce temps, je suis seul dans mon coin, songeant à cette insatiable et exigeante maîtresse dont je parlais tout à l'heure, attifant, pomponnant mes phrases, élucidant ma pensée, recueillant mes souvenirs pour lui plaire. Et quel amour fut jamais plus désintéressé ! Vous aimez vos enfants, votre mère, votre mari, votre fiancé, votre sœur ; sœur, fiancé, mari, mère et enfants payeront votre amour d'un sourire ou d'une caresse. Vous aimez la toilette et le monde ; ce soir, le monde aura un murmure d'admiration pour votre toilette et votre beauté. Mais nous, nous aimons sans espoir de retour notre indolente et capricieuse maîtresse ! Elle veut à jour fixe un roman, et le roman lui est servi, cuit à point. Il lui faut tous les lundis un feuilleton

dramatique, tous les mardis un feuilleton musical, tous les jours des nouvelles, tous les jours de la politique, que sais-je encore! Et chacun gaiement se met à l'œuvre pour que la souveraine n'attende pas un seul instant, pour qu'elle soit satisfaite. Ce qui prouve victorieusement que les journalistes sont les successeurs directes des vestales romaines, puisque ce sont eux qui entretiennent ici bas le feu sacré du véritable amour. Qu'on se le dise !

Ce mot de vestales me fait songer à la *Jeanne d'Arc* de ce pauvre Benouville, sitôt et si cruellement ravi à l'art qu'il eût certainement illustré. J'aurais dû parler déjà de ce talent si pur; mais je me suis imposé la règle de traiter les vivants comme s'ils étaient morts, en leur disant la vérité ; je puis bien traiter les morts comme s'ils étaient vivants. Je déclare donc en toute franchise que cette Jeanne d'Arc n'a pas mes sympathies. C'est une bonne, grosse et belle fille, qui a de beaux yeux très-écarquillés ; mais, pour Jeanne d'Arc ! nenni ! Chacun a évidemment le droit de donner le type qui lui convient à cette humble et chaste héroïne, qui est sans contredit la plus pure gloire de notre patrie ; le type de M. Benouville n'est pas le mien, voilà tout. Jeanne d'Arc à part, cette peinture a de bonnes qualités, elle a de l'éclat; mais pour apprécier le talent du jeune maître qui n'est plus, ce sont ses deux autres toiles qu'il faut regarder : *Sainte Claire recevant le corps de saint François d'Assise*, et le groupe touchant, inachevé, qui représente Mme Benouville et ses deux enfants.

Le tableau de *Sainte Claire* est bien composé, sans

confusion de lignes ou de teintes; l'auteur semble s'y
être inspiré des maîtres de l'école florentine. Le sentiment y domine plus que la couleur, l'expression y
est correcte et harmonieuse; la femme qui pleure aux
pieds du saint est vraiment belle. Mais, à part ces
mérites de composition, de couleur et de dessin, je
me demande quel intérêt peut avoir un pareil sujet
et comment un artiste, de nos jours, peut être conduit à le traiter. Que nous importe, à nous, la façon
dont sainte Claire reçut aux portes de son couvent le
cadavre de saint François? Quel enseignement peut-il
en résulter? Je comprends M. Bonnegrâce nous montrant un autre saint François distribuant des aumônes : il y a là l'impérissable idée et l'immortel enseignement de la charité. Je comprends mieux encore
M. Loyer nous montrant, dans un tableau très-remarquable comme sentiment et comme exécution,
saint Vincent de Paul faisant river à ses pieds les
chaînes d'un captif qu'il vient de délivrer. Quelle que
soit la situation d'esprit ou de cœur dans laquelle je
me trouve en arrivant devant un pareil sujet, je suis
ému, je touche à ce que le christianisme a produit de
plus grand et de plus fécond.

Mais des religieuses pleurant sur les dépouilles
mortelles d'un homme, si saint qu'il soit, cela ne me
dit rien, et j'en veux presque au peintre de consacrer
son talent à une pareille œuvre. Les peintres qui
traitent de tels sujets me rappellent toujours ces
orateurs qui occupent la tribune pour ne rien
dire.

Combien je préfère à ce tableau de M. Benouville

sa mélancolique esquisse des deux enfants et de leur mère! Ce tableau, — car ces trois portraits groupés avec un art merveilleux forment un des meilleurs tableaux qu'ait laissés Benouville, — ce tableau, dis-je, rappelle comme expression et comme agencement de figures une *Charité* du Corrége, et comme manière il rappelle Léonard de Vinci. Il me serait difficile d'en faire un plus complet éloge. Des amis de cet artiste si regrettable et si regretté m'ont beaucoup parlé de lui, de sa bonté, de son loyal caractère. Il me semble qu'ils doivent retrouver dans cette dernière toile toute la tendresse et tout le cœur de leur ami.

M. Benouville serait peut-être devenu, si la mort n'eût interrompu son œuvre, un talent de premier ordre. Il laissera le souvenir d'un artiste consciencieux, honnête, ardent au travail, et vivant de ses propres ressources.

M. Cabanel était, je crois, compagnon d'étude de M. Benouville à Rome; ils obtinrent tous deux, en 1845, le premier grand prix de peinture historique, et je dois déclarer que ce n'est pas là, à mes yeux, une très-puissante recommandation. Ce mode de concours dans les conditions exigées et le séjour à l'école de Rome me paraissent destinés à produire des *fruits secs*. On demande quelquefois d'où vient le nom de *mendiants* donné aux fruits secs que l'on met sur la table au dessert. C'est parce que les fruits secs de toutes les écoles, sans exception, étant sevrés, par l'éducation qu'ils ont reçue, de toute originalité, ne peuvent vivre que d'emprunts faits aux maîtres et sont de véritables mendiants. Il est bien entendu que

si cette explication ne vous convient pas, vous êtes libre de la rejeter.

Pas plus que M. Benouville, M. Cabanel n'a été un fruit sec. Le portrait qu'il exposa de la belle M^{me} Paton, fille de Pacini et femme de notre spirituel confrère des *Débats*; le beau plafond, représentant les cinq sens, qu'il a peint dans l'hôtel de MM. Emile et Isaac Pereire, suffiraient à lui assigner un rang distingué parmi les artistes contemporains. Mais, mais, — il y a deux mais, — M. Cabanel manque de ce qui est à peu près tout dans les arts : l'originalité. Tant qu'il traite un sujet allégorique plus ou moins grec, plus ou moins romain, et qu'il sent la classique lisière des maîtres, il va bien, et encore, là, subit-il trop l'influence fatale de M. Ingres. Dieu me garde de nier le talent de ce grand peintre. M. Ingres a réussi autant par sa qualité que par ses défauts; il a une forme et une couleur conventionnelles qu'il est très-dangereux d'imiter. C'est en cela que son influence est fatale. Moins préoccupé de M. Ingres, M. Cabanel aurait plus d'invention qu'il n'en a, il éviterait ces teintes grises et violettes qui donnent à ses tableaux un aspect triste et froid.

Je n'en voudrais, — ou plutôt je n'en voudrais pas, — pour preuve que le tableau exposé cette année : *la Veuve du maître de chapelle*. C'est un joli tableau de genre sans doute, mais la facture en est nulle, le ton général est morne; la jeunesse et la vivacité font défaut tout autant que l'inspiration. Un pareil sujet devait émouvoir l'artiste. Vous n'étiez pas ému en peignant cette femme, cette veuve, comment le serais-je?

Avant de faire appel à votre art, avant de combiner des lignes et des couleurs, il fallait faire appel à votre cœur. Le but de l'art est de remuer les fibres de l'âme : le sentiment d'abord, l'exécution ne vient qu'en seconde ligne. Si au moins l'exécution était irréprochable! mais elle est indécise ; les figures accessoires ne sont pas assez sacrifiées. Camille Roqueplan, le maître du genre, n'eût pas commis cette faute.

Je crois que M. Cabanel est destiné à devenir un bon peintre de portraits plus qu'un peintre d'histoire ou de genre. Le portrait de Mme Trois Étoiles, qu'il a exposé cette année, n'est pas inférieur à celui de Mme Paton, dont je parlais tout à l'heure.

M. A. Tissier est aussi un portraitiste fort distingué, et si je juge de ce qu'il pourrait faire par ce qu'il a fait, cet artiste ira aussi loin que son ambition le poussera. J'ai souvenir d'une très-belle descente de croix qui fut exposée au Louvre et qui était pleine de promesses. Ces promesses n'ont pas été tenues. Est-ce un découragement? tant pis! est-ce paresse? tant mieux! Les paresseux, comme l'a dit M. Guizot, sont la réserve de la France. Quand les paresseux se mettent à travailler, ils sont formidables, mais il faut qu'ils s'y mettent. M. Tissier s'y mettra-t-il? En attendant, il peint avec beaucoup de talent d'excellents portraits. Je signale notamment deux portraits de femme sous les numéros 2866 et 67, plus un bon portrait d'homme. M. Tissier a en outre exposé une *Annonciation* qui est probablement confondue parmi les produits de la fabrique spéciale des objets de piété; je ne l'ai pas vue.

Puisque je parle des portraits, il faut bien que je dise son fait à un des maîtres dans cette branche si difficile de l'art. M. Ricard s'est fait un nom parmi nos portraitistes, grâce à des qualités brillantes et solides. Comme Flandrin, il étudie son modèle en dedans; il ne se borne pas à reproduire des traits, des lignes, des tons, des demi-teintes; il excelle à faire vivre, à animer du reflet intérieur la physionomie qu'il peint; il dissimule avec une rare perfection les moyens d'exécution qu'il emploie, et il ne laisse voir au public que la pensée qui a présidé à la composition de son œuvre. Eh bien ! ces qualités précieuses baissent sensiblement. Je ne sais si les dix portraits qu'il a exposés sont ressemblants, c'est là un genre de mérite dont la critique n'est point juge; mais ce que la critique sait bien, c'est que ces portraits ne valent pas leurs aînés. Ils sont maniérés, le procédé y est visible, et les ficelles du métier nuisent à l'exécution. L'abus des tons gris engendre des taches déplaisantes à voir. Que M. Ricard y prenne garde ! il y a là un commencement de décadence, et de toutes nos sympathies, nous signalons l'écueil.

Un compatriote de M. Ricard, M. Magaud, a abordé la grande peinture, et je voudrais bien l'encourager à y persister, mais en faisant mes conditions. En fait d'art, je suis un simple bourgeois, je juge comme le bourgeois, — qui sait un peu juger, — sans parti pris, sans système, aimant et admirant ce qui me paraît beau, sans tenir compte de l'école à laquelle ce beau appartient. Ainsi, j'ai scandalisé bien des gens en trouvant que les esquisses de Delacroix avaient, en

8.

tant qu'esquisses, une très-grande valeur, et j'en ai scandalisé d'autres en n'ayant pas admiré sans réserve ces mêmes esquisses. Je pense que l'école classique peut avoir du bon, que l'école romantique n'a rien de désagréable, que l'école réaliste est très-supportable, lorsqu'elles dessinent bien, pourvu que leur couleur soit vraie, pourvu que le sentiment soit juste et la composition bien ordonnée. Vous voyez que je ne suis pas difficile.

Dans son tableau qui représente *le Dante et Virgile* arrivant aux extrémités du purgatoire, d'où ils découvrent les splendeurs du septième ciel, M. Magaud me paraît avoir eu la louable intention d'améliorer les traditions classiques. Son tableau est lumineux, les tons sont justes, les personnages bien drapés; mais tout cela est froid. A quoi cela tient-il? A ce que l'artiste ne vit pas assez, ne s'imprègne pas assez de la vie réelle. Son Dante est trop jeune et manque de noblesse. Ce n'est pas là le visage du poëte qui vient de traverser les ténèbres infernales, de côtoyer toutes les misères, toutes les infamies, toutes les trahisons, toutes les douleurs; qui a pleuré avec Françoise de Rimini et qui rêve de sa Béatrix adorée.

Virgile aussi manque de rayonnement et de grandeur. Mais l'effet général du tableau est satisfaisant; c'est quelque chose déjà que d'avoir osé l'entreprendre, et M. Magaud pourra mieux faire. Je l'engage à concentrer toute son attention sur la peinture historique et à abandonner le paysage, qui ne lui réussirait pas, si j'en juge par sa vue de Marseille, où tout manque à la fois. Le dessin est lourd,

la couleur n'a pas d'harmonie ; l'œil est désagréablement choqué par des combats de lumière qui attristent les fonds, et cet inconvénient n'est pas compensé par les ravages que le couteau à palette a exercés sur les premiers plans.

Le Dante de M. Magaud me fait songer à une *Ophélia* de M. Gastaldi et à un des plus beaux paysages de Corot que je n'avais pas vu encore lorsque, pour la première fois, j'ai parlé de ce maître. Voici encore Dante et son guide, mais cette fois ils sont au début de leur périlleux voyage ; ils pénètrent « dans cette forêt sauvage, et âpre, et forte qui dans la pensée réveille la peur. » Le lion, la panthère et la louve, que le poëte a si admirablement décrits dans le premier chant de l'enfer, tournent autour du Dante prosaïquement effrayé. Supprimez le Dante et Virgile, j'admirerai de bon cœur ce paysage qui a un caractère et un effet puissants ; mais pourquoi se faire écraser ainsi par le souvenir du poëme immortel ? pourquoi faire de ces deux grands génies l'accessoire d'une composition ? C'est au moins une maladresse.

L'*Ophélia*, de M. Gastaldi, pèche peut-être par l'exagération contraire, en ce sens qu'elle occupe à elle seule tout le tableau, et je ne m'en plains pas, car si son Ophélia n'est pas tout à fait la poétique jeune fille que Shakespeare a créée, elle est du moins gracieuse, d'un charme original et étrange. Elle est couronnée de fleurs ; une de ses mains est gantée ; elle est assise sur une branche au-dessus de cette eau qui va l'entraîner. A défaut de grandeur et de puissance,

il y a de la grâce dans cette peinture papillotante, et M. Gastaldi a certainement de l'avenir. Le livret m'affirme qu'il a au salon une autre toile représentant Pierre Micca au moment où il se sacrifie pour sa patrie ; je n'ai pu voir encore ce tableau.

Une jeune et belle compatriote de M. Gastaldi, Mme Emma Gaggioti, a du talent aussi, mais un talent qui a besoin d'être contenu et dirigé. Je dis que Mme Gaggioti est jeune et belle, parce qu'elle a exposé son portrait peint par elle-même et bien peint. J'ai remarqué aussi le portrait en pied d'une vieille et grande dame en deuil tenant par la main un jeune enfant ; c'est une œuvre remarquable et pleine de caractère. Mme Gaggioti prend devant le public français un sérieux engagement qu'elle tiendra, je l'espère.

J'ai dit quelques mots dans un précédent chapitre des portraits de M. Leman. Il m'a semblé et il me semble encore que de beaux succès l'attendent dans cette voie. Ses portraits sont sérieusement étudiés, mais l'exécution laisse à désirer encore : elle manque d'harmonie et de calme. Le tableau de M. Leman, représentant la Vierge au repos, laisse à désirer sous le rapport du dessin ; j'y voudrais plus de correction, plus de soin. Le sentiment de la couleur y est juste et vif comme dans ses portraits ; mais sans le dessin, la couleur est bien insuffisante. M. Leman a l'heureux défaut de la jeunesse. Hélas ! on s'en corrige si vite ! Qu'il mette ce temps à profit pour consolider et étendre les heureux dons qu'il possède déjà.

Est-il donc vrai qu'il est plus difficile de conserver que d'acquérir ? Je serais bien tenté de le croire en

voyant les tableaux de M. Henry Lehmann, une des gloires de notre jeune école. Son exposition est considérable comme nombre : six tableaux, autant de portraits. C'est beaucoup et ce n'est pas assez pourtant. J'en fais juge M. Lehmann lui-même. Son pêcheur, d'après la ballade de Gœthe, est assis sur je ne sais quoi, au milieu d'une mer impossible : sa tête est belle. Mais où donc l'artiste a-t-il trouvé ces tons de cuir? Où donc a-t-il vu dans la nature ces rudesses de tons qui font ressembler ses personnages à des découpures faites à l'emporte-pièce? Le tableau représentant l'*Éducation de Tobie* ne vaut guère mieux ; et puis, pourquoi supposer que Tobie avait de si grosses et si vilaines mains? Les portraits se font remarquer par les qualités habituelles du maître ; ils sont bien conçus et mieux exécutés que les deux tableaux dont je viens de parler. Combien je préfère une charmante toile de M. Rodolphe Lehmann! *Un balcon au carnaval dans le Corso, à Rome.* M. Rodolphe Lehmann a groupé là, dans les plus pittoresques costumes italiens, deux femmes et une tête d'enfant délicieuse de vivacité et d'espièglerie. Il y a quelque brusquerie dans les tons; M. Rodolphe Lehmann a besoin de se familiariser avec les mystères infinis de la palette, mais il porte en lui un vif sentiment du beau qu'il traduit déjà d'une façon remarquable. Je ne sais si M. R. Lehmann est jeune ou vieux, mais je lui crierai volontiers avec le poëte: *Macte animo, generose... pictor!*

Et je le crierai aussi à M. Camille Bernier, qui a exposé une belle et vivante étude de rochers bretons.

J'insiste sur le mot : c'est vivant. Il n'y a là que des rochers, aux pieds desquels poussent quelques maigres arbustes ; nul être n'anime cette magnifique solitude, et la vie est là pourtant, comme elle est partout. Ce tableau de M. Bernier a un aspect saisissant ; c'est beau de couleur, mais c'est beau surtout comme sentiment profond et vrai de la nature.

VI

Il est décidément très-difficile de contenter tout le monde et son père; la sagesse des nations, qui pèche en tant d'endroits, pourrait bien avoir raison sur ce point. Je suis un des vieux soldats de la presse quotidienne; j'ai des chevrons assez nombreux, et je puis sans vanité me piquer d'avoir reçu ce qu'il y a de mieux en fait de lettres anonymes, grâce à d'assez vives polémiques soutenues contre le parti ultramontain.

La politique comporte et provoque apparemment ce genre de correspondance. Écrivez un article, si anodin qu'il soit, sur le pouvoir temporel du pape, sur saint Cupertin, sur n'importe quel autre sujet, aussitô deux ou trois messieurs prennent la peine de vous écrire des gentillesses dans le genre de celle-ci : « Vous êtes un misérable, vous êtes une canaille, et vous ne mourrez que de ma main! » Ils oublient de signer,

jettent leur lettre à la poste, et le tour est fait! ils s'endorment contents, et nous aussi!

Je suis tellement habitué à ce genre d'exercices que, quand je n'ai pas ma ration quotidienne de lettres anonymes, je me trouve mal à l'aise. Mais je ne me serais jamais douté que la critique d'art pût soulever des colères de ce genre.

A quoi pensaient donc ceux de mes amis qui me reprochaient d'être trop doux, de ne pas emporter assez vivement le morceau? Il paraît qu'au contraire je suis un bourreau, et, — pour me servir de l'aimable expression d'un de mes correspondants anonymes, — je suis un *pas grand'chose*. Je m'en doutais!

Qu'est-ce que c'est donc que la critique? Voyons! vous exposez vos tableaux, vos statues, en public, tous les deux ans; c'est pour qu'on les achète, d'accord! mais c'est bien aussi un peu pour qu'on les juge. Si le jury vous refuse, vous jetez avec raison les hauts cris, et nous commençons par faire chorus avec vous. Mais, après le malheur d'être ainsi refusé, le plus grand malheur qui pourrait vous arriver, ce serait que la presse ne dît mot de l'exposition.

La presse est bonne fille au fond, et ne veut pas vous faire du chagrin. Elle ouvre largement ses colonnes, elle dépêche un critique au Salon; mais ce critique n'est pas seulement une machine à compliments et à éloges, c'est un écrivain qui tout au moins aime l'art et les artistes, qui a un certain sentiment, de certaines idées sur celui-là et sur ceux-ci. Il juge, et loyalement il exprime sa pensée; il dit ce qui est bien, ce qui est mal, ce qui pourrait être

mieux, ce qui est plein de promesses, ce qui est sans avenir; il signale les talents qui s'élèvent, ceux qui déclinent. Il me semble que les artistes devraient en être satisfaits. Sans la critique, quel talent serait en évidence? Voulez-vous que nos conseils portent toujours à faux, que nul peintre n'ait tiré quelque profit des avertissements qui lui étaient donnés? soit! mais convenez du moins que, sans le porte-voix de la presse, vos noms seraient, pour la plupart, profondément inconnus.

En échange de ce service, si mince qu'il soit, se borner à écrire des lettres anonymes, c'est une légère ingratitude. Cela dit, je poursuis ma tâche avec le calme de l'homme d'Horace, *justum ac tenacem*.

Or, pour être juste, je dois dire quelques mots d'une toile représentant Néron et Locuste au moment où ces deux aimables personnages essayent avec impassibilité l'effet d'un nouveau poison sur un pauvre esclave qui se tord à leurs pieds dans les convulsions de l'agonie. Ce tableau est de M. Mazerolle. Ce n'est pas seulement par le sujet, c'est aussi par la facture qu'il m'a rappelé le beau tableau de Sigalon, que j'ai revu et admiré, il n'y a pas bien longtemps, dans la Maison-Carrée de Nîmes. Je ne veux pas dire que le tableau de M. Mazerolle vaut celui de Sigalon, mais il a des qualités estimables; il est bien composé. Les gammes de couleur sont trop dures; le ton général est discordant. C'est une peinture qui manque de netteté. Je sais bien que l'esclave expirant n'est pas à son aise; mais quels que soient les déchirements intérieurs occasionnés par le

poison, son torse ne peut être tourmenté et confus à ce point. Néron, qui est assis impassible et très-bien portant, a de larges taches à son bras comme s'il avait pris du poison, lui aussi. La Locuste est bien conçue et bien dessinée. M. Mazerolle a de l'énergie, de l'audace; il a foi en lui. Ce sont là d'excellentes conditions. Il fera bien d'entrer dans une voie plus simple, et, sans dépouiller son originalité, d'étudier plus attentivement les procédés des maîtres ; non de les copier servilement, mais de s'inspirer d'eux.

C'est aussi le conseil que je donnerais, s'il en était temps encore, à M. Alexandre Desgoffe, qui est peut-être le moins coloriste des peintres. Jamais M. Ingres n'a si mal déteint sur un de ses élèves. M. Desgoffe est le dernier représentant, le dernier peintre de ce paysage impossible et tout de convention qui a reçu le nom de paysage historique. C'est toujours le même arbre, le même rocher, le même premier plan, le même ton discordant. Ces toiles me rappellent malgré moi ces tentures de papier peint qui représentent Ulysse et Nausicaa, ou les aventures de Télémaque. Quand une fois j'ai pris mon parti de ces moyens d'exécution, de l'absence totale de couleur, — et j'avoue que je le prends difficilement, — je n'hésite plus à reconnaître que M. Desgoffe apporte dans le choix de ses motifs un goût assez distingué. Il y a une certaine poésie dans ses paysages, dans ses conceptions, dans l'agencement de ses sujets, mais la vérité manque, et, là où elle manque, tout manque à la fois. M. Desgoffe est une des victimes innocente de M. Ingres, le plus dangereux des maîtres ! Le vrai

maître, c'est la nature : M. Desgoffe l'a oublié aussi bien que M. Aligny. Ces artistes, en cherchant la simplicité, la beauté des lignes dans un monde impossible, ont fini par inventer une nature à eux. Je n'en veux pas dire de mal, mais je suis bien libre de préférer la nature du bon Dieu.

Du reste, ce n'est pas moi qui critique M. Alexandre Desgoffe, c'est son neveu, je crois. Quelle charmante et respectueuse protestation ! Ce jeune homme a tout simplement copié des vases d'agate et d'améthyste, une aiguière en onyx, une nature morte, et il nous a donné de petits chefs-d'œuvre. Je ne suis pas fou de ce genre de production ; j'aime mieux que l'artiste applique son talent à autre chose, et je suis bien sûr que M. Desgoffe jeune élargira son horizon. Mais ce début est vraiment merveilleux. Quelle finesse et quelle habileté d'exécution ! quel sentiment profond et vrai de la nature ! Je ne crois pas que depuis Miéris ou Metzu nous ayons vu quelque chose d'aussi parfait. Je félicite sincèrement ce jeune artiste ; il débute en maître. Morte ou non, quand on sent, quand on aime la nature à ce point, on peut aller très-haut. Je n'aime pas d'ailleurs ce mot de nature morte : est-ce que la nature est autre chose que la vie ?

Je me reprocherais de ne pas rendre justice à un artiste trop oublié et dont j'ai été surpris de trouver le nom inscrit au livret sans la moindre désignation de récompenses antérieures. M. Achard est un des maîtres du paysage moderne, et, si je ne me trompe, un des plus vieux maîtres. C'est en le suivant dans la voie où il était entré un des premiers que MM. Fran-

çais, Lambinet, Pron, Brissot et tant d'autres sont parvenus à la célébrité. Les toiles que M. Achard a exposées ne valent pas sans doute celles qu'il exposa jadis, et qui firent sa réputation, mais elles se distinguent encore par un goût exquis dans le choix des motifs, par un aspect vrai, par un coloris chaud et transparent. Il a de l'élégance et il peint bien. Sa *Vue prise aux environs de Lyon* et sa *Vue prise à Honfleur* sont de très-jolis tableaux bien conçus et finement touchés, auxquels on ne peut reprocher qu'un défaut de modelé ; ses arbres ne tournent pas assez. Mais, tels qu'ils sont, les tableaux de M. Achard ont une réelle valeur, et le jury des récompenses ferait une œuvre de justice s'il réparait aujourd'hui l'œuvre de ses devanciers.

M. Camille Flers est aussi une de nos vieilles gloires, et la critique doit au moins saluer en passant ces invalides de l'art. Invalides ! c'est trop dire, et je serais désolé que M. Camille Flers prît ce mot en mauvaise part. L'invalide capable de peindre les cinq paysages que M. Flers a exposés n'est point encore trop à plaindre. Comme beaucoup d'artistes contemporains, M. Flers pèche par la base. Ses succès ont été le résultat de procédés habiles ou ingénieux, bien plus que de sérieuses études. On a du trait, de la facilité, on a un vif sentiment de la couleur, on obtient des effets, on recueille des éloges, et parce qu'on a réussi, on s'imagine que tout est dit, qu'on est passé maître et que le public s'inclinera éternellement devant vos œuvres. C'est une erreur, et jamais peut-être cette erreur n'a été mise en évidence aussi com-

plétement qu'elle l'est aujourd'hui. Que de noms
célèbres sont au-dessous de leur réputation ! Pourquoi ? C'est le fondement qui fait défaut à l'édifice,
c'est l'étude qui manque, et sans elle nulle gloire n'est
durable. Je voudrais pouvoir pénétrer de cette vérité
tous nos jeunes artistes. Il n'est pas un paysan qui ne
sache qu'avant de récolter il faut ensemencer; c'est
pourtant cette vérité naïve que j'ai l'audace de propager en ce moment.

M. J. Laurent me paraît en être convaincu. C'est un
talent très-remarquable que le sien, talent modeste
qui se produit à peine. M. J. Laurent a visité la Perse,
et en a rapporté de beaux dessins. Il s'est attaché à
reproduire et à populariser les œuvres des peintres
de l'école moderne ; ses lithographies ont eu un légitime succès. Le moment de la récolte est venu. Son
paysage, *Souvenir de l'Asie mineure,* a du caractère ;
la vue prise dans la haute Auvergne est pleine de
distinction : les tons sont lumineux et bien ordonnés ;
l'exécution est savante : on y sent une main ferme et
exercée. Je reprocherais peut-être un peu de lourdeur
aux formes, un défaut d'élégance dans le dessin;
mais cela s'acquiert aisément, et M. J. Laurent, s'il
triomphe de sa modestie et de sa timidité, s'il parvient à obtenir ce que d'autres ont par excès, —
la conscience de sa force, la foi en lui, — ne tardera pas à prendre place au premier rang. Courage
donc !

Je suis en retard avec M. Paul de Curzon, qui n'y
va pas de main morte. Il n'a pas moins de huit tableaux au Salon. Celui qui représente une jeune Na-

politaine filant près du berceau de son enfant a eu beaucoup de succès, et un succès mérité, bien que ce tableau soit froid ; mais il a de précieuses qualités : il est bien composé, la couleur est éclatante, sans être criarde. J'aime moins *le Tasse à Sorrente,* où les tons sont crayeux et blafards.

M. de Curzon me fait l'effet d'un homme qui cherche sa voie et qui ne l'a pas trouvée encore. Élève de l'école de Rome, il y a fait et en a rapporté de bonnes études, un sentiment élevé. Il exposa, à son retour des paysages estimables et estimés, où se trahissait déjà le défaut capital du jeune artiste. M. de Curzon manque d'imagination ; je ne lui en fais pas un crime, d'autant plus que ce n'est pas un mal irrémédiable. L'esprit vient bien aux filles, pourquoi l'imagination ne viendrait-elle pas aux peintres ? Quoi qu'il en soit, ce défaut se fit sentir dans les premières productions de M. de Curzon et se fait sentir encore aujourd'hui. Ses paysages se ressemblent trop comme aspect, comme couleur et comme exécution. Je comprends qu'on affectionne les effets de crépuscule : ils permettent de noyer les détails dans les flots d'une lumière indécise, ils donnent au tableau un calme souriant qui prête à la rêverie ; mais, à moins de traiter ces effets comme les traitait Claude Lorrain, il ne faut pas en abuser.

Je n'ai pas l'honneur de connaître M. de Curzon, et il me semble que je ferais son portrait d'après sa peinture. Je serais bien étonné s'il n'y avait pas quelque indécision dans son caractère, quelque inquiétude dans son esprit. Il doit chercher longtemps le parti

qu'il veut prendre, et quand une fois il s'est décidé, je suis sûr qu'il regrette le parti qu'il n'a pas pris. Il faut pourtant que M. de Curzon se décide à être lui-même et à oublier un peu Girodet et Guérin, qui me paraissent être ses inspirateurs, à en juger par la *Psyché*, qui rappelle un peu trop la manière de Guérin, et par cette jeune mère dont je parlais tout à l'heure, qui est un souvenir très-affaibli de Girodet. Il me semble que M. de Curzon a le droit aujourd'hui d'avoir sa propre originalité. Son talent est incontestable, il sait dessiner et il sait peindre; mais il est temps qu'il donne à son dessin et à sa peinture son propre cachet et non le cachet d'autrui. Ainsi, le tableau qui représente les *Femmes de Gaëte* a des qualités que j'aime beaucoup, mais ce tableau me rappelle la manière de Toulmouche; j'aimerais mieux qu'il me dît tout simplement la manière de M. de Curzon.

Je veux louer sans restriction le tableau intitulé : *Près des murs de Foligno*, et aussi la chapelle de je ne sais quel couvent dans les États romains, où les couvents abondent. Et non, cependant! ce n'est pas sans restriction : je voudrais plus de variété, moins de mollesse dans l'exécution, plus d'individualité à cette peinture. J'espère bien que M. de Curzon ne verra, dans tout ce que je viens de dire, que l'expression de la sympathie et de l'intérêt que son talent m'inspire.

Je disais tout à l'heure que M. de Curzon est un élève de Rome. Si j'ai bonne mémoire, il eut pour concurrent, et pour concurrent heureux, M. Lecointe, qui fut le lauréat de l'Institut et obtint le premier prix de paysage. Je ne sais pas si M. Lecointe a oublié

quelque chose pendant son séjour à Rome, mais je crois qu'il n'y a rien appris. Depuis son retour, il semble prendre à tâche de prouver combien le jury avait eu tort de le préférer à M. de Curzon. M. Lecointe a peint la *Campagne de Rome* comme s'il s'était acquitté d'une corvée. Son tableau est mal exécuté, mal composé ; ses tons sont lourds et tristes. J'exprime sans ménagement cette vérité, parce que M. Lecointe a vraiment besoin de l'entendre ; il a du talent, mais ce talent est fourvoyé, mal employé, mal dirigé. Quand un navire fait fausse route et a le cap sur un écueil, il faut le plus tôt possible lui conseiller de virer de bord.

Au contraire, je crierais volontiers, et de toutes mes forces, à M. Edmond Hédouin d'aller droit devant lui, car il est dans une voie excellente ; il aime et sent le vrai. Il a représenté au milieu d'un champ fraîchement labouré, et par une belle matinée d'automne, un semeur qui confie à la terre les grains qui produiront la moisson future. Quand une toile m'arrête au passage et me prend pour ainsi dire à la gorge, ou plutôt au cœur, quand elle éveille en moi un monde de pensées, c'est déjà une forte présomption en sa faveur. Le *Semeur* de M. Hédouin m'a fait cet effet. « Je suis le travail nourricier, m'a-t-il dit ; c'est moi qui prépare les approvisionnements de vos villes ; c'est moi qui suis le premier amant de la terre, mère bienfaisante et féconde ! Regarde mon visage bronzé par le soleil ! J'ai payé ma dette au drapeau, et maintenant je suis le paysan, le maître du sol, le serf émancipé, le roi de l'avenir. »

Vous pensez bien que quand une peinture prend la peine de vous dire de si belles choses, on la regarde de près, et celle de M. Hédouin ne perd rien à cet examen.

Comme M. Hédouin, M. Eugène Lavieille aime la nature et s'inspire d'elle avec amour ; il l'étudie et la reproduit consciencieusement. Ses toiles font plaisir à voir. La couleur des paysages de M. Lavieille n'est pas brillante, mais elle est pleine de justesse ; aucun ton discordant n'y vient troubler le regard ; le dessin est serré, l'ensemble est harmonieux. Que de fois il m'est arrivé de dire avec humeur en contemplant certains tableaux, et ceux de M. Lavieille sont de ce nombre : « Pourquoi donner ainsi à sa peinture un aspect triste ? » Puis, la réflexion venant, je me disais : « Quand le peintre donne à ses toiles cette tristesse, c'est que ce qu'il voit lui paraît triste, c'est qu'il a lui-même au fond de l'âme quelque vieux levain de tristesse ou de mélancolie. » Pour le plus grand nombre, en effet, de ces pionniers de l'art, la vie n'est pas toujours gaie !

Indépendamment des nécessités, des charges de l'existence, avec lesquelles il faut soutenir un siége en règle, il y a les soucis de la renommée, les fiévreuses aspirations vers la gloire. Combien de ces lutteurs vaillants et ignorés meurent à la peine ! Combien voient de loin la terre promise et, comme Benouville, expirent avant d'y entrer ! Combien sont obligés de quitter la palette pour prendre le crayon lithographique ou le burin qui leur donnera de quoi vivre !

Ah! j'avoue que quand je songe à cela, je me sens pris d'une inépuisable indulgence, et je maudis le jury qui a brisé peut-être des milliers d'existences en refusant légèrement des œuvres longtemps couvées avec amour. Je voulais consacrer un chapitre spécial à ces martyrs du jury, mais plus je vais, plus je sens qu'il me serait impossible de suffire à cette tâche. Le nombre de ces martyrs augmente de jour en jour, et il me faudrait un livre entier pour parler convenablement de ces toiles si injustement sacrifiées pour la plupart.

Je ne parle pas seulement des talents connus, de Mme O'Connell, de M. Chaplin, qui a retiré ses tableaux pour les envoyer à Londres où ils vont accompagner *l'Étoile du matin*, la plus décente des étoiles, refusée cependant pour cause d'indécence. C'est surtout des inconnus que j'aurais voulu parler. J'aurais aimé à raconter l'histoire de cet artiste passionné pour son art, passionné pour la gloire, M. Blavier, qui s'arme de son marteau et brise une statue que le jury avait refusée. Mais je dois renoncer à écrire l'histoire de ce douloureux martyrologe.

Pauvres artistes! leur talent a déjà tant de peine à se développer dans le milieu où ils vivent, au contact des nécessités qui les pressent! Si, à tant de rigueurs, le jury joint les siennes, si la critique ne leur tient pas compte de leurs luttes, de leurs efforts, que deviendront-ils? Sans doute, il est fâcheux que l'art soit un métier, que tant de vocations faussées se dirigent dans des voies d'où il aurait fallu, dès le principe, les éloigner. Mais que faire? Quand une fois

elles y sont engagées, il faut au moins les y tolérer et ne pas les accabler par de trop rudes exigences. Combien ont du talent, d'ailleurs, et ne peuvent vivre de ce talent! Les plus courageux, les plus intelligents résistent, font autre chose, comme M. Alophe, qui, bravement, a porté l'amour et le sentiment de son art dans l'étude et la pratique de la photographie, sans pour cela abandonner la peinture.

M. Alophe a deux bonnes toiles à l'Exposition, et, de plus, à l'extrémité ouest du palais de l'Industrie, d'excellentes photographies, ou plutôt de véritables compositions artistiques très-habilement photographiées, telles que *la Prière du matin, la Gloire et le Pot-au-feu, la Séparation, Fleurs des champs*, etc., etc., excellentes études qui démontrent tout le parti que l'art pourra tirer de ce merveilleux concours du soleil.

On m'a raconté que la photographie avait eu grande peine à se faire admettre au bout de la table. Je ne sais pourquoi, car, en vérité, son exposition est magnifique. Ce n'est pas ici le lieu d'en parler, je veux seulement prouver que des artistes, de vrais artistes, tels que MM. Nadar, Adam-Salomon, Alophe, etc., ont su tirer de la photographie un parti artistique très-remarquable. M. Alophe compose de vrais tableaux de genre, qu'il exécute ensuite avec son splendide collaborateur, le soleil; ce qui ne l'empêche pas de faire de la bonne peinture.

M. Protais a aussi de secrètes intelligences avec le soleil, si j'en juge par le vivant éclat de sa couleur. Est-ce en Crimée, à la suite de nos troupes, qu'il a

fait cette précieuse connaissance? Je lui en fais, dans tous les cas, mon sincère compliment. Le 7 juin 1855, pendant que la division Bosquet attaquait et prenait le fameux mamelon vert, M. Protais dessinait l'action qui s'accomplissait sous ses yeux. C'est avec ce dessin et la tête pleine de souvenirs qu'il a peint un des meilleurs tableaux militaires qui soient au Salon.

Rien ne donne mieux l'idée de cet affreux chaos, de ce désordre d'où la victoire va sortir, de ce prodigieux mouvement, de ces chocs terribles que la toile de M. Protais. Il a fait preuve là d'une très-grande intelligence et d'un vrai talent de peintre et de dessinateur.

J'ai déjà dit combien j'aimais peu les tableaux guerriers; j'avoue que celui-ci m'a vivement intéressé. L'artiste a mis non moins de talent et plus de cœur dans une toile de petite dimension, représentant un soldat blessé à mort. Calme, il songe à la patrie lointaine, aux amis, aux parents qu'il y a laissés. Le ciel a des tons d'une harmonie sévère; le paysage se perd au loin dans la brume. Bref, c'est réussi. Il y a là un profond sentiment de vérité, et, ce qui n'est point à dédaigner dans l'art, une bonne pensée.

Je suis sur le champ de bataille et j'y reste. On n'est pas plus brave! M. Philippoteaux a peint avec une verve entraînante un épisode du combat de Balaclava. Il me donne une idée exacte de ce qu'est une mêlée de ce genre, c'est d'un mouvement, d'une vie extraordinaires et, pour rendre toute ma pensée, cela

grouille. Malheureusement les tons manquent de vigueur ; cette peinture est creuse ; on la dirait lavée. Si la couleur de ce tableau valait sa composition et son dessin, il prendrait certainement place parmi les chefs-d'œuvre du genre.

M. J. Rigo s'est inspiré aussi des souvenirs de la campagne de Crimée ; il a représenté le général Canrobert venant le matin visiter une tranchée attaquée pendant la nuit par les Russes, et distribuant aux blessés des encouragements et des récompenses. Si j'étais un des généraux de la critique, je distribuerais volontiers aussi des encouragements à M. Rigo, et il les mérite bien. Son grand tableau est une œuvre remarquable, d'une belle couleur ; le trait y est vif, le mouvement rapide, et je bats des deux mains.

La *Charge des hussards anglais à Balaclava*, par M. Antoine Rivoulon, est aussi une consciencieuse étude qui révèle un artiste sérieusement épris de son art, amoureux de la forme et de la couleur. Son *Episode d'invasion* est une toile remarquable à plus d'un titre, composée et peinte avec talent. Je suis étonné de voir, d'après le livret, que M. Rivoulon a seulement obtenu jusqu'ici une médaille de 3ᵉ classe ; il mérite mieux que cela, ce me semble. Tout le monde a remarqué la *Jeune fille fuyant l'Amour*. Cette belle enfant n'a rien trouvé de mieux à faire pour fuir le doux et irrésistible ennemi que de s'asseoir sur une tortue ; et vogue ma galère ! l'Amour y mettra bien de la mauvaise volonté s'il ne me rattrape. L'idée est gracieuse et gracieusement exécutée. M. Rivoulon a bien des cordes à son arc. Comment de pareils talents,

si laborieux, si souples, si honnêtes, peuvent-ils être ainsi laissés à l'écart? Je crois, pour mon compte, faire œuvre de justice en poussant M. Rivoulon au premier rang. Tant pis pour sa modestie, si modestie il y a !

M. Eugène Delacroix a-t-il fait beaucoup d'élèves de la force de M. Eugène Leygue, un débutant, je crois, qui débute de façon à prouver qu'il entend devenir un maître. *La Courtisane romaine* est une belle et bonne étude qui nous promet un coloriste. Je ne sais si M. Leygue est jeune ou vieux, mais il y a de la jeunesse dans sa toile, et jeunesse ici n'est pas synonyme d'inexpérience. Rien ne serait plus amusant que de constater les erreurs dans lesquelles on tombe quand on essaye de juger la personne ou le caractère de l'artiste, de l'écrivain, du poëte, par son œuvre. Quoi qu'il en soit, jeune ou non, M. Leygue me paraît avoir droit à l'attention.

De Delacroix à Ingres, il y a loin: mais des élèves de l'un aux élèves de l'autre, il y a moins loin, — je parle des bons élèves. — M. Auguste Pichon est plus que l'élève, il est le collaborateur de M. Ingres, collaborateur modeste qui a peut-être sacrifié avec trop d'abnégation sa propre gloire à celle de son maître. Le maître aurait dû, depuis longtemps, pousser cet aiglon hors du nid, et lui dire : « Voilà l'espace immense devant toi, voilà l'azur du ciel et les blanches arêtes des hautes montagnes. Va! ton aile peut te soutenir et te porter sur les plus hauts sommets. » M. Pichon travaille modestement depuis longues années aux œuvres de M. Ingres; il est un de ses élèves

les plus distingués. M. Pichon a peint une chapelle de Saint-Eustache.

Un des tableaux qu'il a exposés au Salon est destiné à l'église Saint-Séverin ; il a en outre une *Annonciation* et deux portraits. Ces toiles portent l'empreinte de sérieuses et solides qualités qui ne me sont pas sympathiques, mais que loyalement il faut reconnaître. Le talent de M. Pichon est un talent ferme, sobre et correct. Nul ne groupe mieux les masses et n'harmonise mieux les tons, nul ne dessine avec plus de sûreté.

Mais que dirai-je? il manque de l'éclat, de la hardiesse, de la chaleur, il manque je ne sais quoi à cette peinture ; elle est froide, elle est mélancolique. Qui sait! elle est peut-être trop pure. Serais-je une de ces natures perverties auxquelles la pureté trop correcte déplaît? C'est possible. Le talent de M. Pichon prendra sans doute une autre allure le jour où il peindra autre chose que des chapelles et des tableaux d'église. Toujours de la sainteté, et puis encore de la sainteté! Le talent le plus robuste ne résisterait pas à ce régime. Pourquoi ne pas imiter M. Rivoulon, dont je parlais tout à l'heure, qui, pour se reposer de ses épisodes guerriers, aborde un charmant sujet, une jeune amazone enfourchant une tortue pour échapper à l'Amour?

J'espère que M. Jules Noël me dispensera de parler de sa machine officielle représentant la réception de la reine d'Angleterre dans la rade de Cherbourg. Boum! boum! les canons tonnent, les vaisseaux sont pavoisés; j'ai vu cette toile plus de cent fois déjà.

L'année prochaine, avec quelques légers changements, elle pourrait représenter le débarquement de l'empereur dans le port de Gênes. C'est un passe-partout.

En revanche, M. Noël a exposé deux petites marines qui, cette fois, sont des œuvres d'art. *Le Port de Morlaix* a beaucoup d'effet, bien que le soleil soit blafard; la préoccupation d'Isabey s'y fait un peu trop sentir, et celle du dessin pas assez; l'édifice du fond n'est-il pas un peu de travers? Le second tableau est charmant, très-pittoresque, bruyant, plein d'animation. Mais j'ai tort de dire que c'est un tableau : c'est une esquisse de maître, et une esquisse trop lâchée. Voyons! Gros-Jean voulait bien en remontrer à son curé, pourquoi ne soumettrais-je pas une simple observation à cet artiste, dont le talent est si sympathique? N'abuse-t-il pas un peu du bitume? N'exagère-t-il pas la transparence que les tons opaques donnent aux tons clairs? Si je me trompe, n'en parlons plus; mais si je ne me trompe pas, je supplie M. Noël de tenir compte de mon dire.

M. Obry a représenté des bouleaux et bruyères au printemps. On ne pouvait mieux choisir. Des bouleaux, c'est charmant! et comment ne pas adorer les bruyères? M. Obry a fait une consciencieuse étude qui mérite d'être mentionnée, et aussi d'être critiquée. Le ciel est trop tourmenté et tourmentant; il se heurte avec les accidents de terrain, et l'artiste a abusé outre mesure des tons violets, qui répandent beaucoup trop d'uniformité sur son œuvre. M. Obry peut mieux faire, son étude elle-même le prouve.

Et M. Achille Oudinot, élève de Corot, fera bien de se défier à l'avenir de son maître, le plus perfide des maîtres! Vouloir copier Corot, vouloir imiter sa manière inimitable, c'est se vouer à une mort certaine. Devant la nature, il faut oublier les maîtres. M. Oudinot a fait mou et noir, deux péchés mortels. Les eaux dans lesquelles une jeune fille se mire coquettement n'ont pas de transparence, et tout cela parce que M. Oudinot s'est trop préoccupé de son maître. Allons, jeune homme, — est-ce un jeune homme? — vous avez une belle revanche à prendre.

Réparation d'honneur! Dans le bouleversement qui vient de s'effectuer au Salon, des toiles ont perdu, d'autres ont gagné. Parmi ces dernières, je dois citer celle de M. Dubuisson, à laquelle j'avais reproché un aspect trop triste, un défaut de lumière. Mieux placé, sous un jour plus favorable, ce tableau m'a paru sans reproche, et je le dis sans peur... d'être démenti.

VII

Les enfants s'inquiètent de savoir ce que deviennent les vieilles lunes. Je voudrais bien savoir ce que deviennent ces masses de tableaux qui, à chaque exposition, s'étalent sous nos yeux ; dans quel gouffre ignoré vont se perdre ces flots de couleurs plus ou moins harmonieuses, plus ou moins criardes. J'ai fait de vains efforts pour approfondir ce mystère, et j'avoue que les explications qui m'ont été données çà et là ne m'ont pas pleinement satisfait.

Les tableaux de sainteté ont pour refuge naturel les églises et les chapelles, et encore viendra-t-il un moment où tous les murs seront convenablement tapissés de croûtes pieuses, et cette production alors devra forcément se ralentir. Le château de Versailles est devenu l'hôtel des Invalides de la peinture militaire, et, pour peu que M. Yvon continue à y envoyer des toiles de la dimension de celles qui garnissent

en ce moment les deux panneaux du grand Salon, les galeries ne tarderont pas à être encombrées. Les résidences officielles, ministères, palais, préfectures, mairies, etc., ne servent de débarras qu'à des productions d'un certain ordre ; le foyer domestique reçoit les portraits ; les salons ne donnent qu'une très-mince hospitalité aux tableaux de genre, aux paysages ; les galeries particulières sont très-peu nombreuses.

Où donc est le principal débouché de la peinture, non-seulement de celle que nous voyons s'épanouir au Salon, mais encore de celle bien autrement considérable, comme quantité bien entendu, que nous ne voyons pas et qui se fabrique dans des ateliers innommés, à raison de tant par toise ? L'exportation, me dit-on. Mais l'exportation où ? Quelles sont les peuplades sauvages qui peuvent accueillir des produits informes comme ceux qu'on voit de temps à autre figurer dans les salles bruyantes de la rue Drouot ? Je préfère de beaucoup les grossières enluminures d'Épinal ; elles n'ont pas de prétention ; elles disent franchement ce qu'elles veulent dire, grâce à la poésie élémentaire qui leur sert de texte explicatif. Même au Salon, combien de tableaux, échappés sans doute à la vigilance du jury, ne valent pas le *Juif Errant* d'Épinal !

Cette médiocrité, au-dessus de laquelle si peu de talents s'élèvent, est le fléau de l'art, fléau inévitable, je le reconnais, mais je ne le déplore pas moins, parce que ses conséquences sont terribles. Un mauvais cordonnier devient savetier, et répare les chaus-

sures qu'il ne saurait pas confectionner ; un méchant tailleur devient concierge et rend encore quelques services en retournant les habits de ses voisins ; mais l'œuvre d'un méchant peintre, avec son dessin incorrect et ses tons faux, accueillie comme une œuvre d'art par des ignorants, est une cause permanente de troubles moraux ; elle fausse le regard, elle fausse le jugement, elle pervertit, elle égare le sentiment du beau ; à ce point de vue, un mauvais tableau a quelque analogie avec une mauvaise action.

Et que de mauvaises actions se sont faufilées dans le palais des Champs-Élysées ! D'où vient que le jury, si sévère pour quelques-uns, a été si indulgent pour d'autres ? Et ce qu'il y a de plus triste, c'est que le peintre médiocre n'a pas conscience de son infériorité. Il voit mal, il voit faux, il peint comme il voit, et, peignant comme il voit, il croit bien peindre. Allez donc le convaincre qu'il voit mal ! Aussi n'entreprendrai-je cette tâche à l'égard de qui que ce soit. Mieux vaudrait essayer de blanchir des nègres. La critique n'est vraiment utile que lorsqu'elle s'attache à rappeler dans une bonne voie des talents fourvoyés, lorsqu'elle encourage et éclaire ceux qui portent en eux des germes féconds, lorsqu'elle rend justice à ceux qui sont en pleine floraison et qui doivent servir d'exemple aux autres.

Hors de là, je ne vois pas à qui et à quoi la critique peut servir ; elle n'a pas pour mission de brûler de l'encens sous le nez des gens, et son rôle ne consiste pas non plus à écraser les faibles, à affliger par de cruelles plaisanteries des artistes qui se sont trom-

pés de vocation. C'est ainsi du moins que je comprends et que je m'efforce de remplir la tâche qui m'est confiée.

Je crois que nous devons surtout, nous qui tenons la plume, honorer et diriger les efforts consciencieux, et à ce titre je ne passerai certainement pas sous silence une vaillante étude de M. Daniel Casey, qui s'est inspiré de Châteaubriand et a représenté une des plus horribles cruautés commises par l'armée d'Attila Ce sont de barbares attachant de jeunes femmes à la croupe des chevaux qui, pressés par des aiguillons d'acier, emportent leurs victimes à travers des champs désolés. Un village en flammes brûle là-bas à l'horizon : un des chevaux se cabre et entraîne une des jeunes captives.

M. Casey a ébauché son sujet plus qu'il ne l'a traité, et, avant d'arriver à l'exécution, il fera bien d'étudier encore. Le soldat à brayes vertes qui, pour exciter le cheval, le fouette et foule aux pieds une femme couchée et attachée à un tronc d'arbre, ce soldat fait une dépense fabuleuse de muscles. La jeune femme, au contraire, qui est traînée par le cheval, a tous ses muscles en repos comme si elle était couchée sur un lit de roses. Un pareil sujet n'est pas facile à traiter, car il est impossible, grâce au ciel! de saisir la nature dans de si violentes contractions, et pour que l'imagination puisse y suppléer, il faut qu'elle soit servie par une connaissance approfondie de l'anatomie humaine. Il y a donc une grande témérité à avoir abordé un si horrible épisode. Pour qu'un tableau de cette nature porte avec lui l'enseignement que l'artiste

a voulu sans doute mettre en lumière, pour que, en nous reportant vers l'époque où de si sanglantes atrocités étaient le droit de la guerre, nous mesurions la distance qui nous en sépare, il faut que l'œuvre soit sinon parfaite, au moins exempte de défauts grossiers; il faut qu'aucune discordance de tons, aucune hérésie de lignes ou de couleurs ne viennent distraire l'attention. Que M. Casey se mette donc courageusement au travail; il a des qualités que l'on n'acquiert pas, et des défauts dont on se corrige.

Les femmes que les farouches soldats d'Attila attachent à la croupe des chevaux nous font songer aux hommes que le peuple romain jetait aux bêtes. M. Emile Levy, grand prix de Rome, a représenté *le Souper libre*. Il était d'usage que les condamnés, la veille du jour où ils devaient paraître dans le cirque, se réunissent à la même table. Les martyrs chrétiens firent de ce repas suprême une occasion de propagande religieuse. Le peuple s'y portait en foule, et ceux qui demain allaient mourir sous les yeux de César affirmaient leur foi et parlaient de leur Dieu.

Le tableau de M. Emile Levy représente un de ces soupers libres; il est sagement composé, bien conçu, et d'une bonne couleur, quoique généralement un peu terne. L'artiste a trop sacrifié ses ombres à l'effet lumineux; il y a quelque confusion dans les draperies, et le dessin n'est pas assez serré. L'ensemble est satisfaisant, rien n'y choque l'œil, mais supprimez l'explication que donne le livret, et vous ne devinerez jamais que vous êtes en présence de ce qu'il y a de plus grand et de plus beau ici-bas: des hommes mou-

rant pour leur foi. M. Levy a traité ce magnifique sujet froidement, sans enthousiasme. Vous figurez-vous ces premiers héros de l'idée chrétienne, ces martyrs glorieux près de mourir pour leur Dieu, entrevoyant déjà à travers l'immensité des cieux la palme immortelle qui les attend ! Mais ces hommes doivent rayonner ! la flamme intérieure doit se refléter sur leurs visages, et le spectateur, en les voyant, doit deviner qu'il se passe là un fait extraordinaire. Le tableau de M. Levy ne donne ni cette fièvre, ni cette généreuse commotion. Conçu avec calme, peint avec placidité, il me laisse moi-même placide et calme, et c'est ce que je reproche à M. Levy.

Eh ! jeunes gens ! est-ce qu'on vous envoie à Rome pour y étudier seulement des lignes et des procédés? On vous y envoie pour que vous vous y inspiriez du passé de l'humanité qui tressaille tout entier dans cette vaste nécropole. Vous voulez peindre des martyrs, n'allez pas seulement visiter le cirque où leur sang coula, évoquez ce peuple roi qui battait des mains, les passions qui se heurtaient dans cette capitale du monde, et demandez-vous quelles splendeurs morales devaient avoir ceux qui allaient mourir dans l'arène au nom du Dieu nouveau !

Toucher à l'histoire chrétienne sans être animé à une très-haute puissance de ce sentiment, c'est s'exposer de gaieté de cœur à des chutes misérables. C'est là ce qui explique la faiblesse de la plupart des tableaux de sainteté. La première condition de l'art, c'est d'aimer, de sentir passionnément ce que l'on peint, de s'enthousiasmer pour le sujet que l'on re-

présente, de vivre, par la pensée et par le cœur, de la vie des personnages que l'on met en scène. Sinon, non !

Et cela s'applique à tous les sujets. Si vous voulez émouvoir, soyez d'abord ému ; si vous voulez me faire aimer votre œuvre, commencez par l'aimer vous-même. M. Eugène Faure a représenté une *Vénus faisant l'éducation de l'Amour* ; il a peint une belle jeune femme apprenant à un petit bonhomme comment on décoche une flèche. Cette femme est d'une bonne couleur rose. A part l'épaule où je remarque quelques négligences, elle est bien dessinée ; le bambin a un charmant petit air espiègle ; le paysage est agréable à voir. Mais cette femme est-elle bien la déesse immortelle que la Grèce adorait à genoux ? Cet enfant est-il bien le souverain de la terre et des cieux ? Rien ne l'indique.

M. Duval Le Camus a du moins eu conscience qu'en peignant Jésus au mont des Oliviers il abordait une rude tâche. Sa toile témoigne d'une sérieuse étude. Son premier plan est irréprochable ; les trois apôtres endormis sont très-beaux de pose, de dessin et de ton ; mais la difficulté n'était pas là. Près du Christ prosterné, les yeux fixés sur la croix qui lui apparaît à travers les clartés de l'horizon, deux anges sont debout ; ils sont venus soutenir et fortifier la sainte victime. Ce groupe n'est pas réussi. La souffrance du Christ manque de noblesse ; un des anges me fait bien plus l'effet d'une petite grisette fatiguée que d'un messager divin. Et puis les draperies sont incertaines ; le mérite incontestable de la composi-

tion est amoindri par le ton général du tableau, qui n'est pas franc. Je m'empresse de dire cependant que c'est à un des bons tableaux de sainteté du Salon. Jugez par là de ce que doivent être les autres.

J'ai hâte de descendre de ces hauteurs; j'y aurais bien vite le vertige. Quittons l'Olympe, le Calvaire, le Cirque et ses martyrs. Là-bas, parmi les hautes herbes, n'y a-t-il pas quelques fleurs? Mme Lucile Doux a pris de son maître, M. Chaplin, la grâce exquise, la couleur chatoyante. Sa *Jeune femme jouant avec un bouquet* est très-finement peinte. Il y a du goût, de la distinction et de l'esprit, trois bonnes choses, dans cette petite toile; la robe est un peu lourde peut-être, mais, tel qu'il est, le tableau est charmant, et l'on voudrait savoir à quoi pense cette belle distraite. Il serait plus facile de savoir ce qu'il y a au fond des abîmes que de deviner ce qu'il y a au fond du cœur d'une femme qui rêve. Aussi, bel oiseau rose, soyez tranquille! je ne courrai pas à votre poursuite. Voici les fouets qui claquent; les joyeux muletiers qui brident leurs montures; nous sommes en Espagne, dans la province de Valence, la Valence du Cid ! C'est M. Antoine Dumas qui a opéré ce changement à vue. Le soleil inonde déjà de ses vives clartés la cour de l'auberge. En route, les muletiers! Je dois dire que ces muletiers de M. Antoine Dumas sont de vrais muletiers, de vrais Espagnols, et n'ont rien de commun avec leurs confrères de l'Opéra-Comique. Le tableau est vivant et harmonieux, la lumière s'y joue librement, l'observation est vraie. Il y a là un artiste qui promet beaucoup et qui tiendra tout ce

qu'il promet, s'il continue à observer et à traduire si nettement la nature.

Ah! quelle bonne découverte j'ai faite! J'en suis tout joyeux et tout fier. Je parlais, dans un de mes précédents articles, de Courdouan, qui a peint cette vue d'Evenos, dans les gorges d'Ollioules, ce merveilleux panorama que je ne me lasse pas d'admirer. Hier, en parcourant les galeries du Salon, j'avise une marine, mais une marine de maître, un soleil couchant sur la Méditerranée. Ce rivage, ces flots transparents, ce site pittoresque, je les connais ; c'est là que j'ai grandi, c'est là qu'enfant je me baignais pendant que ma mère tremblante me rappelait sur la grève. Et voilà mon cœur qui bat et mes yeux qui s'emplissent de larmes, et toute la nichée des jeunes souvenirs qui prend son essor. J'ouvre le livret : ce tableau charmant est de M. Auguste Aiguier, un de mes compatriotes, un talent que j'ignorais, un talent très-remarquable. Béni soit le pinceau qui m'a donné ces douces émotions! M. Auguste Aiguier a de précieuses qualités : il met son âme dans sa peinture, il y met sa vie. Qu'il continue ainsi et il ira loin.

Je voudrais pouvoir donner ce sentiment profond du vrai et du beau à M. Joseph Caraud, qui s'égare à travers des mièvreries. La *Représentation d'Athalie devant Louis XIV par les demoiselles de Saint-Cyr* me fait peine à voir, non-seulement parce que le sujet a quelque chose de pénible, car enfin il n'y a rien de réjouissant à voir ces belles jeunes filles s'éreintant à amuser ce vieux monarque ennuyé, mais parce que la peinture est triste, molle, indécise. Un autre

tableau représente M^me du Barry faisant sauter des oranges dans ses blanches petites mains : « Saute Choiseul ! saute Praslin ! » Louis XV, debout contre la cheminée, a l'air d'un comparse de comédie. L'entente, l'agencement de ces diverses compositions révèlent un homme de goût, mais un homme qui ne travaille, qui n'étudie pas assez. M. Joseph Caraud peut mieux faire ; je le sens à ce qu'il fait. Je serais très-heureux que ma critique l'éclairât sur la valeur réelle de son talent et l'engageât à en tirer un meilleur parti.

Vous rappelez-vous Rolla, cette belle création d'Alfred de Musset :

Rolla considérait d'un œil mélancolique
La belle Marion dormant dans son grand lit.

M. Stéphane Baron a choisi ce moment, et, en peintre amoureux de la forme, il a charitablement supposé que Marion dormait dans son grand lit sans le moindre voile pour protéger sa pudeur ; mais il a oublié que lorsque Rolla la surprit dans ce négligé, cette belle enfant ! on l'appelait Marie, ainsi que le dit le poëte :

On l'appelait Marie et non pas Marion.

Marion ou Marie, elle dort dans toute la splendeur de sa beauté. Ah ! M. Stéphane Baron, vous vous êtes créé un redoutable concurrent. Si cette femme m'était inconnue, si ce monsieur qui, là-bas au fond du

tableau, la contemple avec mauvaise humeur bien plus qu'avec mélancolie, si ce monsieur était le premier venu, s'il ne s'appelait pas de ce nom poétique: Rolla! je passerais plus aisément condamnation. Mais, je vous l'affirme, ce n'est pas là Marion, ce n'est pas là Rolla. Je les connais bien, allez! Rolla est un beau grand jeune homme au front intelligent, qui a adressé à Voltaire cette magnifique invocation que nous savons tous par cœur, et jamais Rolla n'a eu cet air que vous lui prêtez. Marion est une enfant encore, c'est à peine si en elle la jeune fille vient d'éclore ; ses formes ne peuvent avoir cette opulence, elles ont plus de *morbidezza*; son visage a plus de délicatesse et de candeur. Débaptisons-les tous deux, et il restera une bonne étude avec quelques imperfections, celle de la main, entre autres, qui est un peu dure et sans flexibilité, un défaut d'harmonie dans les tons, mais, au demeurant, une bonne étude qui mérite d'être signalée et encouragée.

Oh! quelle joie! quelle fête! Où vont ainsi tous ces beaux jeunes gens, tous ces couples amoureux, toutes ces belles jeunes femmes au doux sourire, aux vêtements éclatants ? Que ces rayons de soleil jouent délicieusement à travers cette foule élégante et bruyante! Vivat! nous sommes à Venise et c'est le jour de la Saint-Luc. Saint-Luc est le patron des peintres, et les maîtres vénitiens envahissent une des *osterias* les plus en vogue. « Eh! toi, là-bas ! sors le poisson du vivier ! » Et le maître crie, et les serviteurs s'empressent, et les jeunes femmes rient aux éclats, et les doux propos s'échangent ; on se presse dans l'esca-

lier, sous les pampres. C'est M. Henri Baron qui, de son magique pinceau, a touché une toile et y a fait cette lumineuse vision. « Est-ce un chef-d'œuvre? » me dit quelqu'un. Mon Dieu! non; mais c'est vivant, c'est gai, c'est charmant, c'est composé et brossé avec une habileté incroyable. Que voulez-vous de plus? Sans doute ce n'est pas de la peinture sérieuse, prétentieuse, ennuyeuse, et j'en fais mon compliment à M. Baron. C'est une pochade merveilleusement réussie, pleine d'*humour* et d'esprit, pétillante de ce qu'en terme d'atelier on nomme, je crois, *ragoût*. Or, je ne demande pas mieux que d'être mis au régime de ce ragoût.

Il y a toute une tribu de Baron ; j'en ai encore deux sous la main ; quand nous serons à dix nous ferons une croix. M. Dominique Baron est paysagiste, et un paysagiste consciencieux, qui a peint *les Bords de la Save* avec un talent qui doute encore de lui-même et qui peut sans fatuité s'enhardir. M. Paul Baron, qui a exposé un tableau de genre, *le Parasol*, que je n'ai pas vu, et un portrait de femme délicatement touché, que j'ai eu la chance de rencontrer, M. Paul Baron a de l'avenir aussi. Décidément, c'est un nom qui porte bonheur... dans les arts.

Mais quel petit pinceau adroit, coquet, futé, que celui de M. Allemand! J'aperçois dans un coin un tableau grand comme la main, et voilà que ce tableau me fait toutes sortes d'agaceries. Poliment je m'approche, et je vois un mignon paysage, mais fin, mais habilement troussé et coquet de tons, et composé avec goût et avec esprit. Ah! je vous garantis

bien que ce petit tableau deviendra grand. Et quand
M. Allemand agrandira son cadre, il fera mieux, il
donnera plus de largeur à sa touche, qui déjà n'en
manque pas.

Je crois bien avoir vu, au-dessus de ce paysage
microscopique, le tableau de Vidal, *l'Angelus en Bre-
tagne*. Un autre vous parlera des pastels de Vidal;
mais est-il besoin qu'on vous en parle? Qui ne con-
naît ces ravissantes créations que la lithographie et
la gravure ont popularisées? Sa peinture vaut ses
pastels, et je n'en puis faire mieux l'éloge; elle est
fine, soignée, vraie de ton. Son *Angelus* donne bien
une idée de la Bretagne; c'est étudié *con amore*. Et
pourtant il y a dans cette peinture une timidité que
je voudrais combattre; on dirait que cette main, si
sûre d'elle-même quand elle tient le crayon, hésite et
tremble quand elle tient le pinceau. Allons! va-t-il
falloir l'encourager à présent, cet intrépide qui a vu,
sans sourciller, poser devant lui les plus jolies femmes
de Paris?

Aimez-vous les contrastes? Moi, je les adore, si
bien qu'ils viennent à moi sans que je les cherche. Je
parle des plus jolies femmes de Paris, et voilà qu'aus-
sitôt m'arrive le souvenir d'une gardeuse de dindons
que M. Théodore Salmon a exposée, et pour laquelle,
je l'avoue, je n'ai pas un goût très-vif. Cette gardeuse
de dindons, entourée de son troupeau, a pour pen-
dant des gens qui récoltent des pommes de terre.
C'est du réalisme; M. Salmon s'est inspiré de Courbet.
Il y a incontestablement du talent dans ces toiles,
dont l'aspect n'a rien d'agréable; mais, est-ce assez?

Si l'art est la recherche du beau dans le vrai, M. Salmon n'a pas été artiste; il a été peintre habile, il a prouvé qu'il savait copier la nature, qu'il était familiarisé avec tous les secrets de sa palette. Maintenant que cette preuve est faite, il reste à prouver que, sous le peintre habile, il y a un artiste amoureux du beau, et j'attendrai M. Salmon à cette preuve décisive.

Oh! pourquoi le nom de l'artiste qui a exposé des buffles arrangés symétriquement en rond, comme s'ils tenaient conseil autour d'un tapis vert, pourquoi ce nom m'échappe-t-il? Au fait, je ne le regrette pas, puisque je n'ai pas le moindre éloge à lui adresser. C'est le réalisme qui m'y fait songer. Je recommande ce tableau déplaisant aux personnes qui, chez elles, éprouveraient le besoin de conjurer le mauvais sort; devant ces huit ou dix paires de cornes qui lui feront face il n'osera approcher.

Et comme tout s'enchaîne! Le mauvais sort me fait songer aux *Hirondelles d'hiver*, de M. François Raynaud. Pauvres petites hirondelles! ce ne sont pas les gais oiseaux qui ont le bon esprit de nous quitter avant la venue des premiers froids, ce sont les petits Savoyards qui, au contraire, nous arrivent avec la gelée. Ils sont là en troupe, les pauvres enfants! Celui-ci a sa vielle, celui-là sa marmotte, cet autre a coiffé son chien d'un chapeau à plumes, cet autre porte un singe sur son épaule, tandis que sa petite sœur souffle dans ses doigts, qui tiennent un tambour de basque. Déjà la neige craque sous leurs pieds; ils ont quitté leurs montagnes, à la grâce de Dieu, et les voici presque arrivés. Paris dresse dans

la brume du fond ses noirs monuments. Pauvres petites hirondelles, que la charité vous soit propice, et que les petits sous qui doivent invariablement nous porter bonheur le jour de notre mariage, que les petits sous abondent dans vos mains! M. François Reynaud a eu une charmante idée, et il en a tiré un très-bon parti ; son tableau est bien peint, bien composé, et je n'en dirai pas autant d'une grande toile dont le numéro ne se trouve pas au livret.

Ce tableau ne porte pas de nom d'auteur lisible à l'œil nu, si bien que me voilà à l'aise pour dire toute ma pensée. Cela figure, je crois, la Nuit s'enfuyant aux approches du Jour ; la Nuit est représentée par une femme jaune d'un aspect sinistre. Un manteau lie de vin, groseille ou quelque chose approchant, mais qui ne la cache pas le moins du monde, flotte autour d'elle. Le large disque de la lune va disparaître ; deu petits génies, aussi jaunes, mais plus laids que leur mère, sont posés sur le manteau comme si c'était un banc de pierre. L'un de ces deux petits monstres s'incline et semble jouer tout seul au saut de mouton, tandis que l'autre montre complaisamment ses jambes de travers et jongle avec deux comètes. Cette toile, excessivement originale et d'une rare hardiesse, ainsi placée dans le grand Salon, m'a beaucoup intrigué. On m'a assuré, mais je n'ose le croire, que la personne jaune représentant la Nuit était le portrait d'une des notabilités de l'ancienne cour d'Haïti. Fuyons vers des bords plus fortunés !

Je ne m'étonne pas que tant d'artistes se laissent séduire par cette ballade allemande qui a pour titre

la *Fille de l'hôtesse*. M. Anker a essayé, à son tour, de traduire sur la toile cette poétique conception. Vous savez l'histoire : Trois jeunes gens passent le Rhin et entrent dans une hôtellerie. La fille de l'hôtesse est morte et déjà déposée dans son cercueil ; les jeunes gens soulèvent le voile et contemplent ce beau front que la mort a pâli. « Comme je l'aurais aimée ! dit le premier d'entre eux. — Je l'aimais tant, dit le second en essuyant ses larmes. — Et moi, dit le troisième en approchant ses lèvres des lèvres de la morte, je t'ai toujours aimée, je t'aime encore, je t'aimerai éternellement. » C'est magnifique ! Ah ! jeune homme, que je vous embrasserais de bon cœur pour cette belle parole !

Il n'aurait fallu rien moins que le génie d'Ary Scheffer, ce génie spiritualiste par excellence, pour exprimer ce profond sentiment de l'amour. M. Anker l'a tenté, et, bien qu'il soit resté au-dessous de la tâche qu'il avait entreprise, je ne veux pas moins le féliciter. C'est quelque chose que d'oser aborder de tels sujets ! Le tableau de M. Anker représente le troisième jeune homme, celui qui aime, — car l'amour n'a pas de temps passé ; quand on dit j'aimais, c'est qu'on n'a pas aimé encore. — M. Anker, dis-je, représente cet amant véritable au moment où il se penche vers la jeune fille, et le sentiment qu'il éprouve ne le différencie pas sensiblement de ses deux compagnons. Je voudrais sur son visage toutes les clartés, tous les enthousiasmes de l'amour. Ce tableau de M. Anker, et celui qui nous montre une école de village dans la forêt Noire, ont de sérieuses

et belles qualités. La couleur manque d'éclat, mais elle est harmonieuse ; ces petites têtes d'enfants à l'école sont bien groupées, on ne peut guère leur reprocher qu'un peu de monotonie, mais le sujet la comporte presque. A la place de M. Anker, je referais le tableau de *la Fille de l'hôtesse*; je voudrais en avoir le cœur net et finir par faire un chef-d'œuvre. Combien Ary Scheffer a-t-il fait de *Marguerites !* Et le public aime assez ces courageuses persistances.

Quelle merveilleuse locomotive que la pensée ! quel kaléidoscope ! J'étais en pleine légende allemande et amoureuse, me voici en Crimée, en pleine légende héroïque. Je songe à un bon tableau que M. Armand-Dumaresq a peint : c'est *la Mort du général Bizot*, un des plus douloureux épisodes de cette glorieuse campagne. La mort est partout; les feux se croisent, les bombes, les boulets et les balles sillonnent l'air. Le général Bizot, qui commandait le génie, est atteint à la tête et blessé mortellement. Officiers et soldats s'empressent autour de lui et l'emportent loin du champ de bataille. Cette toile est touchante, non-seulement par le sujet, mais par le sentiment avec lequel l'artiste l'a traité. L'ensemble est un peu gris, mais la couleur est harmonieuse, et M. Armand-Dumaresq a, en définitive, fait un excellent tableau.

En pays conquis! Voilà un titre qui a de l'actualité ! Hélas ! nous ne savons que trop comment l'Autriche se comporte en pays conquis, les choses semblent se passer autrement dans le pays où M. Baader nous transporte. Une femme plus qu'à demi nue

est complaisamment assise sur les genoux d'un soudard caparaçonné de son armure, et tous deux, le conquérant et la conquise, sont dans les meilleurs termes. Sans doute de tels épisodes sont malheureusement vrais, et des femmes françaises ont donné au monde ce scandale lorsque l'étranger envahit notre territoire. On vit alors, suivant l'expression d'un de nos grands poëtes, on vit

> Des femmes, belles d'impudeur,
> Aux regards d'un cosaque étaler leur poitrine
> Et s'enivrer de son odeur.

Mais l'aspect d'un pays conquis offre heureusement d'autres spectacles, et M. Baader aurait pu s'inspirer mieux. Son groupe, de grandeur naturelle, est bien posé; il y a un peu de roideur dans l'exécution; la peinture manque de fermeté et de netteté; elle est creuse et lâchée. Il me semble cependant que l'artiste qui a peint cette toile a de l'avenir et peut mieux faire.

Pour reposer mon œil je l'arrête volontiers sur des paysages, et ceux de M. Gourlier ont un charme irrésistible; ils ont du caractère. M. Gourlier aime la nature, et il me la ferait aimer si je ne l'aimais déjà. Comment ne pas aimer les eaux murmurantes, les grands arbres, les fleurs, les gazons humides, les lointains horizons! Je retrouve tout cela dans les toiles de M. Gourlier, toiles où se révèle un talent sérieux et aimable à la fois. *Les Bords de la Seine à Sainte-Assise, le Soleil levant en Saintonge,* sont des

tableaux délicieux de grâce et de fraîcheur. J'y voudrais un peu plus de soin dans les détails, mais à la condition expresse que ce soin ne nuirait pas à l'heureuse distribution des masses, à la largeur de la touche, à tous les heureux dons enfin que M. Gourlier possède. Comment de pareils talents ne sont-ils pas plus populaires? C'est la faute de la critique sans doute qui a négligé de les mettre en évidence. Je n'aurai pas du moins ce tort à me reprocher en ce qui concerne M. Gourlier et d'autres dont je parlerai.

VIII

Pour juger le Salon, pour apprécier à leur juste valeur les toiles qui sont exposées dans cette vaste enceinte, pour ne point se laisser éblouir par ce fouillis de couleur, il faut de temps à autre tourner le dos aux Champs-Élysées et aller visiter le Louvre, où les maîtres illustres revivent dans leurs œuvres. C'est là que l'esprit se repose, que les enthousiasmes exagérés s'apaisent. La camaraderie fait tant de bruit autour des célébrités naissantes qu'il est bon de se réfugier, de temps à autre, dans la solitude où dorment les morts glorieux, pour y contempler leurs œuvres sereines,et leur demander les secrets de l'art qu'ils ont illustré.

Lorsqu'après ce pèlerinage on va visiter l'exposition, on y porte un esprit plus libre, plus sévère et plus indulgent à la fois : plus sévère en ce sens que

la vue des œuvres magistrales proscrit les engouements et ne permet pas de donner le nom de chefs-d'œuvre à des ébauches plus ou moins réussies, à des essais plus ou moins heureux ; plus indulgent aussi, car plus l'on est pénétré des difficultés immenses de l'art de peindre, plus l'on est porté à tenir compte du moindre effort et à encourager toute bonne volonté.

Si la critique a besoin d'aller, de temps à autre, se retremper dans ces ondes limpides, dans cette contemplation silencieuse de l'éternelle beauté, à combien plus forte raison l'artiste doit-il aller y consulter ses maîtres immortels, s'inspirer de leur génie, étudier leurs procédés, non pour les copier servilement, mais pour constituer sur des bases solides sa propre originalité ?

L'école moderne a des qualités que nous avons louées, mais, en revanche, elle a un défaut capital, un défaut qui paralyse à la longue ses plus brillantes qualités : elle n'a pas assez étudié ! Elle est dans la situation de ces jeunes gens qui, ayant acquis à peine quelques connaissances superficielles, font valoir avec esprit ce léger bagage et sont recherchés tant que dure le prestige de la jeunesse, mais dont on juge sévèrement la nullité lorsqu'ils ont franchi le terrible passage de la trentaine. C'est un tort de croire que ce défilé rapide qui sépare la vingt-neuvième de la trentième année n'est difficile que pour les femmes ; il est tout aussi difficile et plus dangereux encore pour les hommes. La femme n'y perd que la fine fleur, le duvet de la jeunesse ; sa beauté, sa grâce, sa maternité

entrent alors dans une période d'épanouissement encore pleine de séductions et de charmes. Mais l'homme, à partir de ce moment, n'a plus rien qui le sauve ou même le protège : il ne vaut que sa valeur intrinsèque. Tous les trompe-l'œil, tous les accessoires, toutes les habiletés, tous les menus profits de la jeunesse ne servent plus de rien. Il en est de même pour ceux de nos peintres que de fortes et consciencieuses études ne soutiennent pas dans leur carrière. Dès que l'ardeur, la facilité, le *brio* des jeunes années ont disparu, le défaut de la cuirasse apparaît.

J'ai déjà cité de nombreuses preuves à l'appui de cette assertion : je n'aurais qu'à ouvrir le livret et y consulter mes notes pour citer de nouveaux noms. Je n'en prendrai qu'un, celui de M. Th. Rousseau, un nom que la gloire a consacré.

M. Th. Rousseau fut, pendant de longues années, mis à l'index du jury. Il eut son jour enfin, et la réaction fut alors égale à l'action : il reçut la médaille de première classe en 1849, et fut décoré en 1852. Je connais peu de palettes plus riches que la sienne. Il cherche et trouve la couleur vraie, les oppositions de tons les plus heureuses, mais ces tons ne sont pas toujours à leur place ; ses sites sont pour ainsi dire pris au hasard : il suffit de regarder un seul de ses tableaux pour y voir les lois de la perspective méconnues, des formes incompréhensibles. A quoi cela tient-il ? Hélas ! M. Th. Rousseau ne sait pas dessiner, et il décline, comme déclinent et déclineront inévitablement tous les artistes qui n'ont pas fait du dessin la profonde et sérieuse étude de leur vie.

Je puis dire cette vérité à M. Rousseau, car nul plus que moi n'aime sa couleur charmante, mais je le lui demande à lui-même, et je ne puis m'adresser à un meilleur juge: sa *Ferme dans les Landes* est-elle digne de son talent, de sa renommée? *Le Bornage de Barbison* est, sans contredit, le meilleur des tableaux exposés par lui cette année, et je me plais à louer la remarquable finesse du fond ; ces tons sont vrais, cette route a de la profondeur, mais l'exécution générale manque de fermeté autant que les formes manquent d'élégance. Est-ce que dans le tableau de *Gorges d'Aspremont* il n'y a pas une trop grande confusion de touches? les plans y sont-ils bien observés? Est-ce à dire qu'il n'y ait pas de qualités aussi? A Dieu ne plaise que ma critique soit injuste à ce point! J'avais été entraîné par les qualités avant de remarquer les défauts, et si j'insiste sur ceux-ci, si je les mets en évidence, c'est précisément parce que M. Th. Rousseau est un des maîtres les plus brillants de notre école, et qu'il est bon de prouver par un tel exemple, à nos jeunes paysagistes, que les plus heureux dons naturels ne suffisent pas, si l'étude ne vient les compléter et les régulariser en quelque sorte.

De M. Th. Rousseau à M. Paul Flandrin il y a un abîme. Autant celui-là est coloriste, autant celui-ci l'est peu ; mais, en revanche, celui-ci a les qualités qui manquent à celui-là. M. Paul Flandrin se distingue par le choix de ses motifs et par un sentiment exquis de la forme. Encore une victime de M. Ingres! Est-ce pour plaire à son illustre maître que M. Paul Flandrin jette si peu de variété dans ses composi-

tions? Qu'il peigne l'Italie, la Normandie, ou la Provence, c'est toujours le même aspect, la même couleur, je dirais presque le même site. Le sentiment de la nature, si puissant chez Rousseau, est sans vigueur chez M. Paul Flandrin. Il a un ton de convention auquel il semble attaché, comme ces enfants que l'on voue au blanc. Ces toiles sont des idylles, non l'idylle vigoureuse et vraie de Virgile, ce paysagiste sublime, mais l'idylle de M^{me} Deshoulières, fine et maniérée. Il manque à M. Paul Flandrin la force dans la conception et la fermeté dans l'exécution. Sa peinture est molle, ses tons sont crus. Voyez plutôt le paysage pris aux environs de Marseille ! On ne retrouve guère le Flandrin du bon temps que dans le paysage sous le n° 1,074 et dans la petite toile intitulée *le Ruisseau*. Cette peinture rappelle malheureusement trop les peintures sur porcelaine.

Ce que M. Ingres a été pour Paul Flandrin, notre grand Marilhat l'est bien involontairement pour M. N. Berchère, qui le copie et le reproduit sans cesse. Certes on pourrait plus mal choisir son modèle, mais il faut aspirer à égaler les maîtres et non se borner à leur emprunter leurs procédés ou leurs motifs. Que diriez-vous d'un général qui, au lieu d'étudier la stratégie, se bornerait à s'affubler du costume de Bonaparte ? Je cherche en vain dans M. Berchère la moindre trace d'originalité. Son *Douar*, ses *Tombeaux de la vallée des Califes*, au Caire, sont presque des copies du maître, et des copies un peu lourdes. Et puis, qu'est-ce que c'est que ce simoun ? Où donc l'artiste a-t-il vu des chameaux de cette

sorte ? ce sont des bêtes empaillées et dévorées par les mites, mais ce ne sont pas certainement des chameaux vivants, oppressés sous l'ardente étreinte du vent de feu. Que M. Berchère essaye d'être lui-même, qu'il secoue ses préoccupations ; il peut se faire sa place et son nom.

M. Pasini a vu l'Orient, lui aussi, mais il l'a vu pour son compte et de ses propres yeux ; il en a rapporté une impression originale. Ses toiles ont un cachet de vérité. Son *Passage d'une caravane* à travers les défilés qui séparent la Perse des grandes steppes du Khorassan, révèle un paysagiste. Je regrette seulement que les figures y soient de si petite dimension qu'elles apparaissent sous forme de taches. Les tableaux de M. Pasini sont vrais de tons, la lumière s'y joue. Je leur reprocherai un manque de finesse, une absence de demi-teintes dans le passage de la lumière à l'ombre, d'où il résulte une crudité désagréable. J'y voudrais une touche moins lourde et moins uniforme, une exécution plus souple et plus simple. *Le Campement des Pèlerins de la Mecque* est une des bonnes toiles de M. Pasini, et je pourrais cependant lui appliquer les observations que je viens de faire. Il faut que cet artiste féconde par le travail et par l'étude ses heureuses facultés. Il a besoin de dessiner beaucoup ; je n'en voudrais pour preuve que les beaux croquis qu'il a rapportés de son voyage en Orient ; ce sont des croquis, ce ne sont pas des dessins. Or, sans dessin, il n'y a pas de talents durables.

Voyez où en est arrivé M. Lapito, dont les toiles ont été jadis recherchées, et qui a eu son jour de célé-

brité. Il avait un talent d'exécution qui n'était que
factice ; l'adresse, l'habileté du pinceau remplaçaient
la science. Mais à mesure que la jeunesse s'éloigne,
cette adresse, cette habileté diminuent ; le masque
tombe et l'artiste s'évanouit. Les tableaux exposés par
M. Lapito sont d'une couleur fâcheuse et d'une exé-
cution qui laisse beaucoup à désirer ; ce sont des ta-
bleaux bien arrangés, mais c'est de la peinture bour-
geoise, à l'usage des jeunes pensionnaires.

J'ai déjà parlé de M. Lambinet; depuis lors, j'ai eu
la chance de rencontrer un autre de ses tableaux, les
Bords d'un ruisseau à Écouen, et il a confirmé mon
opinion. Ce tableau, bien qu'il y ait un peu de lour-
deur et d'inégalité dans la touche, est remarquable
par la vérité des tons; les formes, sans être fines,
sont bien senties. M. Lambinet est en progrès. J'en
dirai autant de M. Imer, un vrai paysagiste ! Sa cou-
leur est fine, son exécution délicate; ses toiles sont
lumineuses et pleines d'air. Le jury, m'a-t-on dit, a
fort maltraité M. Imer en lui refusant des vues de
l'Égypte dont on dit grand bien ; je ne puis les juger,
mais les tableaux que je vois me font bien augurer de
ceux que je ne vois pas. Les *Collines de Sainte-Mar-
guerite*, près de Marseille, et les *Bords du Rhône* ont
du mérite. La peinture manque un peu de corps et de
solidité dans les premiers et dans les seconds plans,
mais ce sont là de bonnes et consciencieuses études.

Hélas ! qu'est devenu M. Gigoux ? Je ne le recon-
nais plus, et si M. Joseph Stevens n'y prend garde,
il ne sera bientôt plus reconnaissable, lui aussi. Son
tableau intitulé les *Bœufs* est une page très-faible, —

et je me sers d'une expression qui ne l'est pas moins, — il a tous les travers du célèbre *Enterrement* de Courbet, sans en avoir les qualités de tons et de peinture. La chanson populaire de Pierre Dupont pouvait, ce me semble, inspirer mieux. L'autre tableau, *Une pauvre bête,* est préférable ; il est plus digne de son auteur, je le reconnais, bien que, pour mon compte, je n'aime guère cela. M. Stevens possède l'art de peindre, et il n'a pas le sentiment de la peinture ; c'est ainsi seulement que je parviens à m'expliquer l'inégalité de ses productions.

Un peintre étranger, M. Achenbach, de Dusseldorf, a exposé une très-belle *Vue du Môle de Naples* ; elle est d'une vérité saisissante. Sauf quelque lourdeur dans les figures et une trop grande abondance de tons gris-blancs dans les premiers plans, ce tableau est d'une couleur remarquable ; c'est bien un effet du soir ; on y respire un air frais. La fumée du Vésuve est lourde et d'un ton cru. Je me souviens bien d'avoir vu ces masses de fumée se dessiner ainsi sur le fond bleu du ciel ; mais la fumée qui s'échappe du cratère n'a pas toujours cet aspect, et l'artiste aurait pu choisir un meilleur moment. Quand on a la liberté du choix, pourquoi ne pas bien choisir ?

J'ai parlé, dans un précédent chapitre, des *Bohémiens* de M. Bellet du Poisat, œuvre d'une originalité puissante et inculte ; j'ai vu enfin le second tableau du même auteur, l'*Entrée des Hussites au concile de Bâle.* J'y retrouve les mêmes qualités, le mouvement, la hardiesse, un talent de composition, trop théâtral

peut-être, mais un vrai talent. La lumière pénètre à grands flots dans la vaste enceinte et fait miroiter tous ces costumes épiscopaux d'une variété de tons infinie. Le groupe des Hussites est peint avec fermeté. A son entrée, toutes les têtes mitrées du concile s'agitent en sens divers. Il y a de la vie, de l'air, de la lumière, dans cette scène. M. Bellet du Poisat a les qualités de ses défauts; il ne contient pas toujours assez son énergie, et il se laisse aller à des exagérations de ton et de pose. Ainsi, je ne citerai que la main noire et raide d'un cardinal, sur le premier plan, qui se détache à l'emporte-pièce sur les tons lumineux du fond. M. Bellet du Poisat doit se rendre maître de sa verve : la verve est au talent ce que les chevaux sont à l'homme; il doit les diriger, et non leur laisser prendre le mors aux dents et se laisser emporter par eux.

J'ai remarqué un tableau de M. Étienne Billet; ce sont des jeunes femmes arméniennes à la fontaine ; elles devisent pendant que de beaux enfants jouent au bord de l'eau. C'est une assez heureuse imitation de Decamps et de Marilhat, et si je la mentionne, ce n'est certes pas pour encourager l'imitateur, c'est bien plus pour lui conseiller de puiser en son propre fonds. Ballanche a dit que l'initié tue l'initiateur ; en peinture, on peut dire que l'imité tue l'imitateur. Tant qu'un artiste n'a pas le courage ou la force d'être lui-même, de mettre en relief sa propre individualité, il ne vit pas. Or il me semble que M. Billet peut vivre de sa vie. Il y a dans son tableau un effet de ciel sous une voûte, effet bien observé, bien traduit, qui révèle

son talent et me fait oublier les tons durs de ses premiers plans.

Où donc M. Émile Boniface a-t-il vu le roi d'Yvetot qu'il nous a représenté? Jamais la Normandie a-t-elle vu tant de soleil, tant de couleurs éclatantes amoncelées en un tel désordre? De loin, on dirait une botte de roses effeuillées. Je rappelle M. Boniface à la modération et à un plus juste sentiment de la vérité. De même que l'on passe du plaisant au sévère, je passe du rose au noir, c'est-à-dire au tableau que M. Bouguereau a exposé sous ce titre lugubre : *le Jour des morts*, et représentant deux jeunes filles en grand deuil déposant des couronnes d'immortelles sur une tombe aimée. C'est une bonne étude, pleine de sentiment. N'allez pas croire cependant que cet artiste soit voué au noir; il a aussi sa botte de roses : une Vénus rose, guérissant un petit Amour non moins rose. Par l'uniformité et la convention des tons, par la composition, par tous les points enfin, ce tableau est trop classique. Qui nous délivrera, non pas des Grecs et des Romains, non pas de l'Amour, à Dieu ne plaise! mais des petits Amours roses, blonds et frisés? Il me semble qu'il y en a cette année au Salon plus que d'habitude. Est-il bien nécessaire, pour peindre l'Amour, de représenter ce *bambino* avec son éternel attirail de flèches, de carquois, de flambeaux, etc. ?

M. Émile Bouquet a exposé un charmant tableau du genre : *Parrain et Marraine*, qui me parle gracieusement et coquettement de l'Amour bien mieux que toutes les rimes et tous les Cupidons de la Fable. Le talent consciencieux de M. Bouquet ne s'exerce pas

seulement dans les œuvres légères; j'ai vu, parmi les tableaux de sainteté, un *Baptême du Christ,* signé de son nom, savante étude qui se distingue par la beauté de la composition autant que par une exécution ferme et soignée. Un autre Bouquet, M. Pau Bouquet, est un paysagiste dont le talent mérite d'être sérieusement encouragé. *Entre deux ondées* est un bon tableau où je remarque des germes que l'étude et l'observation développeront.

M. Bournichon est aussi un paysagiste que je me reprocherais d'oublier ; je sais bien que, malgré moi, j'en oublierai d'autres qui le valent; c'est notre malheur de ne pouvoir ni tout voir ni tout dire. Les paysages de M. Bournichon, *Marais de la Jonnelière,* ont un aspect réjouissant ; l'œil aime à s'y reposer, les eaux ont de la transparence, les fonds se perdent bien à l'horizon ; mais la couleur manque de verve ; il y a dans le ciel de la confusion et des tons sales qui doivent disparaître. Il faut peindre avec le pinceau et non estomper.

M. Gustave Brion paraît savoir cela sur le bout du doigt. Je me suis arrêté avec grand plaisir devant sa *Porte d'église pendant la messe.* L'église est trop pleine, et sous le porche moussu de l'humble édifice les paysans se pressent. Des femmes, des enfants sont assis ou à genoux parmi les dalles tumulaires qui entourent l'église. M. Brion a peint son tableau avec amour, on le sent, il a consciencieusement observé et étudié ses types, il a groupé avec art ses personnages. Le premier plan du ciel est lourd et monotone ; les tons sont généralement sombres, mais nous som-

mes en Bretagne, ne l'oublions pas, et M. Brion ne s'est pas senti la force d'improviser des rayons de soleil comme l'a fait pour la Normandie le joyeux auteur du *Roi d'Yvetot* dont je parlais tout à l'heure. Il a tout aussi bien fait.

Ce que je reprochais plus haut à l'artiste qui reflète par trop servilement Marilhat, je pourrais bien le reprocher un peu à M. Charles Chassevent, élève de Diaz, qui a pris la bonne manière de son maître, à ce point que l'illusion à quelques pas est complète. Sans doute il n'y a pas grand mal à cela, pour moi surtout qui aime beaucoup l'ancien Diaz; mais cependant il y a quelque chose de pénible à voir un homme de talent abdiquer ainsi son individualité, son originalité. Je remarque un vif sentiment de la couleur et de la forme dans ces toiles de M. Charles Chassevent, et je voudrais qu'il tâchât de devenir lui-même. On ne peut pas ainsi passer sa vie à être l'ombre d'un autre.

M. Leconte de Roujou a vu Marseille comme je ne l'ai jamais vue, et Dieu sait cependant que je l'ai vue sous les plus splendides rayons du soleil méridional. Quelle crudité de lumière! Si ardents qu'ils soient, les tons exigent plus de ménagements, plus de transitions. La mer dont les flots bleus baignent les vieilles forteresses qui gardent ou font semblant de garder l'entrée du vieux port est au calme plat; elle reflète dans ses ondes transparentes jusqu'aux moindres accidents du terrain, et cependant je vois sur le bord des franges d'écume; j'en vois aussi sous la proue du navire qui attend immobile une brise bienfaisante

à l'entrée du port. N'y a-t-il pas là un contre-sens ? Ce tableau est trop lumineux ; il fatigue l'œil ; la lumière n'y est pas distribuée, elle est partout en masses uniformes. L'excès en tout est un défaut.

J'aime assez que l'artiste mette une idée dans ses toiles. M. Jules Michel a cette heureuse préoccupation, et elle se manifeste dans les tableaux qu'il a exposés. J'ai découvert à des hauteurs démesurées sa *Vertu chancelante*. Pauvre petite vertu ! elle est représentée par une belle fille d'un blond ardent, légèrement vêtue, pieds nus ; une horrible vieille, assise devant elle, lui montre des colliers de perles, des bijoux, des pièces d'or ruisselant sur une table immonde. Et l'enfant hésite, elle ne peut détacher son œil de ces splendeurs qui la tentent. Résistera-t-elle ? Dieu le veuille ! mais j'en doute. Ce tableau est bien composé. La vieille est par trop ridée ; sa pose et son air tournent trop au mélodrame, mais tel qu'il est ce tableau mérite l'attention. Malheureusement il n'est pas facile à découvrir. Deux autres toiles du même auteur : *Désespoir et misère*, et *Pas de roses sans épines*, ont jusqu'ici échappé à toutes mes investigations.

L'idée qui a inspiré à M. Mottez son tableau de Zeuxis ne se dégage pas aussi nettement. Zeuxis, au dire de Pline, était d'une scrupuleuse exactitude dans l'imitation du vrai. Lorsque les habitants d'Agrigente lui demandèrent la statue de Junon pour le temple qu'ils avaient élevé à cette déesse, Zeuxis ne consentit qu'à une condition : il exigea, avant de se mettre à l'œuvre, que les plus belles filles du pays vinssent devant lui se dépouiller de leurs voiles ; il devait

choisir parmi elles celle dont la beauté serait le plus irréprochable pour lui servir de modèle. De notre temps, un artiste qui élèverait de telles prétentions serait probablement traduit en police correctionnelle. Les Grecs avaient un tel sentiment et un tel amour de l'art que les plus nobles familles se disputèrent l'honneur de fournir les modèles. M. Mottez a représenté le moment où Zeuxis fait son choix. Nous sommes dans son atelier, un rideau presque transparent se dresse dans le fond ; c'est là que le glorieux artiste examine la beauté des formes soumises à son examen. Sur le premier plan, les jeunes filles accompagnées de leurs mères attendent le moment où elles passeront à leur tour sous les yeux du juge redoutable. L'une d'elles, qui sans doute a été refusée, pleure dans un coin, pendant qu'une vieille entr'ouvre un des coins du rideau et veut juger par elle-même de l'équité du juge.

Le sujet est délicat ; M. Mottez s'en est tiré très-honnêtement ; sa composition est habile ; l'exécution l'est moins : elle est un peu dure de tons ; les figures paraissent avoir été découpées sur le fond, effet toujours disgracieux.

Le tableau qui représente Phryné est moins réussi. Phryné avait commis un crime ; elle comparaît devant ses juges et devant le peuple assemblé. Son avocat, à bout d'arguments, ne voit rien de mieux à faire que d'arracher à Phryné sa tunique. Phryné s'était prêtée sans doute à ce coup de théâtre (une prêtresse de Vénus n'y regardait pas de si près) ; les juges en la voyant déclarèrent qu'on ne pouvait pas décem-

ment condamner à la peine capitale une femme si admirablement belle. Il me semble que ces anciens, dont on nous fait admirer les vertus, avaient des mœurs légèrement décolletées. Nous valons mieux que cela. M. Mottez a traité ce sujet d'une façon étrange. Le corps de Phryné est seul éclairé dans le tableau ; on dirait un jet de lumière électrique dirigé sur le corps de la jeune femme. Au fait, l'avocat qui avait imaginé ce coup de théâtre devait avoir pris toutes les précautions pour produire l'effet qu'il en attendait.

Parmi les artistes qui vont demander à l'Orient leurs inspirations, M. Mouchot est un de ceux dont les travaux méritent le plus d'être encouragés. Nous avons vu dernièrement dans l'*Illustration* un très-bon dessin signé de son nom, représentant l'inauguration des travaux de l'isthme de Suez. Il a au salon une bonne peinture, représentant la mosquée du sultan Kalaoun au Caire. Composition, couleur, dessin, tout cela n'est pas irréprochable sans doute, mais tout cela est plein de promesses, que M. Mouchot tiendra, pour peu qu'il le veuille résolûment.

Le goût de la peinture se répand ; nous voyons d'année en année s'élever le nombre des artistes amateurs, gens du monde, qui font de l'art un noble délassement, et qui viennent humblement solliciter les suffrages du public. En l'absence de Mme Rougemont, une femme qui se cache modestement sous le pseudonyme de Mme Henriette Browne, obtient un succès auquel je suis enchanté d'avoir contribué pour

mon humble part; ici, c'est la princesse Mathilde, là, c'est Mᵐᵉ la comtesse de Nadaillac, qui soumettent leurs œuvres au juge des juges. Des jeunes gens riches ou titrés, qui pourraient gaspiller leur temps, leur fortune et leur santé dans de faciles plaisirs, préfèrent s'enfermer dans leur atelier et y acquérir du talent et de la gloire. M. de Balleroy, qui n'avait jusqu'ici exposé que des toiles timides, aborde la grande peinture et nous donne un hallali de sangliers, des tableaux de genre et de chasse qui révèlent de très-sérieux et de très-intelligents progrès. M. Flahaut expose un paysage, un bord de rivière peint avec un vif sentiment de l'art. Il me semble que de telles tendances doivent être sérieusement encouragées, et je me demande pourquoi la critique ne ferait pas un bienveillant accueil à ces artistes amateurs qui, par un travail sérieux, peuvent conquérir un véritable talent. De quelque part qu'il vienne, le talent n'est-il pas toujours le bienvenu? Quand nous voyons le tableau des Sœurs soignant un pauvre petit enfant malade, quand nous sommes émus par le sentiment qui a inspiré cette toile, avons-nous besoin de nous inquiéter de savoir si Mᵐᵉ H. Browne est Anglaise ou Française, femme du monde ou artiste de profession?

Mais je me rappelle que j'ai vu d'autres sœurs de charité que celles de Mᵐᵉ Browne. M. Armand Gautier, au lieu de les représenter dans l'exercice de leurs charitables fonctions, nous les a montrées en récréation, graves et recueillies, dans la cour attenante à leur demeure. J'ai remarqué l'effet simple et vrai de

ce tableau. Certes, le sujet ne prêtait guère à de brillants développements, et cependant M. A. Gautier a su en tirer un excellent parti. L'exécution laisse quelque chose à désirer, mais la couleur est bonne et la composition est bien ordonnée.

Au lieu d'intituler son tableau *Céphale et Procris*, M. Eugène Gluck aurait mieux fait de lui donner pour titre : *les Dangers de la jalousie*. Céphale aimait beaucoup sa femme Procris, mais Céphale aimait beaucoup aussi la chasse. Quand il quittait sa femme pour aller se livrer à sa passion favorite, Procris concevait des soupçons. « Il me dit qu'il va chasser, pensait-elle, mais cela me paraît louche; bien certainement il est infidèle ! » Un jour, n'y tenant plus, elle suivit à pas de loup son mari dans les bois. Céphale, entendant du bruit derrière lui, se retourna brusquement, et à tout hasard lança sa flèche, qui atteignit Procris en pleine poitrine. Il s'approche et découvre sa femme expirant. Quand je dis qu'il la découvre, c'est une façon de parler, car l'infortunée, dans sa préoccupation jalouse, avait oublié de se couvrir du moindre vêtement.

Il y a des qualités estimables dans ce tableau : il est bien ordonné, le mouvement en est bon, le paysage est vrai, mais la peinture manque de vigueur, le dessin n'est pas toujours très-correct; le torse du chasseur est confus; le corps de la femme manque de souplesse; c'est par trop classique. Cette femme qui, dans ce costume léger, vient de traverser les clairières, de marcher à travers les haies vives pour épier son mari, est peignée avec soin ; son corps a

l'air d'avoir été passé à la poudre de riz en sortant d'un bain parfumé. Il faudrait pourtant tenir plus de compte de la vérité. Pauvre vérité! faut-il la maltraiter à ce point parce qu'on emprunte un sujet à la Fable?

La Fable me fait songer au fabuliste. M. Dupuis a exposé un portrait de Lachambaudie, le poëte populaire, et un portrait fort ressemblant de M. Panis. Je regrette que l'artiste, au lieu de représenter Lachambaudie dans une pose naturelle, lui ait donné un air inspiré. Même quand il récite ses fables, le poëte n'a pas cet air-là ; le teint est aussi trop vif. Le portrait de M. Panis est préférable sous tous les rapports; le dessin en est bon et la couleur vraie.

Parmi les bons portraits du Salon, je veux citer encore une toute petite toile de M. Louis Garcin. C'est une très-bonne peinture, fine de ton, largement et simplement exécutée. Je ne ferai pas le même compliment à M. Edouard Girardet : sa peinture a quelque chose d'aigu qui fait peine à voir, mais je louerai sans réserve la composition, le dessin d'un charmant tableau, la *Glissade*. C'est une joyeuse troupe d'enfants qui s'amusent sur la neige. Toutes ces petites physionomies sont observées et rendues avec un soin scrupuleux. Comme tous ces yeux pétillent, comme toutes ces lèvres roses rient de bon cœur! quel dommage que ce soit peint avec un burin plus qu'avec un pinceau !

Un autre Girardet (Karl) a exposé de beaux paysages pris en Suisse, remarquables comme exécution et comme sentiment exquis de la nature.

Il y a deux Giraud, comme il y a deux Girardet. M. Charles Giraud peint des intérieurs avec une très-grande finesse d'observation et une richesse de tons que ce genre de peinture semble exclure. M. Charles Giraud est coloriste et dessinateur. M. Eugène Giraud ne l'est pas moins; peut-être même sa couleur est-elle trop vive, trop pailletée, trop coquette. Ses *Femmes d'Alger*, et sa *Bouquetière*, qui me semble être un charmant portrait, sont des toiles étincelantes de lumière. Les détails sont habilement agencés, exactement observés : c'est une peinture spirituelle plus que savante, lumineuse plus que correcte. J'engage M. Giraud à ne pas trop se laisser aller à cette pente.

IX

On a dit souvent qu'il y avait bien des sortes de courages et c'est vrai ! A toutes les énumérations déjà faites, courage militaire, courage civil, courage religieux, etc., il convient, ce me semble, d'ajouter une nouvelle espèce de courage : c'est celui dont les critiques font preuve en venant chaque semaine raconter leurs impressions de voyage à travers l'Exposition quand toutes les préoccupations, toutes les anxiétés, tous les enthousiasmes sont tournés vers l'Italie, d'où nos armées victorieuses nous envoient de si triomphants feuilletons. Allez donc lutter contre de tels adversaires, quand l'Autriche elle-même ne trouve rien de mieux à faire, après avoir été battue, que de battre en retraite devant eux ! Nous sommes plus braves ; nous tenons la campagne sans espoir de succès. Respect au courage malheureux !

Nous avons d'ailleurs plus d'un motif pour nous enhardir. Si graves que soient les circonstances ac-

tuelles, le goût du public pour les exhibitions artistiques semble s'accroître au lieu de s'attiédir. Il semble que nous éprouvions le besoin de nous réfugier dans les régions sereines de l'art pour tenir notre esprit à la hauteur des grands événements qui s'acomplissent. L'affluence est de plus en plus grande au palais des Champs-Élysées ; le nombre des visiteurs s'accroît de jour en jour dans les salles où sont exposées les œuvres d'Ary Scheffer ; la foule se presse chaque dimanche dans les galeries du Louvre et dans celles du Luxembourg.

Chose étrange ! cette nation que l'on disait gangrenée de matérialisme, exclusivement livrée au culte des intérêts, n'ayant plus de passion que celle de l'argent, cette nation calomniée redevient tout à coup jeune, enthousiaste, ardente, généreuse, chevaleresque ; son cœur bat au récit des actes héroïques ; elle prodigue son or, elle offre le sang de ses plus glorieux enfants, elle est sublime, en un mot, notre chère France, notre mère bien aimée ! Elle est toujours le bras élu, ce bras par lequel Dieu accomplit ses prodiges: *Gesta Dei per Francos*.

Pourquoi donc hésiterions-nous à élever notre humble voix? L'art n'est-il pas une des plus puissantes manifestations de la vie nationale? n'est-il pas aussi une de nos gloires? n'est-ce pas lui qui écrit, chante, peint, sculpte et burine les grandes actions? n'est-ce pas lui qui traduit sur des pages immortelles les sentiments populaires?

La peinture n'est-elle pas associée, la première, à tous nos événements glorieux? N'a-t-elle pas déjà ses

envoyés officiels sur les champs de bataille du Piémont et de la Lombardie, sans compter les volontaires, les Garibaldi de l'art, qui vont, en tirailleurs, peindre les épisodes de la guerre? Nos soldats leur ont, Dieu merci! taillé de la besogne pour longtemps. Et ce n'est pas fini! Que nos artistes peignent comme nos intrépides soldats se battent, que chacun de nous fasse aussi vaillamment son métier, c'est la grâce que je nous souhaite!

Et, pour commencer, je tiens à réparer bien vite un oubli. Je voulais depuis longtemps parler d'un tableau fort original de M. Schmitson, peintre allemand. Il me semblait que, en raison des haines insensées qui fermentent contre nous en Allemagne, c'était un devoir de courtoisie de signaler l'œuvre d'un Allemand. Malheureusement, le nom de M. Schmitson ne venait pas au bout de ma plume. Pour plus de sûreté, cette fois, c'est par lui que je commence. Il y a de l'originalité et une très-remarquable vigueur d'exécution dans ce tableau étrange. Ce sont, dit le livret, des chevaux hongrois jouant avec des chiens de Czikos. Ces chiens et ces chevaux, d'une couleur uniforme, lancés à fond de train à travers une grande prairie que leurs ombres découpent d'une façon bizarre, ont un aspect fantastique et des formes sauvages. Tel qu'il est, pourtant, ce tableau a de remarquables qualités de peinture qui attirent et étonnent le regard.

Une autre toile du même auteur représente *Un attelage de bœufs* gravissant lourdement une route effondrée par les neiges fondues. Le même caractère de puissance et d'étrangeté s'y fait remarquer. Un pro-

fond sentiment de la nature, une tendance à la voir sous certains aspects excentriques, une incontestable originalité dans la mise en œuvre, tel est le cachet distinctif du talent de M. Schmitson.

Et puisque je fais œuvre de courtoisie internationale, je ne dois pas oublier de mentionner M. Edward May, Américain, qui semble vouloir s'attacher à relever sa patrie de l'état d'infériorité artistique où elle est encore. M. May a exposé quelques bons tableaux qui témoignent de sérieuses études et de courageux efforts. Un de ces tableaux a un intérêt d'actualité que l'auteur n'avait certainement pas prévu. Une jeune fille italienne, assise auprès de son fiancé, parmi des tombeaux, inscrit sur une des pierre tumulaires le mot sacré que sa bouche sans doute n'ose prononcer : *T'amo!* Je t'aime! le mot des anges, le mot qui ouvre les portes du ciel et qui sera l'éternelle aspiration des cœurs humains.

Ils sont là tous deux, ces beaux jeunes gens, perdus dans les hautes herbes, environnés de tombeaux ; la patrie est captive et humiliée ; là-bas, les baïonnettes étrangères brillent à l'horizon. Que leur importe ! Ils s'aiment et ils oublient le monde entier au bruit du battement de leurs cœurs. Égoïsme ! direz-vous. C'est vrai. Mais égoïsme à deux, égoïsme qui consiste à s'anéantir soi-même dans l'être aimé, égoïsme qui est le point de départ de la famille et le fondement de toute société. Dites qu'il est des heures suprêmes où ce doux murmure de l'amour doit se taire devant un sentiment supérieur, devant la patrie en danger, devant l'indépendance menacée, et vous

aurez raison. Mais soyez sûr que ces quatre lettres, *t'amo*, tracées par cette belle jeune fille d'une main tremblante, seront l'éternel foyer de tout enthousiasme et de toute poésie.

Voilà pour le sentiment : il est parfait. L'exécution laisse quelque chose à désirer. Le tableau de M. May est peint dans un ton chaud et vrai. Le dessin n'est pas irréprochable ; l'épaule de la jeune fille est disgracieuse et mal emmanchée ; le bras gauche, qui entoure le cou du jeune homme, est trop long ; l'expression de tête de celui-ci manque de rayonnement. On n'est pas amoureux transi à ce point.

Un autre Américain, M. Rothermel, aspire aussi à prendre la revanche de l'échec que son pays essuya lors de l'exposition universelle de 1855 ; ses tableaux, parmi lesquels j'ai surtout remarqué *le Virtuose*, un beau vieillard plongé dans un fauteuil où il feuillette des recueils d'estampes, ses tableaux, dis-je, sont peints avec soin ; on y remarque une certaine entente de la couleur qui n'est pas habituelle à l'école américaine, une vigueur de pinceau, une *maestria* de bon augure. Courage donc, et poussons un *hourra* en l'honneur de la jeune Amérique.

Qu'est-ce que les passions ont donc fait à M. Tinthoin? Il nous les représente sous des formes assez agréables, mais sans élévation, sans grandeur, sans poésie. Les passions valent mieux que cela, quoi qu'on en dise. Elles nous conduisent à notre perte, dit gravement M. Prud'homme. Tant pis pour ceux qui se laissent ainsi conduire ! Essayons au contraire de les conduire nous-mêmes, de les diriger, et nous

ferons merveille. M. Tinthoin n'a pas l'air de s'en douter. Six belles jeunes femmes entourent un pauvre diable qui n'en peut mais, à bout d'énergie morale et de force physique. Ce sont les *Passions de la vie*, dites-vous ? Mais, alors, il fallait donner à ces passions plus de beauté, plus de puissance, plus d'entraînement. Quand elles nous séduisent, quand elles nous emportent, les passions ont d'autres allures. Il y avait là une idée ; mais l'artiste l'ayant rétrécie, amoindrie, sa peinture a subi le contre-coup de cet amoindrissement. Dessin, forme, couleur tout est petit, mince et comme égratigné dans ce tableau. Les femmes sont dépourvues de grandeur ; cet homme, qui est leur victime, ne m'intéresse pas. En prenant la contre-partie de ce tableau, M. Tinthoin pourrait arriver à une belle composition. Ce serait l'homme maître des passions au lieu du thème vulgaire qui le représente asservi par elles ; l'homme transformant l'instrument de sa perte en un instrument de gloire et de puissance.

Les passions mal dirigées, mal contenues, peuplent sans doute l'enfer que M. Feyen-Perrin nous a montré en s'inspirant de quelques vers du Dante. Le sombre poëte vit venir à lui, pareilles à un vol de grues, des ombres gémissantes que le tourbillon emportait. Ces ombres enlacées, douloureuses, l'artiste nous les représente formant comme une vivante guirlande que fouettent les brises infernales. M. Feyen-Perrin ne s'est pas seulement inspiré du Dante, il s'est beaucoup inspiré aussi, pour l'exécution, d'Eugène Delacroix, dont il n'a pu s'approprier encore la cou-

leur harmonieuse. Mais c'est beaucoup déjà que de suivre de tels guides. On peut s'égarer à leur suite, on ne s'y perd pas. Nous engageons cependant l'auteur des *Damnés* à aborder des sujets moins terribles.

J'aime mieux le *Dernier né*, de M. Charles de Coubertin. Nous sommes à Venise, la belle, la poétique, l'infortunée Venise, frémissante sous son joug. Deux jeunes femmes sont agenouillées près d'un petit cercueil que recouvre une draperie blanche. Elles pleurent et prient. Pourquoi pleurer? Le pauvre enfant en mettant les pieds dans la vie a été épouvanté et s'est enfui vers de plus calmes régions. Le rayon du soleil qui joue sur le cercueil semble applaudir à la résolution de l'enfant. Je me suis arrêté pensif devant cette toile habilement composée, pleine de sentiment, peinte avec talent et avec goût, et l'impression qu'elle m'a laissée m'en rappelle une analogue que j'ai éprouvée devant un tableau de M. Crauk : *les Orphelines*.

Ici, ce n'est plus l'enfant qui détourne sa face et remonte vers Dieu; c'est la mère, au contraire, qui, lasse du fardeau de la vie, succombe à la tâche et laisse les orphelins seuls et abandonnés. Les croque-morts, avec leur magnifique indifférence, emportent la lourde bière. Deux petites filles, qui entrevoient à peine l'étendue du malheur qui les frappe, restent isolées dans l'étroite mansarde. Sur une table, la bougie funéraire brûle encore auprès de la branche de buis bénit. Pauvres enfants, qui veillera sur eux, qui les protégera désormais? Heureux l'artiste qui fait rêver! J'estime trop le talent et surtout le cœur de

M. Charles de Coubertin pour lui dire qu'il a fait un chef-d'œuvre. Il a beaucoup de progrès à faire : sa couleur manque d'éclat, sa touche est indécise et molle, mais il a la qualité essentielle : il pense. Je n'ai pas pu rencontrer une autre toile de lui, représentant sainte Colette au moment où elle délivre par ses prières une âme du purgatoire. Je n'aurais pas été fâché de voir comment s'accomplit cette mystérieuse opération, et d'apprécier sous un autre jour le talent de M. de Coubertin ; mais c'est au Salon que se vérifie le plus rarement la parole évangélique : Cherchez et vous trouverez ! J'ai souvenir d'avoir passé une grande heure à chercher un tableau, dont le titre, au livret, m'avait séduit : *Vision d'un penseur ; le Génie de l'avenir*, par M. Louis Browne ; impossible de dénicher ce penseur et ce génie.

On est plus heureux avec les Psyché ; elles abondent. J'ai déjà parlé de celle de M. Bonnegrâce, en voici une autre ; elle est de M. Estienne. Éternelle et charmante fable qui ne cessera jamais de séduire les artistes et qui ne corrigera jamais une seule femme du terrible défaut que Psyché expia si cruellement. M. Estienne l'a représentée, la belle et gracieuse enfant, non plus dans sa candeur d'innocence, frémissante sous le premier baiser de l'invisible amant, mais pâle et désolée dans son abandon, alors que la lampe fatale a fait son œuvre et que l'Amour s'enfuit. Je veux louer les brillantes qualités de couleur qui distinguent ce tableau, et en même temps reprocher à l'auteur je ne sais quoi de sec, de convenu, d'étroit dans sa forme et dans sa touche ; je lui voudrais plus

de vigueur, plus de jeunesse : non la jeunesse telle que la représente M. Juglar, jeunesse blafarde et maladive, mais la jeunesse avec toutes ses ardeurs, toutes ses générosités et toutes ses audaces. M. Juglar a pourtant fait un des plus beaux tableaux de nature morte qui soient au Salon; c'est largement peint, et, pour tout dire, c'est un coup de maître dont je reparlerai dans mon prochain et dernier feuilleton, spécialement consacré aux fleurs, fruits, etc. Mais que signifie ce tableau intitulé *la Jeunesse*? Je vois bien une espèce de bachelier de Salamanque endormi sur une chaise, tandis qu'une Esméralda bien portante, sort sous le bras d'un Phœbus de Chateaupers. Je vois bien là des jeunes gens, mais où est la jeunesse? il y en a plus — de jeunesse — dans la *Course bretonne*, de M. Alfred Darjou. En avant! à hue! à dia! sautez les fossés, franchissez les barrières! Quel mouvement! quel entrain! Il y a de la vie dans cette toile, de l'harmonie dans les tons argentins de ce tableau; le relief, la vigueur y manquent peut-être, mais, tel qu'il est, il vaut à son auteur une très-honorable mention.

Je distinguerais d'une façon plus éclatante encore la *Vision d'Ézéchiel*, de M. Lobrichon. Il fallait de l'audace pour aborder un tel sujet. Laissons parler le prophète : « L'esprit entra dans ces ossements; ils devinrent vivants et animés; ils se tinrent tout droits sur les pieds, et il s'en forma une armée! » L'artiste a représenté Ézéchiel au moment où, étendant sa main puissante sur la vallée sombre où dormaient naguère tant de débris informes, il fait surgir des

foules innombrables. Le tableau est d'un grand effet, bien composé, bien compris. La couleur est trop uniformément noire et grise ; le paysage n'a pas l'ampleur biblique du sujet; c'est pourtant là une belle et consciencieuse étude, une des œuvres sérieuses qu'il est du devoir de la critique d'encourager.

Que ne puis-je, comme Ézéchiel, rendre pour un instant la vie à un courageux artiste qui est mort depuis l'ouverture de l'exposition, M. François Dauphin, artiste doublé d'un penseur ; penseur qui fut aussi un homme d'action, un bon citoyen aux jours du danger. En admirant sa dernière œuvre, *le Christ au jardin des Olives, écartant le calice d'amertume,* il me semblait que le peintre y avait écrit sa dernière pensée. Lui aussi il avait le calice à vider, le calice des déceptions, des noires ingratitudes. Ce tableau, d'une belle couleur, est peint avec un profond sentiment de tristesse; peu d'artistes ont si poétiquement compris et traduit la douleur surhumaine de celui qui mourait pour avoir voulu racheter le monde et qui, succombant un instant sous la faiblesse de son humanité, repoussait la coupe de fiel.

Une autre artiste, qui fut un des plus gracieux ornements de la société élégante de Paris, M^{me} Rougemont, vient de mourir aussi, dans tout l'éclat de sa beauté, dans la pleine maturité d'un talent délicat et ferme à la fois. Les vivants me pardonneront de consacrer quelques lignes à l'expression des regrets qu'inspire cette perte prématurée. M^{me} Rougemont laisse de remarquables portraits, des toiles estimées. Nous citerons entre autres un *Pifferaro* et une *Joueuse*

de mandoline, qui attirèrent vivement l'attention il y a quelques années à peine. Pauvre femme! Mais non! elle meurt jeune, n'est-ce pas un signe d'élection? Je ne plains pas ceux qui partent, je plains ceux qui restent. Où seraient les régions lumineuses, si ce n'était au delà du tombeau?

Qu'est-ce que l'Amour vaincu? qu'est-ce que l'Amour triomphant? M. Alexandre Colin a essayé de résoudre ce problème, et j'avoue que je ne comprends rien à son explication. Je vois ici une femm renversée, dans une attitude douloureuse, les mains liées, et un fripon d'enfant, — cet âge est sans pitié, — qui pose son pied vainqueur sur le sein de la belle captive, et l'on me dit : voià l'Amour triomphant. Plus loin, M. A. Colin me montre le même bambin piteusement attaché à un poteau au-dessus d'un bûcher. Une femme, qui a l'air de la Muse tragique, met le feu au bûcher avec le flambeau de l'Amour. Ce qui est une application ingénieuse du principe homœopathique *similia similibus*, et le livret me dit que cette toile représente l'*Amour vaincu*.

C'est possible, mais je n'en crois rien ; on ne vainc pas l'amour; on cesse d'aimer, cela se voit, hélas ! et l'amour n'a pas de si brutales allures qu'il plaît à M. A. Colin de le supposer. Je connais, pour ma part une foule d'hommes et de femmes que l'amour a tués et qui se portent assez bien. Que l'on souffre plus ou moins longtemps de l'abandon ou du dédain d'une personne aimée, c'est tout naturel; mais le cœur s'élève et se purifie généralement dans cette souffrance.

Ces deux petits tableaux ont du charme. L'Amour triomphant est bien supérieur toutefois à l'Amour vaincu. La jeune femme que le petit bonhomme piétine est bien traitée. M. Alexandre Colin peint avec un soin consciencieux.

Je suis bien en retard avec un artiste dont j'ai depuis longtemps cependant distingué les tableaux. M. Luminais a exposé deux toiles remarquables : *le Cri du chouan* et *une Rixe dans un cabaret*. Il y a un effet puissant de vérité dans ce vieux chouan qui, le fusil en bandoulière et le pistolet à la ceinture, appelle dans le creux de sa main; cri de ralliement, cri de guerre civile que l'écho des rochers va porter à d'invisibles compagnons. La scène de cabaret est pleine de vigueur et de mouvement; elle est bien observée et rendue avec talent. M. Luminais peint dans une gamme de couleur un peu sombre, mais vivante et énergique. Je l'engage pourtant à se défier de cette tendance au noir qui est toujours fâcheuse, et qui l'est surtout pour un artiste dont le nom a pour étymologie le mot lumière.

M. Armand Leleux, qu'il ne faut pas confondre avec M. Adolphe Leleux, dont j'ai déjà parlé, ne craint pas d'aborder les tons lumineux, et ses toiles ne s'en trouvent pas plus mal. C'est si bon, le soleil! *Le Passeur* est un charmant tableau, tout chatoyant d'effets rayonnants, très-réussi. L'artiste a trop sacrifié le paysage et les fonds à son premier plan; mais ce premier plan est si coquet, si caressant de tons, que je pardonne volontiers le sacrifice.

Le Message, c'est-à-dire une jeune femme lisant une lettre, est aussi d'un effet très-piquant, bien que le fond soit trop noir. Je ne sais pas ce que contient cette lettre, mais je le devinerais presque en voyant ce doux et frais visage de la jolie petite liseuse. Si le vieux Fontenelle était à ma place, il dirait en hochant la tête : « Je vous dis que l'amour a passé par là! » Est-ce l'amour vaincu? est-ce l'amour triomphant? Quelle folie! c'est l'amour heureux, le seul amour digne d'envie.

A ce message amoureux, je préfère cependant une petite toile représentant *la Leçon de couture*, dans un intérieur suisse. C'est fin et plein de goût; c'est modelé, composé, dessiné et peint avec beaucoup d'art. J'ai critiqué M. Adolphe Leleux; j'espère bien, s'il n'a pas trouvé ma critique juste, qu'il sera de mon avis en ce qui concerne son frère ou son cousin, ou tout simplement son homonyme.

Ah! quelle transition! je passe tout à coup du blanc au noir, des plus charmantes réalités de la vie aux plus sombres fictions. M. Leloir a peint la mort d'Homère. Pourquoi? Je n'en sais rien. Quelle idée de choisir un pareil sujet? Qu'est-ce que l'histoire nous a appris de cette mort qui puisse intéresser l'art? Peignez, si vous le voulez, après tant d'autres, le poëte immortel aveugle et mendiant; mais nous représenter un vieillard mort, dans un paysage classique avec une lyre brisée à ses pieds, tenant dans sa main crispée un papier apocryphe, ce n'est pas la peine.

Ah! combien j'aime mieux *les Fantômes* de

M. Piette! nous restons encore avec lui dans le domaine de la fantaisie, mais de la fantaisie ailée, jeune et pimpante. Une barque pleine de murmures amoureux passe là-bas mollement éclairée par les rayons de la lune. Où vont-ils ainsi, ces beaux jeunes gens, ces jeunes femmes couronnées de fleurs? Où ils vont? dans le pays des chimères, ce mystérieux pays où nous avons voyagé à vingt ans et d'où les réalités de la vie nous rappellent si vite. Adieu les fous! adieu les sages! adieu beaux amoureux! adieu, et bon voyage! que le flot vous soit propice! Mon œil vous suit avec envie. M. Piette a fait là un gentil petit tableau, gracieusement chiffonné, charmant de ton et d'effet; mais je lui dirai ce qu'il faudra bien dire un jour ou l'autre à ces jeunes voyageurs : Le talent et la vie ont de plus sérieuses exigences. A l'œuvre donc! Gardez la jeunesse de l'esprit, la jeunesse du cœur, si vous pouvez, mais donnez au talent et à la vie plus de précision et plus de virilité.

Je parle des réalités de la vie. Tenez! tournez la tête, voyez cet homme haletant, essoufflé, devant un brasier dans lequel il jette son dernier meuble, et découvrez-vous respectueusement : cet homme est Bernard de Palissy. Sa femme et sa fille regardent avec une admiration mêlée d'effroi l'homme de génie poursuivant son œuvre. M. Pantin-Fontenay n'a pas traité ce magnifique sujet en maître; je lui sais gré, néanmoins, de l'avoir abordé; il est bon que, de temps à autre, l'art rende un public hommage à la mémoire de ces intrépides chercheurs qui ont sacrifié

leur repos, leur fortune, leur vie à l'accomplissement d'un progrès utile.

M. C. Popelin est aussi un de ces artistes consciencieux qui veulent que l'art serve à la glorification de l'idée. Son tableau représentant l'atelier des Estienne fut très-remarqué à la dernière exposition. Il nous montre aujourd'hui Guillaume Budée, fondateur du collége de France, apprenant la langue grecque, dont il fut dans notre patrie le premier professeur, puis un épisode de la vie de Calvin. M. Popelin compose largement ses tableaux ; l'exécution est bonne mais timide encore. Élève d'Ary Scheffer, il a conservé un culte pieux pour la mémoire de son illustre maître ; on dirait qu'il n'ose pas donner à son talent un libre essor. Je voudrais pouvoir enhardir M. Popelin ; je l'engage à moins se défier de ses forces, à donner plus de caractère à ses tableaux, plus de fermeté à son dessin, plus de lumière à sa palette.

Je reprochais dernièrement à un artiste d'avoir traduit sur la toile un épisode de Rolla avant de s'être profondément pénétré du poëme d'Alfred de Musset.

J'adresse le même reproche à M. Pottin, qui a fait un tableau du plus saisissant épisode de *la Coupe et les lèvres*, celui où Frank est déguisé en moine pendant que Belcolore, sa maîtresse, s'agenouille auprès de la bière vide où elle croit que Frank est pour toujours enfermé. Le moine offre à la courtisane de l'or, des bijoux, et la courtisane a bien vite oublié le capitaine Frank. Il faut être sûr de soi pour oser mettre ainsi en scène les personnages que le poëte a créés. C'est la

lutte de Jacob avec l'ange. Ary Scheffer, le plus idéaliste de nos peintres, a réussi à nous donner la Marguerite de Gœthe, mais c'était Ary Scheffer. Il faudra que M. Pottin lutte encore longtemps avec les difficultés de son art avant que nous acceptions ses traductions d'Alfred de Musset. Le livret m'apprend que le même artiste a exposé aussi un *Valentin tué par Faust*; je ne l'ai pas vu, et je ne serais pas étonné que M. Pottin eût mieux réussi avec Gœthe qu'avec Alfred de Musset, le moins saisissable, le plus difficile à traduire de tous les poëtes.

J'ai parlé, dans un précédent article, d'un bon portrait de M. Lazerges; j'aurais voulu trouver dans les autres toiles qu'il a exposées les mêmes qualités. M. Lazerges est un artiste laborieux, passionné pour son art; ses forces ne sont malheureusement pas à la hauteur de son courage et de ses bonnes intentions. A côté de plusieurs tableaux de sainteté dont je ne veux pas médire, il a placé des fantaisies agréables, telles que *le Printemps* et *la Rêverie*, remarquables par la correction du dessin, par le goût de la composition; mais il manque à tout cela le mouvement, la vie; ces chairs sont pâles, le sang n'y circule pas. On dirait que l'artiste a fait la gageure de tenir le milieu entre la peinture et la statuaire.

M. Brunel-Roque est plus coloriste, mais son exécution est moins ferme, ses modelés sont indécis. Il a exposé quelques portraits, le sien et celui d'une jeune créole entre autres, qui révèlent de solides qualités et un rare talent d'observation. J'aime moins une baigneuse, qui a l'inconvénient de ressembler à un bai-

gneur, et qui n'a pas les qualités de coloris qui distinguent les portraits.

M. Perignon, indépendamment des portraits, dont j'ai parlé déjà, a exposé un tableau de genre plein de grâce féminine : c'est la reine Marie-Antoinette dans l'atelier de M*me* Lebrun, et ramassant un pinceau que l'artiste a laissé tomber. C'est un sujet un peu usé que M. Perignon a su rajeunir. Le tableau est bien composé; il est fâcheux qu'il soit déparé par une crudité de tons qui offusque le regard. Parmi les bons portraits de M. Perignon, j'ai omis de citer celui qui est inscrit sous le n° 2390, harmonieux et charmant de tous points. Je répare cet oubli avec grand plaisir. Je cite aussi un bon portrait de Ferouk-Khan, l'ambassadeur de Perse que nous avons vu dernièrement à Paris; ce portrait est de M. Charles Houry.

J'hésite à parler de M. Penguilly, artiste distingué, dont le talent, incontestable pourtant, ne m'est pas sympathique; c'est d'une uniformité fatigante; toujours le même effet, toujours le même procédé : un pinceau qui éclabousse. Parmi ces toiles, qui se suivent et se ressemblent, il en est de remarquables. *La Danse macabre* est traitée avec un soin et une délicatesse extraordinaires; *le Coup de l'étrier*, le *Train d'Artillerie*, ont des qualités d'exécution que je reconnais et que j'admire fort. Je me plains seulement de l'uniformité, ce vilain défaut qui, au dire du poëte, a donné le jour à l'ennui.

X

Je ne sais vraiment pas d'où a pu venir l'idée de donner aux artistes qui peignent plus spécialement les fleurs et les fruits la dénomination de peintres de *nature morte*. Où est donc la vie, si elle n'est pas dans ces charmants et savoureux produits de la nature ? Ce monde des fleurs qui comporte une variété infinie de formes, de nuances, de parfums, n'est-il pas le monde vivant, le monde amoureux par excellence ? Pour que ce monde nous révèle ses secrets, pour qu'il nous raconte ses rêves, ses tendresses, ses passions, sa vie en un mot, il faut l'aimer, il faut l'observer attentivement, il faut admirer en lui la puissance infinie de celui par qui tout vit, tout se meut, tout respire. Le calice d'une fleur est un petit univers où s'agitent des milliers d'existences que la science ne soupçonne même pas.

Avez-vous jamais regardé au microscope une

feuille, la pétale d'une fleur quelconque? Avez-vous vu ces fibres innombrables, ces artères, ces veines à travers lesquelles la séve circule, et où vivent de nombreuses familles d'animalcules impalpables? N'avez-vous pas contemplé la vie dans la fécondante poussière du pollen? Non-seulement chaque fleur a sa physionomie distincte, mais chaque partie de la fleur a son existence qui lui est propre.

Pour peindre les fleurs, pour reproduire non-seulement leur couleur et leur forme, mais aussi leur physionomie, leur sourire, leur expression, leurs airs de tête, il faut à l'artiste un sens qui manque au commun des mortels; il faut que son âme, pour ainsi dire, soit en relation sympathique avec ces petites âmes, ces *animules* qui font de la fleur non-seulement un être vivant, mais un être intelligent à un certain degré.

J'ai sous les yeux, au moment où j'écris ces lignes, un cactus auquel la science donne un nom barbare; il est en train d'épanouir ses magnifiques fleurs écarlates du sein desquelles s'élancent, pareils à une aigrette d'or, des pistils amoureusement groupés autour de la blanche étamine dont le mystérieux baiser les féconde. Vous me considéreriez comme un fou, si je vous répétais ici ce que ces fleurs éclatantes me racontent.

La vie n'a de limites ni dans l'infiniment grand, ni dans l'infiniment petit. Chaque parcelle de la création, chaque atome est un monde soumis à la même loi qui régit les évolutions et les attractions des astres. Des êtres infinitésimaux, passionnés pour le bonheur de

l'homme, qui est leur roi, travaillent sans relâche, soit dans l'atmosphère, soit dans le sein de la terre, à tout ce qui peut contribuer au bien-être, au bonheur de ce maître superbe, qui ne se doute pas même de leur existence. Lorsque ces petits êtres, associés pour une œuvre commune, s'épanouissent en fleurs odorantes ou se solidifient en fruits exquis; lorsque l'homme se les assimile par un de ses sens, ils tombent en extase de bonheur et se transforment pour arriver à une vie supérieure.

Vous comprenez donc bien que ce n'est pas une petite affaire que d'être peintre de fleurs, et que ce qu'on appelle dédaigneusement *nature morte* est, au contraire, la nature vivante, aimante et dévouée. J'avais besoin d'entrer dans ces explications sommaires pour mettre à leur vraie place les artistes dont je vais parler, et pour rendre toute son importance au genre qu'ils ont adopté.

M. Saint-Jean est depuis longues années et il est encore le maître de ce genre; mais, comme toute royauté, celle-ci a ses compétiteurs, et si M. Saint-Jean n'y prend garde, il sera tout simplement détrôné un de ces jours. Du reste, il faut bien le dire à sa gloire, M. Saint-Jean règne depuis bien longtemps déjà, et nul ne peut lui contester son talent de dessinateur, qui le placera toujours au premier rang parmi les artistes contemporains.

Sa couleur est splendide de tons, mais elle a une qualité qui, estimable et précieuse partout ailleurs, devient presque un défaut lorsqu'il s'agit de représenter des fleurs, ces êtres délicats que la moindre

brise agite, qu'un rayon de soleil émeut, qu'une goutte de rosée passionne. Je veux parler d'une fermeté de pinceau, d'une certaine solidité de touche qui durcit et alourdit l'exécution. Je ne croirai jamais que ces fleurs, si parfaitement dessinées et peintes qu'elles soient, aient pu se balancer coquettement sur leurs tiges et incliner leurs têtes sous le baiser d'un papillon.

Le médaillon en bois sculpté, représentant *la Vierge à la Chaise*, entourée de fleurs, est un tableau très-remarquable. Je ne parle pas, bien entendu, de la Vierge, qui n'est là qu'un prétexte, et, pour ainsi dire, un accessoire; je parle des fleurs seulement, où je retrouve tous les mérites du maître, et malheureusement aussi cette solidité de pâte dont je parlais tout à l'heure. C'est beau, mais cela ressemble un peu trop à une impression sur velours; la plupart de ces fleurs manquent de souplesse et de jeunesse. Or, qui aura la grâce et la fraîcheur de la jeunesse si ce n'est la fleur, cette jeunesse du printemps, ce printemps de la nature? C'était surtout cette légèreté, cette vivante jeunesse qu'excellait à rendre le célèbre Hollandais Van Spaendonck, qui est resté sans rivaux. Van Spaendonck avait certainement vécu dans l'intimité des fleurs, il comprenait leur langage, leur sourire; il recevait leurs confidences. Il avait souvenir d'avoir été tour à tour œillet, rose, jasmin, lis, etc., dans ses existences antérieures. M. Saint-Jean n'a probablement pas gardé un souvenir aussi net de ses précédentes transformations, mais il s'en souvient assez pour être un des maîtres dans cette branche

si difficile et trop peu estimée de l'art de peindre, celle qui exige le plus d'observation, d'étude et de persévérance.

Un artiste qui n'a pas, à beaucoup près, la réputation de M. Saint-Jean, marche vaillamment sur ses traces et pourrait bien le distancer, car à un goût exquis il joint quelques-unes des rares qualités qui manquent à son maître. M. Jean Régnier a deux toiles au Salon : l'une représentant un vase de fleurs ; l'autre a pour titre *la Pâquerette des champs et le Papillon*. Le vase de fleurs est une composition hors ligne. Je ne vois rien au Salon de mieux peint, de plus élégant, de mieux composé. M. Jean Régnier n'a certainement pas encore la perfection du dessin de M. Saint-Jean, mais sa couleur a une grâce, une finesse, une légèreté qui s'approprient merveilleusement à la peinture de fleurs.

Ce bouquet est groupé avec un goût et une harmonie de tons que je loue de bon cœur ; non-seulement c'est vrai dans l'ensemble, mais c'est vrai dans le détail, chacune de ces petites reines a sa physionomie, sa pose naturelle, son caractère, j'allais presque dire son parfum. Comme l'illustre maître Van Spaendonck, M. Jean Régnier doit se souvenir du temps où il a été fleur, et avoir conservé d'intimes relations dans ce monde charmant.

S'il me fallait absolument établir un parallèle entre les deux grands artistes lyonnais, — car c'est l'école de Lyon qui est à la tête du genre dont je m'occupe en ce moment, — je dirais que M. Saint-Jean est le peintre puissant et robuste appelé à décorer riche-

ment les magnifiques étoffes et les tentures de soie dont la production est une de nos gloires nationales, tandis que M. Régnier a plus d'accointance avec la nature ; il la pénètre mieux, il la rend plus fidèlement, il en comprend mieux la poésie. Le premier a l'amour de l'exécution, sa touche est vigoureuse, sa couleur violente, ce qui donne à ses fleurs un aspect d'émail ; elles sont saines et vivantes, mais elles manquent d'air, on sent qu'elles ne pourraient vivre longtemps dans cette atmosphère. Le second, au contraire, donne à ses frêles créations le reflet du ciel, les accidents de la lumière ; elles vivent plus de leur vie propre ; elles ont ce je ne sais quoi que les Hollandais, si actifs et si contemplateurs à la fois! ont excellé à rendre. Si comparaison était raison, je dirais que M. Saint-Jean est le Michel-Ange des fleurs et que M. Jean Régnier en est le Raphaël. Ce n'est pas d'aujourd'hui que M. Jean Régnier expose, mais nous n'avions encore rien vu de lui qui valût ce vase de fleurs, bien supérieur à son tableau de *la Pâquerette et du Papillon.* Il y a donc là un sérieux progrès que nous applaudissons très-sincèrement.

Je viens de parler de la supériorité de l'école de Lyon ; elle est incontestable. Cette école, qui a produit un très-grand artiste dont le public ignore le nom, mais que la postérité appréciera, Berjon, le fougueux Berjon ! cette école, dis-je, trouve dans la production industrielle et dans le concours qu'elle apporte à notre belle et grande industrie lyonnaise un stimulant qui l'oblige à de profondes études, à une variété de conceptions auxquelles elle doit et devra

longtemps encore de se maintenir au premier rang.

L'école de Paris, toutefois, essaye bravement de disputer la palme à sa rivale, et ici ce sont les femmes qui sont à l'avant-garde et tiennent d'une main ferme le drapeau. M^{lle} Joséphine Robelet expose deux tableaux qui révèlent un véritable talent et une très-grande science d'observation. La toile intitulée *Pigeons et fruits* est un petit chef-d'œuvre. Si ce n'était qu'un trompe-l'œil habilement réussi, j'en parlerais à peine : c'est mieux que cela, c'est une bonne peinture et un excellent dessin. Ces fruits et le panier d'osier qui les contient sont d'une vérité saisissante, et l'exécution a une précision, un fini merveilleux.

Sans doute M^{lle} J. Robelet est loin encore de la touche puissante, de l'irréprochable dessin de M. Saint-Jean ; elle n'a pas la grâce et le sentiment du pinceau de M. Régnier ; sa couleur est un peu froide, sa touche est molle, léchée. Mais lorsque l'on s'approche de cette toile, et après l'avoir attentivement regardée, on ne peut s'empêcher d'y reconnaître un très-beau talent d'exécution. C'est de la peinture qui gagnera avec le temps. Si M^{lle} J. Robelet est jeune et si elle ne se lasse pas de travailler, elle se fera une place distinguée parmi les peintres de nature morte. Je me sers de ce mot parce qu'il est consacré par l'usage, mais je proteste. J'affirme de nouveau que cette nature morte vit complétement, et une preuve entre mille, c'est qu'il est impossible de la rendre avec succès si l'on n'a pas en soi un sentiment très-vif et très-profond de la vie.

M^me Hortensius Saint-Albin est aussi dans cette avant-garde dont je parlais tout à l'heure. Son tableau *Fleurs et fruits* a de l'éclat ; la composition en est bonne et le dessin correct; si j'avais quelque chose à lui reprocher, ce serait une certaine crudité de tons, une touche trop virile, et çà et là quelques négligences de dessin.

C'est une grâce du bon Dieu que d'être femme quand on est entraîné vers ce genre si difficile. Il ne faut donc pas renoncer de gaieté de cœur à ce bénéfice naturel.

Je n'ai nulle envie de faire des madrigaux, de comparer les femmes aux fleurs et réciproquement. Mais je puis bien dire, sans fadeur, que les femmes sont plus aptes que les hommes à comprendre et à rendre la nature, le sens mystérieux, le caractère des fleurs. Sans doute elles ne peuvent, pas plus que les hommes, atteindre la supériorité dans l'art sans un rude travail, sans une étude approfondie du dessin, mais je crois qu'à labeur égal elles arriveraient plus vite, grâce à la puissance de sentiment qui est en elles. C'est pourquoi il serait très-désirable que les arts du dessin entrassent dans l'éducation gratuite des filles du peuple, non en vue de multiplier le nombre de nos artistes, — qui est déjà très-suffisant, — mais pour ouvrir aux femmes une foule de carrières honorables qui leur sont aujourd'hui fermées grâce à l'envahissement des hommes, dont la présence dans certaines professions est presque ridicule. A combien de femmes le développement de nos arts industriels offrirait d'honnêtes ressources, si les femmes appre-

naient à dessiner en même temps qu'elles apprennent à lire, à écrire, à compter et à coudre !

Un jeune poëte de mes amis, M. Alphonse Pagès, m'a remis un très-curieux travail sur le nombre des femmes qui, depuis un demi-siècle, ont concouru à nos expositions artistiques. Il en résulte que ce nombre a varié à peine dans une période de cinquante à soixante ans, tandis que celui des artistes mâles s'est accru dans des proportions considérables. A quoi cela tient-il ? A ce que l'éducation de la femme est négligée, qu'on la juge tout au plus bonne à faire des enfants ; il serait pourtant assez nécessaire qu'elle pût les élever et les instruire. Les femmes d'ailleurs ont prouvé que leurs aptitudes pour l'art n'étaient pas inférieures à celles des hommes. Indépendamment de celles que nous venons de nommer, il me semble que M^{lle} Rosa Bonheur, M^{me} Browne, M^{me} O'Connell, M^{me} Rougemont, dont nous regrettons la perte prématurée, et tant d'autres, ont fait surabondamment cette preuve.

Je reviens aux peintres de fleurs. M^{me} Emeric tient parmi eux et elles une place honorable. Son groupe de fleurs jetées dans un vase mérite d'être remarqué. Il y a de l'allure dans la composition, de la distinction dans la forme et de la fraîcheur dans les tons. C'est beaucoup et ce n'est pas assez. Dieu sait, combien j'estime la science, celle du dessin surtout, sans laquelle nul artiste n'est complet. Mais l'inspiration, mais le feu sacré, mais le sentiment qui donne la vie aux œuvres de l'art, c'est quelque chose ! Or, cela manque un peu à M^{me} Emeric ; elle couvre ce défaut,

il est vrai, par l'étude consciencieuse, par de bonnes habitudes de brosse, mais si nos qualités ne servaien qu'à masquer nos défauts, elles joueraient un trop vilain rôle.

M. Émile Faivre a bien compris le caractère, la manière large des panneaux décoratifs qu'il a exposés ; mais la largeur n'est exclusive ni de la couleur, ni du dessin ; au contraire! et sous ce rapport ces panneaux laissent quelque chose à désirer. Son tableau le plus important, au point de vue des ressources d'art qu'offrait sa composition, est celui que le livret désigne sous ce titre : *Paon et roses trémières*. Si jamais un coloriste a eu beau jeu, c'est avec un pareil sujet. Eh bien! il ne faut pas que j'hésite à le dire à M. Émile Faivre, dont le talent est plein de promesses : cette toile manque de charme; elle n'a ni éclat ni lumière; la touche s'y montre intermittente comme la fièvre des marais Pontins. Le *Chevreau broutant une vigne* est préférable comme dessin et comme couleur; l'aspect en est bon, mais on sent que l'artiste ne sait pas observer les proportions des choses entre elles, et c'est là, si je ne me trompe, l'objet principal du dessin, que l'on dessine avec un pinceau ou avec un crayon. Que m'importe la pureté du trait, la régularité des contours, si les proportions, si les distances, si les lois de la perspective ne sont pas observées ! En soignant, en serrant davantage son travail et son dessin surtout, **M.** Faivre nous donnera, j'en suis sûr, de belles et bonnes pages. Avec la manière large dont il fait preuve la peinture décorative semble être son lot.

M. Auguste Dussauce est aussi un artiste décorateur. Ses œuvres révèlent déjà une longue habitude de la palette, et plus de facilité que de science. Son tableau : *Fruits dans un paysage,* n'est pas assez sérieusement traité. Il me semble que M. Auguste Dussauce fait mieux que cela ordinairement. La composition manque de soin et a quelque chose de vulgaire qui choque le regard. Le tableau est triste, et cela tient, je crois, à ce que la couleur n'a pas assez de finesse et de légèreté. Les fruits sont bien traités, la couleur en est franche, mais le paysage qui sert de fond leur fait du tort.

J'ai dit quelques mots déjà de M. Juglar. Son tableau exposé sous le numéro 1,645, et intitulé sans façon *Nature morte,* est très-remarquable, il est largement peint et bien conçu; c'est un coup de maître, disais-je, et je ne m'en dédis pas. J'ajoute seulement que M. Juglar doit se défier du noir, qui porte malheur aux artistes.

M. Gronland a aussi une moisson de fleurs, de fruits et de pampres. Tout cela est d'un très-bon aspect, mais l'étude y manque; le dessin n'a pas de pureté, l'exécution est molle et mignarde. Il ne faut pas s'imaginer qu'on peut traiter les fleurs avec cette nonchalance et se borner avec elles à un effet d'ensemble. Il est aussi difficile de peindre une rose avec son caractère, son individualité, que de peindre un portrait. Voilà ce dont M. Gronland ne me paraît pas convaincu, et cela ne se voit que trop quand on observe ses toiles.

En somme, il y a des progrès et de louables efforts

dans cette branche de l'art de peindre, branche très-importante non-seulement en elle-même, à cause des difficultés immenses qu'elle offre à l'artiste consciencieux, mais importante par ses résultats, car c'est à elle que nous devons une des sources les plus fécondes de la richesse nationale. Si nos soieries, nos rubans, nos toiles peintes, nos mousselines imprimées sont recherchés sur tous les marchés du monde, ce n'est pas à la perfection de notre tissage, c'est au goût de nos dessinateurs que nous le devons. C'est pourquoi je n'ai pas voulu terminer cette revue du Salon de 1859 sans donner aux peintres de fleurs une attention spéciale qu'ils méritent à si juste titre.

Avant de terminer cette revue de l'Exposition de peinture, j'ai quelques oublis à réparer, je ne les réparerai certes pas tous. Et comme lorsqu'on critique les autres il faut savoir se critiquer soi-même, je reconnais que j'ai eu le tort, dans le cours de cette étude, de faire trop souvent l'école buissonnière, de consacrer à des digressions, à des réflexions plus ou moins opportunes un temps et une place que j'aurais sans doute pu mieux employer. Mais on ne modifie pas aisément sa nature. Quel que soit le but que je poursuive, une pâquerette au bord du chemin a le privilége de m'arrêter, et je cause volontiers avec elle. A quoi sert ce conte charmant du *Petit chaperon rouge*, que nous écoutons si attentivement quand nous sommes enfants, et qui est destiné, je crois, à nous enseigner la valeur du temps?

Je regretterais de finir sans avoir signalé un poétique paysage que j'ai découvert dans la salle où sont entassés les tableaux de sainteté. Il est vrai que ce paysage porte pour titre : *la Fuite en Égypte*. Je connais ce subterfuge innocent. On a obéi à sa fantaisie, on a peint un site ravissant; quel titre lui donner? Et vite on jette dans un coin du tableau un âne portant une jeune femme et un bel enfant, qu'un vieillard suit à pied, et voilà une fuite en Égypte toute trouvée. M. Bellel avait aussi imaginé cela pour son beau paysage exposé en 1855. Le tableau dont je veux parler est de M. Paul Saint-Martin. Il représente une gorge profonde dont les flancs se reflètent dans une eau calme et transparente. Ce paysage est d'une belle couleur et d'un puissant effet.

Dans cette même salle, M. Théodore Delamarre a un saint Jérôme très-remarquable comme dessin, comme expression et comme couleur. La tête du saint est surtout étudiée et peinte avec un soin scrupuleux. Ce tableau porte la trace de fortes études; s'il n'y avait de la mollesse dans les fonds, quelques indécisions de touche en certaines parties, ma critique serait bien embarrassée.

M. Georges Saal, dont le nom m'était inconnu jusqu'ici, est un artiste de haute valeur et d'un grand avenir, si j'en juge par les toiles qu'il a exposées. Sa *Solitude norvégienne*, ses *Braconniers lapons*, ses *Souvenirs de la forêt de Fontainebleau* nous révèlent un talent que l'observation, le travail et l'amour de la nature ont fécondé. Le sentiment de la couleur et de la forme y est très-vif. J'estime plus encore une *Vue*

prise en Hollande : c'est un très-bel effet de lune largement compris et rendu avec beaucoup d'art et d'intelligence. M. Georges Saal est sur la route des maîtres hollandais, il les atteindra s'il continue ainsi.

Hosannah ! hosannah ! l'église est ruisselante de lumières, les chants sacrés retentissent. Voyez-vous là, contre un pilier, ces deux beaux jeunes gens assis et rêveurs. L'hosannah d'amour retentit aussi dans leurs âmes, et la jeune fille semble étonnée et ravie devant le monde merveilleux qui déroule devant elle ses lointains horizons. M. Louis Roux, à qui nous devons cette délicieuse petite toile, y a gagné ses éperons. La composition en est exquise, la couleur fine et juste. C'est dans cette gamme qu'il faut rester. M. Louis Roux a exposé d'autres tableaux. un *Atelier de Paul Delaroche,* où les jolis détails abondent, mais où l'air et la vie font défaut; je ne reconnais pas là, non plus que dans un *Épisode de la Fronde,* le pinceau qui a peint *l'Hosannah.*

Parmi les orientalistes, ou plutôt les *orientophiles,* j'ai omis de signaler M. Dauzats, qui, dans ses paysages égyptiens, a déployé son talent habituel, une adresse et une habileté de main incroyables. Ses toiles se distinguent par une très-remarquable harmonie de tons; pourquoi le ciel de la *Vue prise au Caire* est-il si lourd ?

Le *Temple de Médinet-Habou,* que M. Crapelet a exposé, se distingue aussi par la vérité des tons, la transparence des ombres. La lumière est malheureusement un peu froide, et c'est toujours un tort quand on peint l'Orient. J'ai un plus grave reproche à faire

à M. Gigoux de Grandpré, qui a vu l'Égypte et la
Perse par le gros bout de la lunette. Cet artiste pourrait, s'il le voulait, faire aussi bien que M. de Tournemine ; mais il semble prendre plaisir à gâter l'ensemble de ses compositions par des détails exagérés
qui font tache dans ses tableaux. La vue de ces régions lumineuses devrait pourtant élever et élargir
l'inspiration au lieu de la rétrécir.

M. Veyrassat n'a pas quitté les bords de la Seine,
tout au plus est-il allé jusqu'en Bretagne, *finis terræ!*
et il en a rapporté d'excellentes études et de charmants tableaux. Ses *Chevaux de halage* sur les bords
de la Seine, au soleil couchant, sont d'un effet simple
et vrai. Les muscles de ces chevaux sont vigoureusement tendus, la couleur est harmonieuse, et comme
il faut que la faiblesse humaine montre toujours le
bout de l'oreille, c'est le ciel qui pèche, le ciel où
pourtant on n'arrive pas quand on a péché sans avoir
beaucoup aimé.

A propos de paysage, M^{me} Louise Daisy veut-elle me
permettre de lui donner un conseil? Elle a composé
avec talent une *Rentrée à la ferme de Château-sur-Eple*.
Jusque-là je n'ai rien à dire, et j'aime à croire qu'elle
a copié exactement ce qu'elle a vu ; mais je voudrais
engager l'auteur à voir autre chose. Son paysage,
convenablement réduit, pourrait servir de frontispice
aux œuvres de M. le vicomte d'Arlincourt, à toute la
vieille poésie de la Restauration, et il me semble que
M^{me} Louise Daisy peut viser plus haut et surtout viser
plus juste.

En revanche, j'engage fort M^{lle} Juliette Callault à

persister dans la bonne voie où elle est. Le portrait qu'elle a exposé est très-remarquable, plein d'expression, de justesse et de vie. C'est un des bons portraits du Salon. Et à ce propos, je ne sais comment j'ai pu négliger jusqu'ici de parler des portraits de M. Rodakowski, auquel sa qualité d'Autrichien ne nous empêchera pas de rendre pleine justice. Artiste consciencieux, dessinateur consommé, peintre habile, observateur attentif, M. Rodakowski a pris et gardé bravement sa place au premier rang de nos portraitistes.

M. Roehn, qui est Parisien, malgré la consonnance étrangère de son nom, a exposé des tableaux de genre pleins de finesse. *Travail et lecture*, tel est le titre d'une de ces petites toiles où les détails abondent et sont traités avec un soin minutieux. Cette peinture, est un peu froide, elle a l'aspect raide de la porcelaine, et je suis convaincu que si M. Roehn le voulait bien, il donnerait plus d'animation, plus de chaleur, plus de fondu à ses tableaux, qui deviendraient ainsi presque irréprochables.

Pendant que nos artistes voyageurs allaient faire leur gerbe en Orient, M. Valerio tournait ses regards et portait ses pas vers le Nord. Il a rapporté de ses excursions des tableaux qui, indépendamment de leur mérite artistique, ont de l'originalité, du caractère, et une valeur historique. Les *Pêcheurs de la Theiss*, dans l'intérieur des steppes en Hongrie, et les types qu'il a recueillis sur les frontières de la Transylvanie nous donnent l'idée d'une forte nature et de races vigoureuses dont l'art pourra tirer un mer-

veilleux parti. J'ai remarqué dans un de ces tableaux un homme qui joue d'une sorte de violoncelle, et cet homme pourrait à lui seul faire le succès de l'exposition de M. Valerio. Je ne considère ces toiles que comme de vigoureuses ébauches et de brillantes promesses. C'est le prologue d'une phase nouvelle dans laquelle le talent de cet artiste paraît devoir prendre de brillants développements.

L'Atelier de Gutenberg à Mayence, au quinzième siècle, est un bon tableau que M. Ulysse a finement détaillé. J'aurais voulu plus de largeur, une plus grande idée dans la conception. N'est-ce pas de cet atelier qu'est sorti le monde moderne? Rien ne me l'indique.

M. Édouard Brongniart a un talent sympathique; son tableau *Convalescence* est plein de sentiment et de finesse. Avec plus de hardiesse et plus de largeur dans la touche, avec plus de fermeté dans le dessin, M. Brongniart peut prétendre à tout. Et M. Eugène Deveria, hélas! ne peut plus prétendre à rien. Encore une étoile qui file, qui file, file et disparaît!

Les paysages de M. Eugène Desjobert, très-soignés, bien aérés, lumineux, agréables à voir, méritent une mention. Mlle Maria Chenu a mis de l'énergie dans son épisode de la vie du roi de Suède, Charles XII; mais que d'efforts elle a encore à faire, tant sous le rapport du dessin que sous celui de la couleur; sous cette écorce un peu rude perce un talent qui pourrait bien avoir son jour, le travail aidant.

Celui de M. Gustave Deville arrive à maturité. Ses tableaux de genre: *Chien et chevreau*, *les Amis du*

matin, etc., etc., ont de la finesse et de la grâce. La nature y est bien observée, mais l'exécution laisse encore à désirer. J'en dirai autant de M. Debras. Son *Mendiant*, un pauvre adolescent vêtu d'un grand habit rouge et d'un gilet jaune, tendant son chapeau vers une fenêtre d'où l'aumône va descendre, serait un bon tableau si le terrain et les fonds n'y étaient trop négligés ; si l'abus des tons rouges dans la tête du bonhomme n'était excessif.

L'espace se resserre, mais pourrais-je passer sous silence les remarquables chasses et les portraits que M. Lépaulle a exposés ? Je préfère ses portraits à ses chasses, dont je ne veux pourtant pas dire du mal, car elles ont tout le mouvement et la vive allure que ce sujet comporte. Quel genre difficile que celui-là, et combien peu de maîtres y ont excellé ! M. Lépaulle a le tort de négliger un peu trop les accessoires, qui ont cependant quelque importance. Je sais bien que les chasseurs, les sonneurs de trompe et les chiens jouent là le principal rôle, et on voit que l'artiste a pris plaisir à les peindre ; mais les arbres ont bien aussi quelque importance, et il ne faudrait pas trop les sacrifier. C'est si beau, un bel arbre ! Les portraits de M. Lépaulle vivent davantage. Je citerai entre autres celui de M. Gustave Chadeuil, toile remarquable sous certains rapports.

M. Louis Lassalle a su exprimer de bons et généreux sentiments dans quelques tableaux bien observés. *Le Jour des Rameaux*, *la Famille beauceronne*, *la Grand'maman*, révèlent une grande habileté de brosse et un talent exercé. La couleur pourrait être plus

vive, plus harmonieuse, mais tels qu'ils sont ces tableaux méritent certainement d'être mentionnés.

Le Limousin, qu'on tient en médiocre estime, a trouvé un éloquent vengeur dans la personne de M. Charles Donzel; il nous donne bravement quatre vues prises dans cette riche province, qui n'est pas si prosaïque qu'on veut bien le dire. La nature, d'ailleurs, quand on sait la voir, n'est jamais prosaïque, et M. Donzel nous le prouve bien. Sa *Vue prise sur la Vienne* a des qualités de ton et de dessin que j'estime fort. Les eaux ont de la pureté et de la transparence ; le ciel malheureusement est un peu sale, et j'ai peur que M. Donzel n'ait calomnié le ciel du Limousin.

Je crois avoir parlé avec éloge de *la Brodeuse* de M. Joseph Chautard, mais je n'ai certainement rien dit du portrait de Mlle Caroline Barbot, de l'Opéra, que M. Chautard a dessiné mieux qu'il ne l'a peint. La couleur est lourde et sans éclat. Je suis bien certain que Mlle Barbot a le cou plus pur.

M. Henri Le Secq n'a pas à se louer des ordonnateurs de l'Exposition : *Une tête de moine* est placée à des hauteurs où l'œil a de la peine à la trouver. L'expression m'en paraît bonne, mais, vue à cette distance, la couleur me semble terne.

L'*Exécution du duc de Montmorency dans la cour du Capitole, à Toulouse*, est une belle composition due au pinceau de M. Cavaillé. J'aurais regretté de ne pas la mentionner. Il y a de l'énergie, du sentiment et un vrai talent dans cette toile, où les qualités dominent de beaucoup les imperfections.

Il est rare de voir une femme aborder les sujets

historiques avec autant de vigueur que l'a fait M^me Henriette Bertaut. Nous sommes à Florence, et au commencement du treizième siècle, époque où, quoi qu'on en dise, il régnait dans les mœurs une sauvagerie et une licence que nous ne songeons pas à regretter. L'épisode que M^me Bertaut a reproduit est horrible. Deux grandes familles se disputent la prééminence. Le fils de l'une d'elles vient de se marier le jour de Pâques, et la vendetta florentine, qui n'a rien à envier à la vendetta corse, a fait son œuvre : le jeune homme a été frappé en plein jour ; ses parents entraînent le cadavre à travers la ville en poussant des cris de vengeance. L'artiste a peint cette scène avec une verve étonnante ; le dessin n'est pas toujours d'une correction parfaite, mais le sentiment de la couleur y est ; l'ensemble témoigne d'un talent audacieux qui ne recule pas devant les difficultés.

M^lle Léontine Lescuyer a plus de calme et de douceur. Elle affectionne les sujets gracieux et charmants. Il y a du sentiment et aussi trop d'indécision et de mollesse dans sa touche.

Si M. Lenepveu n'était pas un premier grand prix de Rome, je m'abstiendrais de parler de son *Moïse secourant les filles du sacrificateur de Madian* ; mais comment laisser passer l'œuvre d'un homme de talent quand on sent que cet homme se trompe ? Certes, Moïse se conduisit dans cette circonstance en galant chevalier. Vous savez votre Bible par cœur, je suppose, et je n'ai pas besoin de vous rappeler que les pasteurs voisins allaient faire un assez mauvais parti aux sept filles du sacrificateur quand Moïse prit leur défense, et de

quelle façon ! M. Lenepveu cherche le Poussin et prend le contre-pied du maître : hommes, femmes, enfants, tous ont des poses impossibles, contournées, maniérées. Si c'est ainsi qu'on apprend à dessiner en allant à Rome, mieux vaudrait s'abstenir de faire le voyage. Dessin à part, le tableau est peint dans une bonne gamme, et il est fâcheux que le talent de l'artiste s'y révèle si incomplétement.

J'aurais pu mentionner parmi les peintres de nature morte M. Jules Leroy, qui a exposé un bon tableau de fruits : framboises, pêches et raisins.

Les Adieux de M. Étienne Leroy révèlent un artiste consciencieux ; son tableau est bien composé, bien arrangé, les détails sont soignés, mais je n'en puis dire autant ni des fonds, ni de l'harmonie générale, qui laissent à désirer.

On sent que M. Richard Faxon aime la mer. Ses *Regates de Royan* et son *Parage du Verdon, à l'embouchure de la Gironde*, sont deux toiles finement étudiées.

Ces diables de réalistes sont étonnants ! ils s'imaginent apparemment que réalisme et laideur sont synonymes. Supposez que nous sommes deux artistes voyageant le sac sur le dos, la palette à la main. Nous voyons deux femmes assises sous un arbre : l'une est gracieuse, jolie, élégante et simple à la fois ; elle a cueilli des bluets et des marguerites, et s'en est fait une printannière couronne coquettement jetée dans ses cheveux ; elle effeuille une rose, et son grand œil rêveur se perd dans les profondeurs de l'horizon. L'autre est une paysanne malpropre, légèrement bos-

sue, mais elle louche. Vous peignez la première et moi la seconde, sans rien oublier, ni la bosse, ni les vêtements sordides, ni les yeux de travers. Nous sommes réalistes tous deux, puisque tous deux nous avons emprunté notre inspiration et notre sujet à la réalité, sans y rien ajouter et sans en rien retrancher. Mais quand ces deux toiles sont finies, à talent égal, il se trouve que votre tableau est cent fois supérieur au mien ; votre réalisme écrase mon réalisme, tout simplement parce que vous avez bien choisi votre sujet, tandis que moi j'ai fort mal choisi le mien. Eh bien ! j'engage M. Guérard, qui a incontestablement du talent, à savoir choisir ; ses paysages sont trop vrais : trop vrais, cela peut être, mais ils sont par trop communs et grossiers.

M. Charles Tillot sait mieux choisir, et nous en sommes fort heureux, car nous avons été des premiers peut-être à encourager son talent. Il a rapporté d'un voyage à Annecy trois paysages pleins de grâce et de mélancolie. M. Tillot a fait de sérieux progrès; ce qui manque à ses toiles, un peu plus de confiance en lui-même le lui donnera bien certainement.

J'ai vu de bons portraits de M. Désiré Philippe : pose vraie, dessin très-correct, tons harmonieux, belles mains, soins excessifs, en un mot intelligence vive et sentiment de la nature ; c'est tout ce que j'en veux dire et il me semble que c'est suffisant.

Et un Marseillais pur sang que j'allais oublier, M. François Simon, qui paraît vouloir se faire assez largement sa place, si j'en juge par la vigueur de son début. Tudieu ! Et quel réaliste ! *En chemin pour l'abat-*

toir! Le titre déjà n'y va pas de main morte. Ce sont des veaux qu'un homme pousse sur ce triste chemin. Il y a des qualités dans ce tableau. M. Simon est heureusement doué ; il a de l'éclat, de la hardiesse, du sentiment ; avec cela et du travail, on peut aller fort loin. Je regrette de n'avoir pas rencontré le second tableau de M. Simon.

Quels charmants portraits M. Lhuilier a groupés! Nous sommes dans l'intérieur d'un appartement oriental où pénètre une chaude lumière ; les personnages sont bien posés. Il y a du charme dans cette composition, de la limpidité dans les tons, trop peut-être. Si j'avais un reproche à faire au peintre, ce serait qu'il voit trop en clair. Somme toute, c'est de la peinture intelligente.

Avez-vous remarqué dans le grand salon une tête de vieillard, belle étude de M. Matet? Il y a beaucoup de vérité et de talent dans cette tête ; mais elle est d'un aspect triste, la couleur est terne. Comment un Méridional peut-il se laisser aller à cette pente?

J'ai omis de citer parmi les peintres de nature morte M^{lle} Eugénie Courbe, qui a exposé un tableau plein de qualités, auquel je ferai seulement le reproche que je viens d'adresser à M. Matet ; c'est un peu noir. Morte ou non, la nature a de plus vivants reflets.

Sans la procession de la Fête-Dieu qui a passé sous mes fenêtres, dimanche dernier, à Passy, avec accompagnement de musique militaire, j'aurais peut-être

oublié de vous parler d'un charmant petit tableau de M. Jules Cornillet, et c'eût été dommage vraiment. Je l'avais pourtant noté dans mes souvenirs. Ce tableau a pour titre *le Jour de la Fête-Dieu*, et je n'hésite pas à le placer parmi les meilleures toiles de genre du Salon. Il est bien composé, d'un effet délicieux. Le premier plan est dans une demi-teinte harmonieuse, tandis que le soleil éclaire la procession qui passe là-bas dans le fond, sur lequel se détache une statue de la Vierge placée à l'angle d'une rue. M. Cornillet a un grand sentiment de la couleur ; il voit juste, il traduit exactement et poétiquement ce qu'il voit.

M. Janet-Lange a exposé un excellent tableau militaire ; c'est un épisode du combat de Koughis, où la cavalerie russe fut si cruellement battue par les hussards et les dragons du général d'Allonville ; M. Janet-Lange a composé son tableau en maître.

J'exprimais plus haut le regret de n'avoir pas vu une toile de M. Crauk, représentant sainte Colette délivrant par ses prières une âme du purgatoire. La sainte, en costume de religieuse, est à genoux sur son prie-Dieu, embrassant la croix, tandis que dans le fond du tableau un ange donne la bienvenue à l'âme du purgatoire, représentée par une femme qu'enveloppe une longue robe flottante. Il y a bien quelque témérité à aborder de pareils sujets. M. Crauk s'en est heureusement tiré, et M. Gambard, qui a représenté le mariage spirituel de Jésus-Christ et de sainte Thérèse, n'y a pas mal réussi non plus. Mais ce sont là des tours de force dont il ne faut pas abuser.

Est-ce tout? Non, certes. J'aurais bien encore d'heureux essais à signaler, de vaillants efforts à encourager, mais tout me manque à la fois, le temps et l'espace.

XI

Et maintenant quel est le sentiment général qui domine ces diverses impressions? quelle est l'idée principale qui ressort de ces appréciations multiples? En un mot, quel est le résultat de ce bilan de la peinture moderne en l'an de grâce 1859? Sommes-nous réellement en décadence comme le disent quelques-uns? sommes-nous en progrès, comme le croient quelques autres? L'art moderne est-il réellement à bout de force et d'inspiration, et doit-il voiler sa tête pour se préparer à mourir, ou bien a-t-il encore en lui assez de jeunesse et de vigueur pour espérer de nouveaux triomphes?

Je suis de ceux qui ont l'espoir chevillé dans l'âme et qui ne jettent pas aisément le manche après la cognée. Je crois à la maladie, et je ne crois pas à la mort en tant qu'anéantissement complet, si bien que lorsque le malade est mort et enterré, même alors je m'imagine qu'il vit, je ne sais où, d'une vie plus

jeune et plus puissante, pareil à ces ruisseaux qui se perdent et s'engouffrent dans les profondeurs du sol, que l'on perd de vue et qui reparaissent à quelques lieues plus loin, larges, féconds et rapides, en raison des forces qu'ils ont puisées dans cette course souterraine. En un mot, rien ne meurt et tout se transforme.

N'attendez donc pas de moi une parole de découragement, un *De profundis* sur l'art contemporain. L'art traverse une crise analogue ou plutôt identique à celle que traversent les sociétés contemporaines, et il n'en peut guère être autrement. L'art n'est pas quelque chose à part de la société; il n'est rien, ou il est l'expression idéalisée des sentiments, des craintes, des espérances, des joies et des tristesses qui animent ou affligent les masses. L'art est tout ce qu'il peut être aujourd'hui ; il reflète nos indécisions, nos aspirations et nos doutes.

J'ai constaté, — et je crois que tous les critiques du Salon ont été unanimes sur ce point, — j'ai constaté que nos paysagistes étaient en grande voie de progrès, tandis que nos peintres de genre, nos peintres d'histoire et nos faiseurs de tableaux de sainteté hésitent, cherchent, déploient plus ou moins de talent mais ne parviennent pas à émouvoir le public.

A quoi cela tient-il ? C'est que le peintre de paysage aime passionnément la nature et s'inspire d'elle, placé en face de ce modèle éternellement jeune et vivant, il le reproduit avec amour, et son œuvre se ressent du sentiment qui l'anime. En un mot, il a la foi, cette force mystérieuse qui soulève les monta-

gnes! Sans qu'il s'en rende compte peut-être, l'aspect d'un beau site l'élève dans les hautes régions ; ces arbres que la brise balance, ces rayons de soleil qui se jouent à travers le feuillage et y créent les plus capricieux accidents de lumière, cette eau qui murmure aux fleurs penchées sur sa rive d'amoureuses confidences, ces rochers, cette mer, ces forêts ont pour lui un sens et un langage que les autres hommes ne comprennent pas.

Choisissez le plus sceptique, le plus railleur, le plus voltairien des paysagistes, je suis bien sûr que, s'il aime son art, il conviendra que lorsqu'il se trouve en présence des grands spectacles de la nature, il éprouve une émotion inaccoutumée, qu'il y sent une puissance merveilleuse, une ineffable beauté. Je n'en veux pas davantage. Cette émotion, c'est la foi, ce sentiment est un sentiment religieux, et il suffit que l'artiste les éprouve pour qu'aussitôt son œuvre revête un caractère émouvant, pour que le spectateur soit touché et s'arrête pensif devant la toile.

Voilà ce qui fait la grandeur et l'incontestable supériorité de notre école paysagiste. La nature est devenue pour elle une véritable religion dont elle comprend et sait traduire les splendeurs mystérieuses.

La même observation peut s'appliquer à nos peintres de fleurs, qui appartiennent à l'école dont je viens de parler, et dont ils sont une brillante spécialité. Ils aiment les fleurs, ils vivent avec elles, ils connaissent ou devinent leur langage, leurs

passions, leurs amours, leurs secrètes affinités, et
c'est à ce sentiment qu'ils doivent leurs succès et
leurs progrès.

Est-ce à dire que les peintres de genre, les peintres d'histoire, les portraitistes, ont moins de talent ?
Non, certes ! mais, à talent égal, ils produisent moitié moins d'effet. Pourquoi ? Parce qu'ils n'aiment
pas ce qu'ils peignent autant que le paysagiste aime
la nature, les bois, les eaux, les prairies, etc., etc.;
parce qu'ils ne mettent pas autant de leur âme dans
leurs toiles, et que cela seul qui part de notre âme
va à l'âme des autres.

M. Gérôme, par exemple, a peint une belle page: la
mort de César. Je sais et je crois avoir dit moi-même
tout ce qu'on y peut critiquer. Et cependant son tableau est très-remarquable ; si remarquable qu'il soit
pourtant, il ne me touche pas, à beaucoup près, autant que m'ont touché certains paysages de Daubigny, de Blin, de Corot, de Troyon, de Courdouan et
de beaucoup d'autres. Cela tient à ce que M. Gérôme
n'a pas, ne peut pas avoir pour son héros ces entrailles
de fils, cette passion, cet amour que les paysagistes
ont pour les beautés que la nature étale sous leurs

Le même artiste, M. Gérôme, a, cette année, au Salon, une toile qui pouvait prêter à de magnifiques
yeux.
développements ; c'est *l'Ave Cæsar*. Certes, je ne reviens sur aucun des éloges que je lui ai donnés ; mais
croyez-vous que M. Gérôme se serait borné à faire
une très-curieuse et très-consciencieuse étude d'archéologie romaine, qu'il se serait contenté de faire

17.

revivre le cirque et sa foule frémissante, le César obèse, les vestales, etc., etc., s'il avait été inspiré par quelque grand sentiment religieux? Croyez-vous qu'au lieu de nous charmer il n'aurait pas cherché à nous émouvoir?

Je crois être dans la vérité en affirmant que ce qui manque surtout à l'école contemporaine, c'est précisément cette inspiration dont je parle, et si elle ne l'a pas, je ne lui en fais pas un crime. Elle reflète la société au milieu de laquelle elle vit. Mais l'artiste, le véritable artiste doit-il se contenter de refléter le milieu social? ne doit-il pas devancer, enseigner ses contemporains? C'est cette généreuse fièvre qui manque à notre école. Elle a tout ce qu'il faut pour atteindre matériellement le but; elle a le sentiment de la forme et de la couleur, l'habileté du pinceau, la variété des procédés, mais il lui manque le souffle qui rend les œuvres de l'art éternelles, qui les fait vivre et palpiter, qui agite et élève les masses.

La plupart de nos artistes, aux prises avec les nécessités de l'existence, vivent au jour le jour; leur esprit est en friche; ils ne lisent pas assez, ils ne pensent pas assez, ils sont étrangers aux plus nobles préoccupations de l'idée moderne, leur regard ne se porte pas avec inquiétude ou avec espoir vers l'avenir du monde, vers les destinées sociales; ils vivent dans leur atelier, où ils s'occupent de futiles discussions, comme s'ils étaient campés parmi nous, étrangers à ce se qui passe ou à ce qui doit arriver. Avoir une médaille, ou la croix, ou une distinction quelconque, tel est le faîte de leur ambition.

Ambition misérable, qui ne peut rien engendrer
de grand et de fort! On ne fait rien sans passion ;
or, où est la passion dans l'art contemporain? où est
l'enthousiasme? où est l'amour? non pas seulement
l'amour qui absorbe l'homme dans la femme qu'il
aime et qui est le point de départ de la famille, senti-
ment invincible et profond dont je ne médirai jamais,
s'il plaît à Dieu! mais l'amour qui, du brin d'herbe
remonte de degrés en degrés et à travers les mondes
de lumière jusqu'au foyer immense, éternel, de tout
amour? Quelle est l'œuvre inspirée par l'amour de
la patrie et de l'humanité, par l'ardent désir de voir
le monde progresser, marcher vers des clartés nou-
velles? où est l'artiste qui ait la passion de combattre
l'ignorance et la misère, ces deux fléaux de toute
société? où est celui qui, en peignant, obéisse à un
sentiment religieux, puissant, à une sympathie pro-
fonde et fraternelle pour les humbles et les déshérités
d'ici-bas?

Je ne dis pas que, dans cette nombreuse cohorte
d'artistes, il n'y en ait point qui vivent de la vie géné-
reuse de l'esprit, qui s'associent aux aspirations de la
société moderne ; je dis seulement que rien, dans les
œuvres soumises au jugement du public, ne trahit ces
ardentes préoccupations de l'intelligence et du cœur.
Et l'art ne reconquerra sa place, ne retrouvera les sym-
pathies générales, que lorsque l'artiste sera à la fois
un peintre e t un apôtre.

Voyez le point éminent où se sont élevés nos
poëtes. Est-ce seulement parce qu'ils tournent fine-
ment le vers, parce qu'ils riment avec richesse que

Béranger, Musset, Auguste Barbier, Hégésippe Moreau, Victor Hugo, Lamartine, se sont fait de si larges sympathies dans le cœur des masses? Non! c'est parce qu'ils se sont associés aux douleurs, aux joies, aux espérances, aux tristesses, aux rêves de la patrie et de la société; c'est parce qu'ils ont traduit sous une forme harmonieuse et puissante des pensées et des sentiments encore vagues et mal définis.

Ce que nos poëtes et nos penseurs ont fait, pourquoi nos peintres ne le feraient-ils pas, eux qui ont à leur disposition le mode d'enseignement le plus simple, le plus éloquent, le plus énergique qu'il soit donné aux hommes d'employer?

Quelques peintres de genre, des jeunes gens probablement, ont essayé de faire vibrer ces cordes douloureuses. L'un nous a montré une pauvre jeune femme que la misère force à se séparer de son enfant et qui vient déposer la frêle créature dans le tour de l'hospice. Un autre nous a ému sur le sort de pauvres petits orphelins:

> Au doux nid qui frissonne
> Qui veillera? Personne!
> Pauvres petits oiseaux!

Ce sont là d'excellentes tentatives qui ne sauraient être trop encouragées.

On va probablement croire, que je suis ennemi de la célèbre théorie de *l'art pour l'art*. Il n'en est rien pourtant. Je vais plus loin; je crois que c'est la seule vraie. Pour éprouver et pour traduire sur la

toile les sentiments que j'exprimais tout à l'heure, il n'est pas nécessaire, mais pas du tout! que l'artiste soit homme politique, homme de parti ou de congrégation, philosophe, socialiste, etc., je veux seulement qu'il soit homme, suivant la définition de l'antiquité, et que rien de ce qui est humain ne lui soit étranger. Je veux qu'il vive de la vie collective de la patrie et de l'humanité, qu'il ressente leurs douleurs et partage leurs espérances, qu'il ait la passion du bon et du juste autant que la passion du beau. Ainsi inspiré, qu'il fasse de l'art pour l'art tant qu'il voudra; je vous réponds bien que chacun de ses coups de pinceau ou de ciseau portera coup et reflétera sa pensée, sa vie intérieure sans même qu'il y songe, comme un vêtement prend l'empreinte de notre corps sans que nous ayons besoin de faire effort pour cela.

Ne parlons donc pas de décadence, nous n'en sommes pas là, Dieu merci! Il y a langueur, atonie, indifférence, apathie, tout ce que vous voudrez; il y a une indolence profonde dans les âmes; l'artiste ne croit généralement à rien, n'espère rien, il n'a pas les yeux fixés vers les clartés lointaines qui brillent à l'horizon. Mais soyons justes, notre école française a de grandes qualités; l'habileté de main, le sentiment de la couleur et de la forme se généralisent, et le jour où quelque grande passion enlèvera, entraînera le monde, l'art reprendra aisément sa place et retrouvera des maîtres illustres. C'est pour cela, c'est pour que la génération actuelle de nos artistes, ou la génération qui la suivra, soit prête à ce grand mouvement, que

j'ai si souvent insisté, au risque d'être fastidieux, sur l'importance, la nécessité de la science du dessin. On naît coloriste, on devient dessinateur. Nul n'est dessinateur sans travail, et nul n'est grand artiste, s'il n'est dessinateur.

J'aurais voulu pouvoir convaincre tous nos peintres de cette grande et importante vérité. Ils ne font pas assez d'efforts pour acquérir la difficile, la vaste science du dessin, que l'on ne possède jamais à fond, et qui, seule, peut féconder le talent et rendre ses œuvres durables.

On naît coloriste, disais-je, je le crois; et ce que je crois plus encore, c'est que le plus grand coloriste ne peut rien s'il ne sait pas dessiner, je ne dis pas crayonner, mais dessiner dans l'acception complète et élevée du mot. Qu'est-ce que l'art de distribuer les couleurs par teintes et demi-teintes, si ce n'est l'art du dessin? Comment saura-t-on observer les proportions, les distances des objets entre eux, obéir aux lois de la perspective aérienne, si l'on ne sait pas dessiner? Il est impossible, quand on parcourt les galeries du palais de l'Exposition, de n'être pas frappé de l'insuffisance de nos artistes sous ce rapport; l'œil en est choqué. Le défaut d'inspiration est peut-être moins frappant, et Dieu sait pourtant que ce défaut est capital.

« Dessinez donc, dessinez sans cesse! dirais-je volontiers à nos artistes, si j'étais chargé de leur adresser une allocution; dessinez et aimez! aimez dans toutes les acceptions du mot! Aimez la nature, étudiez-la amoureusement, étudiez-la dans ses splendeurs

comme dans ses tristesse. Ne l'aimez pas seulement dans la femme, dans l'enfant, dans un site pittoresque, dans l'arbre, dans la fleur, dans les vagues de l'Océan; aimez-la dans toutes ses manifestations; saisissez ses secrets. Ne restez étrangers à aucune des aspirations de la vie collective. Ayez foi que le monde marche, et marchez avec lui. assionnez-vous pour quelque grande idée, pour quelque noble but. Ne vous confinez ni dans votre atelier, ni dans des coteries; vivez de la vie de tous; faites comme le paysagiste qui, lorsqu'il veut travailler, va se mettre en rapport avec la nature, communier avec elle et lui demander ses inspirations. Soyez citoyen autant qu'artiste, homme autant que citoyen. Sachez ce que pense, ce que désire la société au milieu de laquelle vous vivez. Demandez à l'histoire ce qu'a été le passé de l'humanité, aux événements contemporains ce qu'est le présent, à votre cœur ce que sera l'avenir ! »

Et je leur parlerais ainsi pendant longtemps si j'avais à leur parler; mais je ne dois pas oublier que ce volume est déjà bien long. Dans un prochain travail nous examinerons les conditions de l'existence et du développement de l'art contemporain, non plus au point de vue nécessairement étroit d'une exposition, mais au point de vue de l'ensemble de ses productions depuis le commencement de ce siècle.

FIN

TABLE

DES MATIÈRES ET DES NOMS CITÉS DANS CET OUVRAGE

A

ART (qu'est-ce que l'), 2.
ANTIGNA, 73.
ALIGNY, 99.
ACHARD, 99.
ALOPHE, 107.
ADAM-SALOMON, 107.
AIGUIER (Auguste), 122.
ALLEMAND, 126.
ANKER et la fille de l'hôtesse, 129.
ARMAND-DUMARESQ, 130.
ACHENBACH, 140.
AMOUR (le mot des anges), 155.
ARLINCOURT (vicomte d'), 183.

B

BARRIAS, 10.
BOURGEOIS (réflexion d'un) à propos de M. Troyon, 13. (Vaut mieux que sa réputation), 43.
BOURGEOISE (mot d'une), 44.
BOILEAU, 15.
BELLEL, 16, 18, 19, 101.
BELLY, 18.
BLIN (Francis), 24, 197.
BRETON, 26.
BROWNE (M$^{\text{me}}$ Henriette), 28, 31, 41, 147, 148, 177.
BONHEUR (Rosa), 28, 177.
BONHEUR (Auguste), 51.

Bonheur (Raymond), 51.
Bonnegrace, 29, 41, 42, 71, 85, 159.
Bida, 58.
Bellet du Poisat, 66, 140.
Busson (Charles), 70.
Bonnat, 71.
Baudry, 73.
Boulanger (G.), 77.
Benouville, 84, 105.
Bernier (Camille), 94.
Brissot, 100.
Blavier, 106.
Baron (Stéphane), 123.
Baron (Henri), 125.
Baron (Dominique), 125.
Baron,)Paul), 125.
Baader, 130.
Berchère (N.), 137.
Billet (Étienne), 141.
Ballanche, l'imité tue l'imitateur, 141.
Boniface (Émile), 142.
Bouguereau, 142.
Bouquet (Émile et Paul), 142 et 143.
Bournichon, 143.
Brion (Gustave), 143.
Balleroy (de), 148.
Browne (Louis), 159.
Brunel-Roque, 167.
Berjon, 174.
Brongniart (Édouard), 188.
Bertaut (Mlle Henriette), 188.
Béranger (le chansonnier), 200.
Barbier (Auguste), 200.

C

Courbet, 2, 140.
Critique (mission de la), 2, (son importance,) 44, (les solliciteurs), 25, (qu'est-ce que la), 96.
Corot, 16, 20, 24. 197.
Courdouan, 16, 62, 122, 197.
Chaplain, 29, 106, 121.
Clesinger, 30.
Chénier (André), 48.
Coignard, 58.
Comte, 59.
Compte-Calix, 64.
Chavet, 76.
Cabat, 81.
Corrége (la charité du), 86.
Cabanel, 86.
Curzon (Paul de), 101.
Carrache, 34.
Casey (Daniel), 117.
Chateaubriand, 117.
Caraud (Joseph), 122.
Chassevent (Charles), 144.
Courage (une nouvelle espèce de), 153.
Coubertin (Charles de), 158.
Crauk, 158, 192.
Colin (Alexandre), 162.
Crapenet, 182.
Callaut (Mlle Juliette), 183.
Chenu (Mlle Maria), 185.
Chadeuil (Gustave), 186.
Chautard (Joseph), 187.
Cavaillié, 187.
Courbe (Mlle Eugénie), 191.
Cornillet (Jules), 192.

D

DELACROIX (Eug.) 2, (ses esquisses), 34, 89, 110, 157.
DAUBIGNY, 16, 17, 24, 197.
DIAZ, 32, 144.
DUBUFFE, 42, 74.
DUBUISSON, 57, 113.
DESSIN (son importance), 60.
DESGOFFE (Alexandre), 98. (neveu), 99.
DUVAL LE CAMUS, 120.
DOUX (Mme Lucile), 121.
DUMAS (Antoine), 121.
DESHOULIÈRES (Mme), son idylle, 137.
DUPONT (Pierre), sa chanson des bœufs, 140.
DECAMPS, 141.
DUPUIS, 250.
DARJOU (Alfred), 160.
DAUPHIN (François), 161.
DUSSAUCE (Auguste), 179.
DELAMARRE (Théodore), 181.
DAUZATS, 182.
DAISY (Mme L.), 183.
DEVERIA (Eugène), 185.
DESJOBERT (Eugène), 185.
DEVILLE (Gustave), 185.
DEBRAS, 186.
DONZEL (Charles), 187.
DISCOURS aux artistes, 202.

E

ETEX, 30.
ETOILES FILANTES (les), 79.
EXPOSITION LIBRE (nécessité d'une) tous les 5 ou 6 ans, 6
ECOLE DE ROME (pourquoi l'on y envoie des élèves), 119.
ESTIENNE, 159.
EMERIC (Mme), 177.
ECOLE BUISSONNIÈRE, 180.
EXPOSITION DE 1859 (sentiment général qu'elle inspire), 194.
ECOLE PAYSAGISTE (pourquoi sa supériorité), 198.
ECOLE CONTEMPORAINE (ce qui lui manque), 198.

F

FLAMANDS, 14.
FEMME (une) distinguée, 14.
FRANÇAIS, 16, 80, 100.
FROMENTIN, 16, 18.
FLANDRIN (Hippolyte), 28, 32, 40, 89.
FAGNANI, (Joseph), 29, 42,
FAUVELET, 76.
FICHEL, 76.
FIGUIER (Louis), 78.
FRÈRE (Ed.), 80.
FRUITS SECS ET MENDIANTS, 86.
FLERS (Camille), 100.
FOI (la), son influence en peinture, 15.
FAURE (Eug.), 120.
FLANDRIN (Paul), 136.
FLAHAUT, 148.
FEYEN-PERRIN, 157.
FLEURS (la vie des), 170.

FEMMES (carrière que le dessin peut leur ouvrir), 176.
FAIVRE (Emile), 178.
FAXON (Richard), 189.

G

GUIZOT (mot de M.), 28, (autre mot), 88.
GÉROME, 32, 35, 75, 199.
GUILLAUME (Ernest), 54.
GÉRARD-DOW, 75.
GLAIZE père, 78.
GLAIZE fils 98.
GASTALDI, 91.
GAGGIOTI (M^{me} Emma), 92.
GOURLIER, 131.
GIGOUX, 139.
GAUTHIER (Armand), 148.
GLUCK (Eugène), 149.
GARCIN (Louis), 150.
GIRARDET (Edouard), 150.
GIRARDET (Karl), 151.
GIRAUD (Charles et Eugène), 151.
GARIBALDI (les) de l'art, 541.
GRONLAND, 179.
GIGOUX DE GRANDPRÉ, 183.
GUÉRARD, 190.
GAMBARD, 192.

H

HOLLANDAIS, 14.
HÉBERT, 29, 40.
HUET (Paul), 50.
HAMON, 74.
HAMMAN, 75.
HÉDOUIN (Edmond), 104.
HOURY (Charles), 168.
HUGO (Victor), 200.

I

INGRES, 2, 29, 58, (son influence sur ses élèves), 87, 98, 110.
ISABEY, 67.
INJURES ANONYMES, 95.
IMER, 139.

J

JURY (nécessité de le modifier, ses victimes), 3, (sa réorganisation), 4.
JEANRON, 53.
JUGLAR, 56, 160, 179.
JALOUSIE (ses dangers), 149.
JANET-LANGE, 192.

K

KNAUS (Louis) (la cinquantaine), 21, 39.
KNIFF, 23.
KOCK (Louis de), 53.

L

LAZERGES, 29, 167.
LEMAN, 41, 92.
LAMBINET, 51, 100, 139.
LHUILLIER, 52.
LACROIX, 54.
LELEUX (Adolphe et Armand), 55, 163.
LEROUX, 56.
LUCHET (Auguste), 69.
LOYER, 85.
LEHMANN (Henri et Rodolphe), 93.
LAURENT (J.), 101.

Lecointe, 104.
Lavieille (Eug.), 105.
Leygue (Eug.), 110.
Lévy (Emile), 118.
Lapito, 138.
Leconte de Roujou, 144.
Lachambeaudie (le poëte), 140.
Lobrichon, 160.
Luminais, 163.
Leloir, 164.
Lepaulle, 187.
Lassalle (Louis), 186.
Lesecq (Henry), 187.
Lescuyer (Mlle Léontine), 188.
Lenepveu, 188.
Leroy, (Jules et Etienne), 119.
Lhuilier, 191.
Lamartine, 200.

M

Musset (Alfred de), 2, 21, 83, 123, 166.
Michel-Ange, 30, 45.
Muller, 39.
Murillo, 45.
Marguerie, 49.
Ménard (René et Louis), 53.
Michel (de Figanières) (prédit malheur à la lune), 65.
Marchal, 72.
Meissonnier, 75.
Metzu, 75, 99.
Magaud, 89.
Mazerolle, 97.
Miéris, 99.

Médiocrité (est le fléau de l'art), 116.
Monstruosité (une) anonyme, 128.
Musée du Louvre (nécessité pour les artistes et pour les critiques de le visiter souvent), 133.
Marilhat, 137, 141, 144.
Michel (Jules), 145.
Mottez, 146.
Mouchot, 147.
Mathilde (la princesse), 148.
May (Edward), 155.
Matet, 191.
Moreau (Hégésippe), 200.

N

Nadar, 107.
Noel (Jules), 112.
Nadaillac (Mme la comtesse de), 148.
Nature morte est vivante, 169.

O

Ordre adopté pour ce compte-rendu, 9.
O'Connell (Mme Frédérique), 29, 106, 177.
Orgueil et Vanité (légende), 46.
Obry, 112.
Oudinot (Achille), 113.

P

PALIZZI, 10, 24.
PAUL POTTER, 11.
PAYSAGE (ses progrès), 15.
PUGET, 30, 45.
PÉRIGNON, 41, 42, 168.
PORTRAITS (difficultés de ce genre), 41.
PARISIEN (est né coloriste), 45.
POUSSIN (le), 45.
PLASSAN, 76.
PUBLIC (le) est une maîtresse insatiable, 83.
PATON (portrait de Mme), 87.
PEREIRE (Emile et Isaac), 87.
PRON, 100.
PENSÉE (la) dans la peinture, 104.
PHOTOGRAPHIE (parti qu'on en peut tirer), 107.
PROTAIS, 108.
PHILIPPOTEAUX, 108.
PICHON (Auguste), 110.
PASINI, 138.
PHRYNÉ (singulière justification), 147.
PASSIONS (il faut les diriger), 157.
PIETTE, 165.
PALISSY (Bernard de), 165.
PANTIN-FONTENAY, 165.
POPELIN (Claudius), 166.
POTTIN, 166.
PENGUILLY, 168.
PAGÈS (Alphonse), 177.
PHILIPPE (Désiré), 190.

R

RAPHAEL, 15, 74.
ROBERT (LÉOPOLD). 27.
RUBENS, 35, 74.
RICARD, 41, 42, 89.
RÉALISME (inconvénients du), 55.
REMBRANDT, 53.
RIGO (J.), 109.
RIBOULON (Antoine), 109, 111.
RAINAUD (François), 127.
ROUSSEAU (Th.), 135.
ROUGEMONT (Mme), 147, 161, 179.
ROTHERMEL, 156.
REGNIER (Jean), 173.
ROBELET (Mlle Joséphine), 175.
ROUX (Louis), 182.
RODAKOWSKI, 184.
ROEHN, 184.
RÉALISTES (deux) en présence, 189.

S

SALON LIBRE de 1848, son utilité, 5.
SYMPATHIE qu'inspirent les artistes, 7.
SAINTETÉ (tableaux de), ce qui leur manque, 15.
SUJETS (choix des), 27.
SAND (Georges) (Elle et lui), 61.
SUCHET, 68.
SALMON (Théodore), 126.

SCHEFFER (Ary), 129, 153, 167.
STEVENS (Joseph), 139.
SCHMITSON, 154.
SAINT-JEAN, 171.
SAINT-ALBIN (M^me Hortensius), 176.
SAINT-MARTIN (Paul), 181.
SAAL (Georges), 181.
SIMON (François), 190.
SORT (mauvais), un tableau qui le conjure.

T

TROYON, 11, 16, 24, 97.
TABLEAUX (nécessité de restreindre leurs dimensions), 13, (quel est leur principal débouché), 115.
TITIEN, 45.
TISSOT (James), 47.
TAMAGNON (Emeric de), 47.
TANNEUR, 67.
TOURNEMINE (de), 69, 183.
TISSIER (A.), 88.
TRENTAINE (la), passage plus difficile pour les hommes que pour les femmes, 134.

TINTHOIN, 156.
TILLOT (Charles), 190.

U

ULYSSE, 188.

V

VAN DYCK, 35.
VÉRONÈSE (Paul), 35, 74.
VITELLIUS, dans le tableau de Gérôme, 37.
VÉLASQUEZ, 45.
VETTER, 75.
VINCI (Léonard de), 86.
VIDAL, 126.
VAN SPAENDONCK, 173.
VEYRASSAT, 183.
VALÉRIO, 184.

W

WILHEM, 76.

Y

YVON, 10, 114.

Z

ZIEM, 70.

www.ingramcontent.com/pod-product-compliance
Lightning Source LLC
Chambersburg PA
CBHW071526220526
45469CB00003B/663